브람스의 밤과 고흐의 별

✦ 김희경 지음 ✦

39인의
예술가를 통해 본 •
클래식과 •
미술 이야기

브람스의 밤과 고흐의 별

한국경제신문

클래식 그리고 미술과 친해지려면

누군가가 하얗게 지새운 밤을 아시나요. 밤하늘에 반짝이는 별을 바라보며 품었을 생각을 아시나요. 상상만 해도 설레고 벅찬 기분이 듭니다.

하지만 나 자신이 아닌 타인의 가슴 속에 담긴 밤과 별을 안다는 것, 그 순간의 감정을 고스란히 느낀다는 건 정말 어려운 일이 아닌가 싶습니다. 그 사람과 마음을 나누는 진정한 친구가 되어야만 가능한 일이겠죠.

어른이 되면서 진정한 친구를 만나는 건 더욱 어려워졌습니다. 어릴 땐 오히려 누구에게나 선뜻 다가갔던 것 같은데, 나이가 들수록 점점 용기가 사라져버렸습니다. 그리고 누군가의 밤과 별은 아예 관심 밖의 일이 됐습니다.

비단 사람에만 한정된 얘기는 아닌 것 같습니다. 평소 알고 싶고 가까워지고 싶었지만, 용기가 나지 않아 포기하게 된 일이 꽤 많습니다.

어쩌면 많은 분에게 '클래식', 그리고 '미술'은 그런 대표적인 일이 아닐까 싶습니다.

클래식과 미술을 떠올리면 어떤 느낌이 드시나요. 친해지고 싶지만, 왠지 어렵고 거리감이 느껴지는 친구 같지 않나요. 저 역시 이 친구들과 처음부터 그리 친했던 건 아니었습니다. 그런데 클래식과 미술은 생각보다 더 가까이 있었습니다. 라디오에서, 영화와 광고 속에서 알게 모르게 늘 접하고 있었으니까요. 그래서 용기 내어 다가가기 시작했더니, 점점 더 재밌고 친근하게 느껴졌습니다. 그리고 알게 됐습니다. 음악가 브람스가 지새운 밤의 의미를, 화가 고흐가 별을 보며 느낀 감동을 말이죠.

클래식, 미술과 친구가 되는 방법은 생각보다 간단합니다. 예술가들의 삶과 철학 속으로 성큼 걸어 들어가는 겁니다. 이 선택은 저 스스로에게 큰 도움이 됐던 것 같습니다. 예술가들의 이야기를 최대한

많이 접하고 이해하려 하며 다양한 것을 느끼게 됐습니다.

그 과정에서 제가 자주 했던 질문은 '예술가들은 과연 어떤 마음이었을까' 하는 것이었습니다. 그러면서 그들이 느낀 매 순간의 감정들을 어렴풋이 짐작해봤습니다. 창작 활동을 시작한 순간의 설렘, 작업 내내 '이게 잘되고 있는 건가' 긴가민가하며 느꼈을 불안감, 포기하고 싶어도 호흡을 가다듬고 다시 한번 마음을 다잡았을 때의 기분, 그리고 작품의 진가를 사람들이 알아봐 줬을 때의 벅찬 환희까지. 친구와 친해지려면 어떤 생각을 하는지 마음을 헤아리는 게 가장 중요한 것처럼 말이죠.

그렇게 절친이 된 예술가들의 이야기를 더 많은 분에게 소개하기 위해 책을 쓰게 됐습니다. 이 책에선 총 11개 장에 걸쳐 39명의 예술가들을 소개합니다. 1~3장에선 결코 누구나 쉽게 할 수 없는, 그러나 한 번쯤은 따라 해보고 싶은 파격과 변신의 귀재들을 소개합니다. 이

들의 행동과 작품들은 큰 센세이션을 불러일으키며 온 세상을 떠들썩하게 했습니다. 도발 그 자체로 관람객들을 분노에 빠뜨렸던 마네부터 스스로 '악마'의 브랜드를 내세운 파가니니, 탁월한 시대적 감각으로 남들보다 한참 앞서갔던 카라얀 등이 해당됩니다.

4~5장에선 살짝 무서울 정도로 강한 의지와 집념을 가졌던, 지독한 고통 속에서도 뜨거운 창작혼을 불태웠던 예술가들이 등장합니다. 잠도 거의 자지 않고 700여 명에 달하는 인물들을 그려낸 고독한 장인 정신의 미켈란젤로, '최고의 재능은 집념'임을 증명해 보인 드보르자크, 은밀하고 관능적인 그림 속에 자신만의 탈출구를 만들어낸 실레 등이죠. 이들의 삶을 들여다보면 한껏 응원해주고, 토닥토닥 위로도 해주고 싶어집니다.

6~7장에선 천재 중의 천재로 꼽히는 예술가들을 소개합니다. '하늘은 왜 푸른가'부터 시작해 딱따구리의 혀와 돼지 허파 등을 관찰하

고 연구했던 다빈치, 20세기 화가들이 뽑은 최고의 화가 벨라스케스 등의 인생을 살펴보면 감탄이 절로 나옵니다.

마지막으로 8~11장에선 예술가들의 가장 사적이고 깊은 이야기인 낭만과 감성에 대해 다룹니다. 세기의 삼각관계 주인공인 브람스와 슈만부터 시작해, 작품에 아름다움과 행복만을 담으려 했던 르누아르, 서정적인 선율에 과감한 테크닉을 결합해 건반 위에 모든 감정의 꽃을 피워낸 쇼팽으로 마무리합니다.

그렇게 이들의 이야기를 경유하다 보면 범접할 수 없을 것만 같던 엄청난 거장 예술가들이 한층 가깝게 느껴지실 겁니다. 저는 종종 과몰입의 부작용(?)을 겪기도 했습니다. 제자리걸음을 끝없이 반복하는 드보르자크의 모습에 감정 이입을 하고 응원하다 보니, 그는 어느새 저의 최애 예술가 중 한 명으로 등극해 있었습니다. 천재 다빈치가 실은 나눗셈에 서툴고, 그림 마감도 잘 맞추지 못했다는 대목에선 팬스

레 피식 웃기도 했습니다. 아직도 수학 문제 앞에서 전전긍긍하는 꿈을 꾸고, 여전히 마감이 벅찬 저의 상황을 대입한 것이죠. 전 인류의 '넘사벽' 천재 앞에서 감히 몹쓸 동질감을 느낀 것 자체가 우스운 일이지만, 그래도 그가 훨씬 더 친근하게 다가왔습니다.

독자분들도 마음의 문을 활짝 열고 39인 예술가들의 삶 속으로 풍덩 빠져보시길 바랍니다. 클래식과 미술, 찬란히 빛나면서도 항상 곁에 있어줄 좋은 두 친구를 동시에 얻게 되실 겁니다.

마지막으로 이 책이 나오기까지 도움을 주신 모든 분께 감사 인사드립니다. 늘 따뜻함으로 저를 지켜주는 가족들, 출간을 도와주신 한경BP 관계자들께 깊이 감사드립니다.

김희경

39인의
예술가를 통해 본 · 브람스의 밤과 고흐의 별
클래식과
미술 이야기

차례

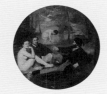

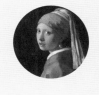

파격은 나의 힘

일탈과 혁신 사이를 오가다

지팡이를 피해 그림을 걸어야 했던 화가

○
에두아르 마네

————

프랑스 어느 화가의 작품들은 전시장에서 다른 그림보다 유독 높은 자리에 걸렸습니다. 너무 잘 그려서였을까요. 사람들이 감탄하며 작품을 직접 만져보고 싶어 했기 때문일까요. 오히려 그 반대입니다. 관람객들은 작품을 보며 "썩은 그림"이라고 비난했죠. 그러면서 전시장에 갖고 온 지팡이나 우산으로 그림을 찢어버리려고 했기 때문에 높이 걸어야만 했습니다. 당시 분위기는 꽤 험악했던 것 같습니다. 분노하는 사람들을 막기 위해 그림 앞에 경호원들이 배치될 정도였죠.

이 작품들을 그린 주인공은 '인상파의 아버지'로 불리는 에두아르 마네(1832~1883)입니다. 지금은 '아버지'라는 타이틀까지 갖고 있지만,

그 시대 사람들의 시선은 정말 싸늘했습니다. 마네의 대표작 〈풀밭 위의 점심 식사〉〈올랭피아〉는 미술사에서 가장 큰 비난을 받은 작품들로 꼽힐 정도입니다. 사람들은 대체 왜 그토록 분노했을까요. 마네는 어떻게 미술계를 발칵 뒤집어놓았던 것일까요. 그런데도 마네가 오늘날 위대한 화가로 평가받는 이유는 무엇일까요.

🎨 반전과 도발, 그 자체의 예술

마네는 프랑스 상류층의 자제로 태어났습니다. 아버지는 법무부에 다녔고, 어머니는 외교관의 딸이었죠. 덕분에 어릴 때부터 풍요롭게 지내며 다양한 문화생활을 즐겼습니다. 그는 중학생 때부터 화가가 되고 싶어 했지만, 아버지의 극심한 반대에 부딪혔습니다. 그는 결국 해군사관학교에 가기로 결정했습니다. 그런데 다행인지 불행인지 입학시험에 연이어 탈락하면서, 결국 원래 하고 싶어 했던 미술을 배우게 됐습니다. 이후 그는 고전주의 기법을 가르치는 화실에 6년 동안 다니며 열심히 배웠습니다. 미술 여행을 떠나 많은 고전 작품들을 보고 익히기도 했습니다.

이렇게 마네의 태생부터 미술을 배우는 과정까지 살펴봐도 그의 작품들이 그토록 비난을 받았던 이유를 짐작하기 어렵습니다. 잘 자

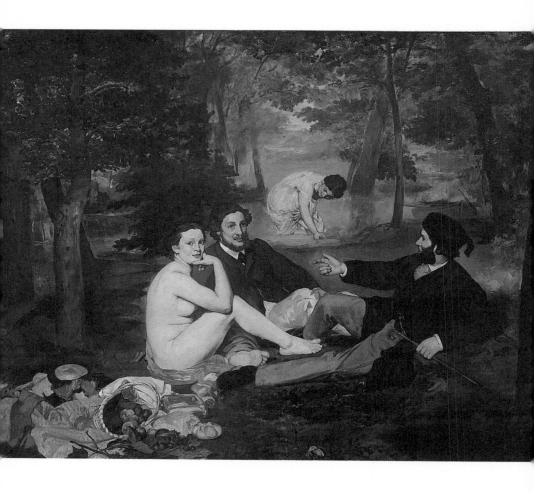

마네, 풀밭 위의 점심 식사, 1863, 오르세 미술관

란 상류층 자제로서 당시 주류였던 고전주의 화풍을 그대로 따라가는 것처럼 보이니까요. 하지만 이후 나온 마네의 그림들은 반전 그 자체입니다. 신화, 성경 등에 나오는 인물을 아름답게 화폭에 담았던 기존 방식을 완전히 뒤엎었죠. 〈풀밭 위의 점심 식사〉에는 완벽한 몸매를 가진 여신이 아닌 배 나온 여성이 나체로 앉아 있습니다. 현실 속 평범한 여인의 누드를 보이는 그대로 그린 것이죠. 게다가 그 주변엔 술병이 나뒹굴고 있으며, 여인의 곁엔 두 남성이 함께 앉아 있습니다. 또 이들의 뒤엔 다른 여인이 몸을 씻고 있습니다. 이 작품은 부르주아 신사들이 매춘부들과 함께 어울리고 있는 모습을 그린 겁니다. 고귀함에 가려진 위선과 도덕성 문제를 적나라하게 담은 것이죠. 이를 본 사람들은 외설적이라며 비판의 목소리를 높였습니다.

2년 뒤 출품된 〈올랭피아〉는 더 큰 논란을 불러일으켰습니다. 베첼리오 티치아노의 그림 〈우르비노의 비너스〉를 패러디한 작품인데요. 여기에도 매춘부가 등장합니다. 〈올랭피아〉라는 제목 자체가 당시 매춘부들이 많이 사용하는 이름에서 따온 것이죠. 흑인 하녀가 들고 있는 꽃다발도 남성 손님이 보낸 것입니다.

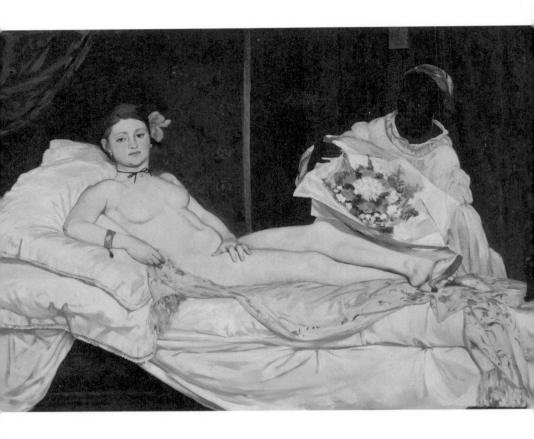

마네, 올랭피아, 1863, 오르세 미술관

🎨 "남 보기 좋은 그림은 사절"

마네는 대체 왜 이런 그림들을 그렸을까요. 고전주의 기법을 배웠던 그가 전혀 다른 그림을 그리게 된 계기가 있었던 걸까요. 마네는 〈악의 꽃〉을 남긴 시인 샤를 보들레르, 〈목로주점〉 등을 쓴 소설가 에밀 졸라와 가깝게 지내며 세상을 새롭게 보는 법을 배우게 됐습니다. 그러면서 눈에 보이지 않는 여신들의 이상적인 미(美)를 좇기보다, 파리의 거리에서 살아 숨 쉬는 동시대 인물들을 바라보고 관찰하게 된 것이죠. 그는 스스로 "나는 남이 보기에 좋은 것이 아니라 내가 보는 것을 그린다"라고 말했습니다.

그런 마네의 작품들이 비난을 받았던 이유는 외설적이라는 점 말고도 또 있습니다. 그의 그림은 덧칠을 제대로 하지 않은 미완성의 작품처럼 보였는데요. 이는 완성을 하지 않은 것이 아니라 새로운 기법을 적용한 것이었습니다. 그전엔 화가들은 캔버스 전체에 바탕색을 칠하고 나서 그 위에 물감을 하나씩 덧대어 칠했습니다. 마네는 이 방식에서 벗어나 바탕색 없이 즉흥적으로 색을 칠했습니다. '단번에'라는 뜻인 '알라 프리마(alla prima)' 기법입니다. 덧칠을 하지 않으니 거친 붓 자국도 그대로 남았고, 완성을 해도 미완성처럼 보였습니다. 하지만 이를 통해 마네는 우연성과 즉흥성이 부각된 생동하는 작품들을

만들어냈습니다.

그는 원근법도 해체했죠. 〈풀밭 위의 점심 식사〉를 다시 보면, 가장 뒤에 있는 여성이 근처에 있는 작은 배에 비해 크게 그려졌음을 알 수 있습니다. 그가 원근법을 지키지 않은 건 당시 일본에서 수입된 도자기를 싸고 있던 포장지의 영향입니다. 마네를 비롯한 많은 인상파 화가들이 그 포장지에 그려진 일본 민화 '우키요에'를 보고 신선한 충격을 받았습니다. 우키요에에는 원근법이 전혀 적용되지 않았습니다. 평면을 그대로 살리면서도, 강렬한 원색을 사용해 깊은 인상을 남겼죠. 마네는 이를 접목해 원근법에서 과감히 벗어났습니다.

현실을 보다, 동시대성을 담다

주류를 거스르는 작품들을 그렸다고 해서, 그가 자신의 명성과 인지도를 높이는 데 무관심했던 건 아닙니다. 마네는 살롱전에 끊임없이 출품해 이름을 알리려 했습니다. 언젠가 세상이 자신의 작품 세계를 인정하고 받아들일 것을 확신했죠. 실제 많은 비난에도 그의 명성과 인지도는 올라가기 시작했습니다. 뜻을 함께하는 젊은 화가들도 주변으로 몰려들었습니다. 클로드 모네, 에드가 드가, 피에르 오귀스트 르누아르 등이죠. 그렇게 미술사에 길이 남을 인상파가 탄생하게 됐고,

마네는 1881년 마침내 살롱전에서 입상을 하고 훈장도 받았습니다.

　안타깝게도 그는 매독에 걸려 51세라는 이른 나이에 세상을 떠났습니다. 하지만 마네는 극심한 고통을 겪으면서도 마지막 작품 〈폴리 베르제르의 술집〉을 완성했지요. 그가 늘 바라보고 담고자 했던 파리의 자화상을 독특한 시점으로 그려낸 작품입니다. 이 술집은 당시 파리의 많은 유명 인사들이 몰렸던 곳입니다. 그런데 마네의 작품 속에 그려진 종업원 여성의 모습은 다소 우울해 보입니다. 여성의 뒤에 있는 거울에 비친 사람들은 왁자지껄해 보이지만, 여성은 그들과 동떨어져 소외된 것처럼 느껴집니다. 거울엔 이 여성의 뒷모습과 함께 한 신사의 모습도 보이는데요. 당시 종업원 여성들 일부가 매춘을 하던 상황을 암시하기도 합니다.

　삶의 마지막 순간까지 현실을 응시하고 화폭에 담아내고자 했던 마네. 많은 사람들이 그를 비난할 때에도, 친구 보들레르와 졸라는 마네의 도전을 응원했습니다. 졸라는 이렇게 극찬했습니다. "새로운 예술이 태어났다. 모든 예술가가 마네와 같은 길을 걸어야 한다." 그의 말처럼 마네가 걸어간 '동시대성'의 길은 이젠 모든 예술가의 길이자 숙명이 됐습니다.

키스에 담긴 예술의 자유

○

구스타프 클림트

―――――

눈앞에 황금빛 물결이 일렁이는 것만 같습니다. 꿈인 듯 현실인 듯 몽환적인 분위기도 물씬 풍깁니다. 많은 사람들의 마음속에 강렬한 사랑의 이미지로 각인된 구스타프 클림트(1862~1918)의 대표작 〈키스〉입니다. 이 작품엔 무려 여덟 가지 종류의 금박이 사용됐다고 합니다. 그 화려하고 찬란한 금빛 덕분에 작품 속 남녀의 입맞춤이 더욱 관능적이면서도 애틋하게 다가옵니다. 영원한 사랑을 이룬 듯한 황홀함도 느껴집니다. 이 그림 덕분에 우리는 오스트리아 화가 클림트의 이름을 잘 알고 있죠. 작품을 자세히 보고 있노라면 어떻게 이런 그림을 그렸는지, 실제 클림트는 어떤 의미를 담고 싶어 했는지 더욱 궁금해집니다.

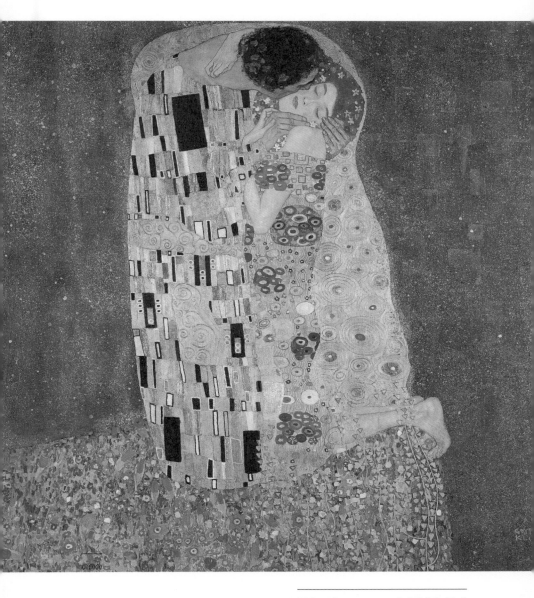

클림트, 키스, 1907~1908, 빈 벨베데레 미술관

그런데 클림트는 평생 자신의 작품에 대해 설명을 하지도 않았고, 인터뷰도 하지 않았습니다. 자신의 사생활에 대해서도 특별히 언급하지 않았죠. 그는 이렇게 말했습니다. "나를 알고 싶다면 나의 그림을 주의 깊게 살펴보라. 내가 어떤 사람인지, 무엇을 원하는지 가늠할 수 있다." 굳이 설명하지 않아도, 작품 자체로 모든 것을 말할 수 있다는 자신감의 표현이 아닐까요. 스스로는 말하지 않았던, 그러나 많은 사람들이 느끼고 동경했던 '황금빛 화가'의 이야기 속으로 함께 떠나보겠습니다.

🎨 유년 시절부터 돋보인 금빛 재능

클림트는 오스트리아 빈 근교의 작은 마을에서 태어났습니다. 아버지는 귀금속 세공사였는데요. 아버지의 일이 잘 풀리지 않아 그의 집은 매우 가난했습니다. 생계를 유지하는 것조차 힘들어 클림트는 다니던 학교를 그만둬야 했습니다. 그러나 그는 아버지에게서 뛰어난 감각과 재능을 물려받았습니다. 훗날 금빛 작품들을 만들 수 있었던 것도 세공사였던 아버지의 작업을 어렸을 때부터 지켜본 덕분이었습니다. 어려운 가정 형편에도 그는 특출한 재능 덕분에 14살에 빈 미술공예 학교에 들어가게 됐습니다. 졸업 후엔 친동생 에른스트 클림트, 친구 프

란츠 마치와 함께 예술 작품을 만드는 일도 시작했습니다. 주로 극장의 천장화 등을 그렸는데, 그의 훌륭한 솜씨 덕분에 돈도 꽤 많이 벌게 됐습니다. 이때까지의 작품들은 우리가 아는 그의 그림들과 많이 다른데요. 고전주의 화풍을 고스란히 따랐기 때문입니다.

그러다 그의 인생에 큰 전환점이 되는 사건이 일어났습니다. 클림트가 서른이 되던 해 찾아온 시련이었죠. 그의 아버지와 동생 에른스트가 잇달아 뇌출혈로 세상을 떠난 겁니다. 그는 정신적인 충격에 빠져 3년 가까이 작업을 하지 못했습니다. 그리고 이 기간 동안 삶과 죽음에 대한 고민, 예술가로서 가야 할 길에 대해 깊이 고민하게 됐죠. 이후 그는 가까스로 슬럼프를 극복하고 자신만의 철학이 담긴 작업들을 하기 시작합니다.

🎨 분리파로부터의 분리 ⋯ 독자적 세계를 구축하다

클림트의 새로운 예술 정신은 거대한 흐름을 만들어냈습니다. 그를 중심으로 '빈 분리파(Wien Secession)'가 조직된 것이죠. '분리파'는 말 그대로 '기존의 것으로부터 나뉘어 떨어져 나온다'라는 의미를 담고 있습니다. 빈미술가협회가 주도하는 미술 시장의 흐름에서 탈피하겠다는 뜻입니다. 다른 나라에 비해 오스트리아에선 고전주의 화풍이

오래 지속되고 변화가 더디게 나타났습니다. 분리파는 여기서 과감히 벗어나 자유롭게 느끼고 표현해야 한다고 주장했죠. 그는 1897년 분리파의 초대 회장에 올랐습니다. 그리고 우리가 잘 아는 에곤 실레를 비롯해 오토 바그너, 칼 몰 등 회화부터 건축, 디자인에 이르는 다양한 분야의 예술가들이 그와 뜻을 함께했습니다. 빈 분리파가 당시 내세운 슬로건은 오늘날에도 자주 인용됩니다. "시대에는 그 시대의 예술을, 예술에는 자유를."

그는 이 기조에 걸맞게 파격적인 실험을 합니다. 1894년부터 1903년까지 빈 대학 대강당에 천장화 작업을 진행했는데요. 학문을 주제로 〈철학〉〈법학〉〈의학〉 연작을 만들었습니다. 그런데 이 작품들은 큰 논란을 불러일으켰습니다. 대학에 그려진 그림으로 보기 힘들 정도로 노골적인 표현이 많았죠. 삶과 죽음에 대한 극도의 불안과 혼란도 담겨 있었습니다. 이 작품을 본 사람들은 클림트에게서 멀어지기 시작했습니다. 그러자 분리파에서도 반대하는 목소리가 나왔죠.

뜻을 같이한 동료들에게 외면을 받으면 자신이 가는 길에 대해 회의감이 들 법도 한데, 클림트는 오히려 분리파로부터 '분리'를 선택합니다. 누구에게도 영향을 받지 않고 진정한 자신의 작품 세계를 구축하기 위한 것이었죠. 〈키스〉〈아델레 블로흐 바우어의 초상〉〈다나에〉 등 그의 대표작은 독자적인 길을 걸어간 이 황금기에 탄생했습니다.

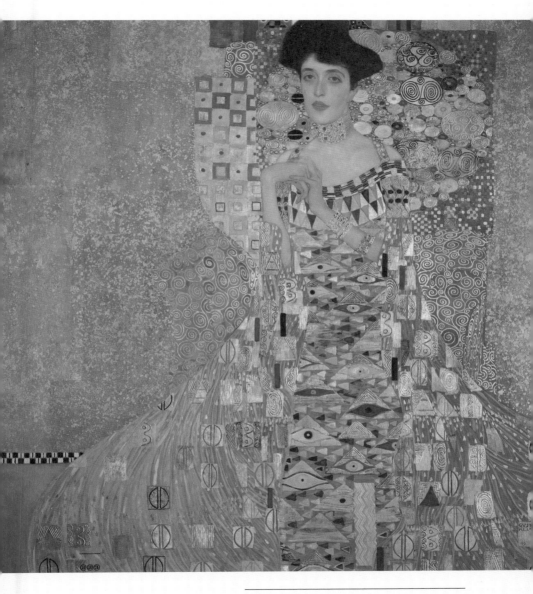

클림트, 아델레 블로흐 바우어의 초상, 1907, 노이에 갤러리

 인간의 본능과 감정에 천착하다

클림트를 지속적으로 괴롭혀온 또 다른 논란이 있습니다. 그의 작품이 '과연 예술인가, 외설인가'하는 논란입니다. 클림트의 작품엔 관능적인 표현들이 많습니다. 그의 에로티시즘에 대해 많은 사람들이 비난하기도 했죠. 하지만 클림트는 아랑곳하지 않고 인간의 본능과 감정을 최대한 솔직하게 표현하려 했습니다.

실제 클림트는 사랑에 있어서 매우 자유분방했습니다. 클림트는 평생 결혼을 하지 않았지만, 사후에 14명의 여인들과 자녀들이 친자 확인 소송을 내기도 했죠. 그런데 그에겐 400여 통의 편지를 주고받으며 플라토닉 사랑을 나눈 에밀리 플뢰게라는 여인이 있었습니다. 플뢰게는 유명 패션 디자이너였습니다. 클림트는 플뢰게를 동경했으며 그로부터 많은 위안을 받은 것으로 전해집니다.

두 사람은 끝까지 플라토닉 사랑만을 이어갔다고 알려져 있습니다. 〈키스〉에 나오는 여성이 정확히 누구인지는 알려지지 않았지만, 플뢰게가 주인공이라는 예측이 나오기도 했죠. 클림트는 뇌출혈과 스페인 독감으로 세상을 떠났는데요. 마지막 발작을 일으키며 부른 사람의 이름도 플뢰게였다고 합니다.

클림트가 가는 길엔 늘 수많은 논란과 지탄이 있었지만, 결과적으

로 그는 세계적으로 사랑받는 화가가 됐습니다. 빈을 '클림트의 도시'라고 해도 좋을 만큼 오늘날 많은 사람들이 클림트의 작품을 보고 즐기기 위해 그곳을 찾습니다. 자신이 무엇을 원하는지, 무엇을 구현할 수 있을지 정확히 알고 그 길을 가는 것. 이 과감한 도전 정신과 의지야말로 클림트가 가졌던 자신감의 원천이 아니었을까요.

탱고와 클래식이 어울리지 않는다고?

○
아스토르 피아졸라

〈리베르탱고〉

영화나 공연에서 춤추는 장면이 나오면 마음이 꿈틀대곤 합니다. 그리고 그들의 동작에 맞춰 손과 발을 까딱이게 됩니다. 다들 이런 경험이 있으실 텐데요. 그중 가장 강렬하고 매혹적으로 다가왔던 춤은 무엇이었나요? 아마 많은 분들이 '탱고'를 꼽을 것 같습니다. 영화 〈여인의 향기〉 〈해피투게더〉 〈탱고 레슨〉 등에서 탱고를 추는 장면이 인상적으로 다가왔죠. 여름처럼 뜨겁고 정열적인 탱고를 보고 있노라면 심장이 함께 쿵쾅대는 것 같습니다.

아르헨티나를 중심으로 남미에서 시작된 탱고는 이제 전 세계 사람들이 즐기고 사랑합니다. 춤뿐만 아니라 음악도 마찬가지입니다.

일상에선 춤보다 음악이 더욱 가깝고 친근하게 다가옵니다. 영화와 광고에서 자주 접하기도 하고, 탱고 음악 공연을 쉽게 찾아볼 수도 있습니다.

2021년엔 '탱고 음악의 대가' 아스토르 피아졸라(1921~1992)의 탄생 100주년을 맞아 더 많은 공연들이 열리기도 했죠. 피아졸라의 이름이 생소하신 분들도 많겠지만, 그의 음악을 감상하거나 작품 제목을 들으면 익숙하게 느껴지실 겁니다. 대표 탱고 음악으로 꼽히는 〈리베르탱고〉, 김연아 선수의 뛰어난 피겨 실력과 함께 접할 수 있었던 〈아디오스 노니노〉와 〈록산느의 탱고〉가 모두 피아졸라의 작품입니다. 클래식 애호가들이 사랑하는 〈망각〉〈탱고의 역사〉〈부에노스아이레스의 사계〉 등도 그가 만들었습니다. 탱고만큼 다양하고 풍부한 매력의 음악 세계를 펼쳐 보인 것이죠.

🎻 '탱고의 영혼' 반도네온과 만나다

피아졸라는 아르헨티나 부에노스아이레스에서 태어났습니다. 그런데 태어났을 때부터 오른쪽 다리가 뒤틀려 있었습니다. 수차례 수술받은 덕분에 많이 좋아졌지만 평생 걸음걸이가 불편했죠. 그러나 이는 그의 음악 인생에 아무런 걸림돌이 되지 못했습니다. 피아졸라가 쓴 작

품 수는 2500여 곡에 달합니다. 그 숫자만으로도 음악에 대한 뜨거운 열정이 고스란히 느껴집니다.

피아졸라는 4살 때 부모님을 따라 미국 뉴욕으로 이민을 가게 됐습니다. 부모님은 가난했지만 음악을 사랑했고, 아이의 음악 교육에도 관심을 가졌습니다. 이곳에서 피아졸라는 자신의 숙명이 되는 악기를 만나게 됩니다. 아버지가 전당포에서 사준 중고 '반도네온'입니다. 반도네온은 '탱고의 영혼'이라고 불릴 만큼 탱고 음악에 많이 쓰입니다. 연주를 하려면 먼저 악기를 양손에 쥐고 풀무를 여닫으며 공기를 주입해야 합니다. 그리고 버튼을 눌러 소리를 냅니다. 아코디언과도 비슷하게 생겼지만 음폭이 더 넓고 정교합니다. 그는 이후 아르헨티나로 돌아와서도 반도네온 공부를 이어갔습니다. 덕분에 반도네오니스트로서도 이름을 떨쳤습니다.

그는 어렸을 때부터 호기롭고 용감했던 것 같습니다. 배움과 음악적 교류를 위해 유명인들을 서슴없이 찾아갔습니다. 영화 〈여인의 향기〉에 나왔던 〈간발의 차이로(Por Una Cabeza)〉라는 곡을 만든 카를로스 가르델도 직접 찾아갔죠. 가르델은 피아졸라 이전 탱고의 대중화를 이끈 인물입니다. 가르델은 자신을 찾아온 그의 재능을 알아보고, 노래 반주 등을 맡겼습니다. 피아졸라는 세계적인 피아니스트 아르투르 루빈스타인이 아르헨티나를 방문했을 때도 불쑥 찾아갔습니다. 그

리고 루빈스타인 밑에서 어렸을 때부터 좋아했던 클래식 공부를 했습니다. 음악을 위해서라면 늘 과감히 용기를 내고 도전했기 때문에 거장으로 성장할 수 있었던 것 같습니다.

🎻 "너의 음악은 어디에?" … 자각으로 탄생한 누에보 탱고

하지만 그의 음악 여정은 순탄치 않았습니다. 지금은 피아졸라의 음악이 탱고 음악의 정석처럼 여겨지지만, 당시엔 파격 그 자체였습니다. 전통 탱고 음악을 고집하는 사람들은 그의 음악을 격렬히 비난했죠. 피아졸라의 음악은 '누에보 탱고(Nuevo Tango)'라고 불렸습니다. '누에보'는 '새로운'이란 뜻을 가진 스페인어입니다. 이전과 다른 차원의 탱고 음악을 만들었다는 의미를 담고 있죠. 그렇다면 무엇이 새롭다는 걸까요. 그는 탱고 음악과 클래식의 경계를 무너뜨리고, 다양한 요소들을 결합해 탱고 음악을 재탄생시켰습니다.

사실 피아졸라는 어느 순간부터 탱고에서 벗어나고 싶어 했습니다. 탱고는 원래 서유럽에서 아르헨티나로 이민 온 부둣가 노동자들이 향수를 달래기 위해 서로 껴안고 추던 춤이었습니다. 이 때문에 탱고 음악은 춤을 돋보이게 하는 반주곡의 성격이 강했죠. 춤이 우선시되다 보니 다양한 음악적 시도를 하기도 어려웠습니다. 피아졸라는 제약이

많은 탱고 음악을 그만두고 클래식으로 재능을 펼치고 싶어 했습니다. 루빈스타인으로부터 음악을 배우며 이런 생각은 더욱 강해졌죠. 생계를 위해 어쩔 수 없이 탱고 밴드 활동은 이어갔지만, 두 음악 사이의 갈림길에서 한동안 방황을 거듭했습니다.

그러다 프랑스에서 만난 작곡가 나디아 블랑제는 피아졸라의 새로운 음악 인생을 여는 결정적인 조언들을 해줬습니다. 피아졸라가 쓴 악보들을 본 블랑제는 이렇게 말합니다.

"잘 썼어. 그런데 여긴 스트라빈스키, 여긴 라벨이군. 피아졸라는 어딨지?"

탱고 음악에서 벗어나 멋진 클래식 음악을 만들 생각만 하다 보니, 자신만의 특색을 찾지 못하고 흉내 내기에 급급했던 겁니다. 오히려 블랑제는 피아졸라가 반도네온으로 연주한 탱고 음악을 들은 후 눈을 반짝입니다. 그리고 그에게 탱고를 절대 그만두지 말라고 합니다.

🎻 실수도 새로운 동작이 된다

피아졸라는 그의 조언에 따라 탱고 음악을 하면서도, 자신만의 길을 만들어가기로 합니다. 대중적인 탱고 음악에 클래식의 뛰어난 예술성을 가미한 것이죠. 그의 곡들이 친근하면서도, 한 차원 높은 음악적

미학을 갖추고 있는 것은 이 때문입니다. 그는 탱고 음악의 진화 과정을 직접 〈탱고의 역사〉라는 곡에 담아내기도 했습니다. 환락가에 울려 퍼졌던 탱고 음악을 다룬 1악장에서부터 탱고와 현대음악을 결합한 4악장에 이르기까지 한 곡 안에 그 변천사가 파노라마처럼 펼쳐집니다. 탱고 음악이 남미에 그치지 않고 전 세계로 확산되고, 나아가 오랜 시간 사랑받게 된 것은 이 같은 피아졸라의 영향이 큽니다.

영화 〈여인의 향기〉의 주인공 프랭크(알 파치노)는 이런 말을 합니다. "탱고엔 실수가 없어요. 실수를 하고 스텝이 엉켜도, 그게 바로 탱고예요." 실제 탱고엔 실수가 없습니다. 실수가 곧 새로운 동작이 됩니다. 피아졸라의 음악 인생도 이런 탱고 특성과 쏙 빼닮은 것 같습니다. 탱고 음악의 거장이 오히려 그로부터 도망가고 싶어 방황했던 사실, 그러나 이 또한 새로운 탱고 음악을 만드는 또 다른 스텝이 됐다는 점이 흥미롭습니다. 여름처럼 뜨거운 그의 탱고 음악과 춤에 흠뻑 취하고 싶어집니다.

'악마'의 브랜드를 입자

○
니콜로 파가니니

'악마'라는 단어를 들으면 어떤 이미지가 떠오를까요? 나쁘다, 사악하다 등 부정적인 느낌이 먼저 들죠. 그런데 악마를 자신의 브랜드로 삼은 음악가가 있습니다. '악마의 바이올리니스트'로 잘 알려진 니콜로 파가니니(1782~1840)입니다. 파가니니에겐 왜 이런 무시무시한 타이틀이 붙게 되었을까요. 그리고 그는 왜 스스로 악마를 브랜드로 내세웠을까요.

이 타이틀은 파가니니의 뛰어난 연주 실력 때문에 생겼습니다. 그의 공연을 본 관객들은 깜짝 놀라며 "악마에게 영혼을 팔지 않는 이상 저런 연주를 할 수 없다"라는 반응을 보였습니다. 실제 많은 이들

이 그가 악마에게 영혼을 팔았거나, 악마 자체라 생각했다고 합니다. 파가니니는 이를 해명하지 않고, 오히려 즐기기까지 했습니다. 그리고 악마 이미지에 걸맞는 다양한 전략을 구사해 이름을 길이 남겼습니다. 악마라는 브랜드를 적극 활용하며 클래식계에 큰 반향을 불러일으켰던 파가니니. 그의 격정적인 삶이 더욱 궁금해집니다.

🎻 음악적 재능을 뛰어넘는 마케팅의 달인

파가니니의 인생은 마치 영화 한 편을 보는 것 같습니다. 훗날 영화 〈파가니니: 악마의 바이올리니스트〉, 국내 창작 뮤지컬 〈파가니니〉 등으로 만들어지기도 했죠.

이탈리아 출신의 파가니니는 어렸을 때부터 바이올린에 탁월한 재능을 보였습니다. 5살에 상인이자 만돌린 연주자였던 아버지를 따라 먼저 만돌린을 익혔고, 7살이 되던 해부터 바이올린을 배웠죠. 그는 얼마 지나지 않아 성인 바이올리니스트들을 압도할 만큼 뛰어난 실력을 자랑했습니다. 그리고 10대 후반엔 이미 유명 스타가 되어 있었죠.

그의 천재성은 다양한 에피소드로 전해지고 있습니다. 바이올린의 네 현 중 하나만으로 처음부터 끝까지 연주를 하는가 하면, 현이 끊어져도 아랑곳하지 않고 완성도 높은 연주를 선보였다고 합니다. 재능

을 돋보이게 하기 위해 일부러 곧 끊어질 듯 닳은 현으로 연주를 했다는 얘기도 있습니다. 사람들의 열광적인 반응을 이끌어내기 위해 주로 즉흥곡을 선보이기도 했죠. 관객들은 인간의 한계를 뛰어넘은 듯한 그의 연주를 넋을 잃고 감상했다고 합니다.

파가니니의 신비로운 연주의 비결은 손에 있습니다. 그의 손은 매우 길고 가늘었을 뿐 아니라, 엄지손가락을 손등 위로 구부려 새끼손가락과 맞닿게 할 수 있을 만큼 유연했습니다. 희귀 유전 질환인 '엘러스-단로스 증후군'이었을 가능성이 높다고 하네요.

🎻 화려한 기교 '비르투오소'의 대명사

하지만 신체 조건보다 중요한 건 역시 피나는 노력이죠. 파가니니는 10대 때부터 하루에 10시간이 넘는 연습을 하며 독창적인 연주 기법을 만들어냈습니다. 음을 하나씩 짧게 끊어 연주하는 '스타카토', 활을 사용하지 않고 현을 손으로 퉁겨 소리를 내는 '피치카토' 등 다양한 기법을 고안했습니다. 파가니니는 특히 왼손으로 피치카토를 선보여 감탄을 자아냈죠. 이런 초절정 기교로 화려한 연주를 하는 사람을 '비르투오소'라고 합니다. 파가니니는 대표 비르투오소로 꼽힙니다.

요하네스 브람스, 프란츠 리스트 등 음악 대가들이 그의 작품을 좋아하고 편곡하기도 했습니다. 많은 사람들이 사랑하는 리스트의 〈라 캄파넬라〉도 파가니니의 〈바이올린 협주곡 2번〉 주제를 기반으로 만들어졌죠. 파가니니의 연주를 본 리스트는 이런 결심을 했다고 합니다. "나는 죽어도 저 사람의 실력을 따라가지 못한다. 그러나 그가 바이올린을 한다면, 나는 피아노의 파가니니가 되겠다."

그의 대표작인 무반주 바이올린 솔로곡 〈24개의 카프리스〉를 비롯해 파가니니의 작품들은 오늘날의 연주자들에게도 어렵기로 정평이 나 있습니다. 그런데도 끊임없이 도전 욕구를 불러일으켜서 많은 연주자들이 무대에서 선보이고 있습니다. 바이올리니스트 양인모가 2015년 '파가니니 국제 바이올린 콩쿠르'에서 한국인 최초로 1위를 차지하며 화제가 되기도 했죠.

🎻 죽음의 순간에도 고집한 브랜드 '악마'

그러나 뜨거운 인기에도 파가니니의 삶은 순탄치 않았습니다. 너무 어린 나이에 성공한 탓일까요. 젊은 시절 도박에 빠져 많은 돈을 잃었습니다. 그러다 20대 후반부턴 열심히 돈을 모았으나, 54세에 이르러 자신의 이름을 딴 카지노를 만들겠다는 사람들의 유혹에 빠져 투

자했다가 또다시 돈을 잃었죠. 건강도 줄곧 좋지 않았습니다. 30대부터 매독, 류머티즘, 후두염 등에 시달리다 58세의 나이에 세상을 떠났습니다.

파가니니의 사후 이야기는 오늘날까지 자주 회자되고 있습니다. 그가 평생 노력해 자신의 브랜드로 만든 '악마' 때문입니다. 파가니니의 인기가 높아질수록, 그가 악마와 계약을 맺었다는 소문을 믿는 사람들도 늘어났습니다. 그가 세상을 떠난 후에도 이 소문은 사라지지 않았죠. 이를 이유로 교회 묘지 안장을 반대하는 목소리도 높았습니다. 여기엔 파가니니의 말도 큰 영향을 미쳤습니다. 임종 직전, 그는 생애 마지막 성사인 종부성사를 하러 온 사제에게 "바이올린에 악마가 있다"라고 말했죠. 결국 그는 교회 묘지가 아닌 지하 납골당에 안치됐습니다. 이후 아들의 끈질긴 요청으로 36년이 흘러서야 교회 묘지에 묻혔습니다.

어쩌면 파가니니는 자신의 사후보다, 경이로운 천재 음악가의 이미지를 지키는 것을 더 중요하게 생각했던 게 아닐까요. 그 바람대로 파가니니는 영원한 비르투오소로서 사람들의 가슴속에 남았습니다.

"나를 알고 싶다면 나의 그림을 주의 깊게 살펴보라.
내가 어떤 사람인지, 무엇을 원하는지 가늠할 수 있다."

클림트

딱 보면 알지, 얘기되는 거

직관과 감각의 예술가

아프리카 조각이 연 현대미술의 신세계

파블로 피카소

국내외에서 최근 2~3년 내에 화제가 되고 있는 작품들을 살펴보면, 한 사람의 이름을 자주 발견하게 됩니다. 너무도 익숙한, 그러나 들을 때마다 감각적이고 매혹적으로 다가오는 인물이죠. 현대미술의 거장이자 입체파 대표 화가 파블로 피카소(1881~1973)입니다.

먼저 국내에선 고(故) 이건희 삼성그룹 회장이 소장했던 〈도라 마르의 초상〉이란 작품이 많은 관심을 받았습니다. 피카소가 연인이었던 도라 마르를 그린 작품인데, 피카소의 많은 연인 시리즈 중에서도 가치가 높은 작품으로 평가받고 있습니다. 이뿐 아니라 2021년 서울 예술의전당에서 열린 '피카소 탄생 140주년 특별전'은 코로나19 확산

에도 역대급 흥행 기록을 세우기도 했죠.

해외에서도 여전히 인기가 많습니다. 2021년 크리스티 경매에선 피카소의 〈창가에 앉은 여인〉이 1억3400만 달러(약 1600억 원)에 낙찰됐는데, 2021년 진행된 경매 중 최고 낙찰가를 자랑합니다. 이 작품을 비롯해 피카소의 그림들은 경매 시장에 나올 때면 매번 치열한 경쟁률을 기록합니다.

전 세계 많은 사람들이 사랑하고 기억하는 화가 피카소. 그는 새로운 시선과 감각으로 미술의 패러다임을 바꾼 인물로 평가받고 있습니다. 화폭에 현실을 바라보는 깊은 통찰력까지 담아내 20세기 미술사에 한 획을 그었죠. 〈아비뇽의 여인들〉〈게르니카〉 등 그의 대표작은 지금까지도 혁신적인 작품들로 꼽힙니다. 워낙 창조적인 인물이다 보니, 많은 기업인들도 그의 작품을 좋아합니다. 애플의 스티브 잡스가 피카소를 열렬히 좋아했던 얘기도 잘 알려져 있죠.

🎨 어린아이의 시선, 그리고 발견의 힘

피카소는 스페인에서 태어나고 프랑스에서 주로 활동했습니다. 그는 아마도 타고난 천재였던 것 같습니다. 어린 시절부터 미술에 뛰어난 재능을 보였습니다. 미술 교사이자 미술관 큐레이터였던 그의 아버지

는 아들이 12살이 되던 해, 붓을 놓기로 결심했습니다. 자신을 능가하는 아들의 실력에 감탄하며 그의 교육에만 전념하기로 한 것이죠. 그리고 피카소는 13살에 첫 개인전을 열었습니다. 피카소 스스로도 이렇게 말했습니다.

"나는 결코 어린아이처럼 데생하지 않았다. 이미 12살 때 라파엘로만큼 그림을 그렸다."

실력은 유년 시절 이미 어른 예술가들을 뛰어넘었지만, 그는 평생 어린아이의 시선을 간직하려 노력했습니다. 어린아이는 모든 사물과 현상에 호기심을 갖고 있으며, 그 본질에 직관적으로 다가갑니다. 하지만 어른이 되면 그 방법을 잊고 자꾸만 복잡한 셈법을 하게 되죠. 피카소는 이를 극도로 경계했습니다. "모든 아이들은 예술가다. 다만 문제는 그들이 성장하면서도 여전히 예술가로 남아 있는가 하는 것이다"라고 말하기도 했습니다.

인위적으로 새로운 것을 찾아나서지도 않았습니다. 그는 평소 "나는 찾지 않는다. 발견한다"라고 강조했습니다. 〈황소머리〉란 작품이 대표적입니다. 이 작품은 일상에서 쉽게 볼 수 있는 자전거 안장과 손잡이로 만들어졌습니다. 그는 그저 고물상에서 고물 자전거를 보다, 문득 평소 즐겨 보던 투우 경기를 떠올렸을 뿐이었습니다. 그렇게 자전거와 소, 기존의 평범한 두 요소를 연결해 조합하고 보니 색다른 결

과물이 탄생했습니다.

🎨 "위대한 예술가는 훔친다"

피카소의 작품 특색은 시기별로 다르게 나타납니다. 크게는 청색 시대, 장밋빛 시대, 흑색 시대, 입체주의 시대로 나눠집니다. 청색 시대(1901~1904년)엔 작품에 초록과 검푸른 색이 주로 사용됐습니다. 이를 통해 노숙자 등 하층민의 참혹한 삶과 고통을 담았죠. 장밋빛 시대(1904~1906년)엔 곡예사, 광대 등을 분홍빛으로 표현했습니다. 색채가 밝아졌다고 해서 겉으로 보이는 웃음에만 집중한 것이 아닙니다. 오히려 이들 내면의 깊은 아픔에 다가가려 했습니다.

　흑색 시대(1906~1907년)는 그가 아프리카 미술에 빠진 시기를 이르는데요. 피카소는 선배 화가이자 경쟁자였던 앙리 마티스가 갖고 있던 아프리카 조각상을 보고 충격을 받습니다. 그리고 이를 접목한 작품들을 내놓기 시작합니다. "유능한 예술가는 모방하고 위대한 예술가는 훔친다"라는 피카소의 유명한 말은 이런 태도를 잘 드러냅니다. 잡스가 이 얘기를 인용해 더욱 화제가 되기도 했죠.

　그리고 1907년 마침내 피카소는 〈아비뇽의 여인들〉로 입체주의 시대를 활짝 열었습니다. 피카소는 이 작품에서 매춘부들의 모습을 그

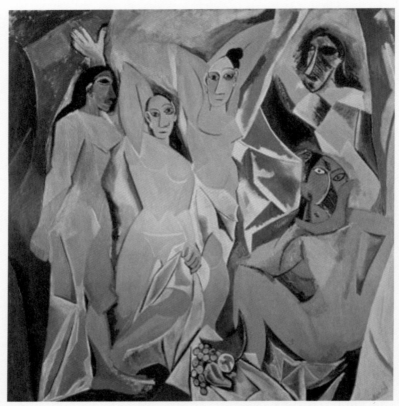

피카소, 아비뇽의 여인들, 1907, 뉴욕 현대미술관

렸는데, 이들은 발가벗은 채 도발적인 자세를 취하고 캔버스 밖을 응시하고 있습니다. 여인들의 얼굴은 왜곡돼 있습니다. 특히 오른쪽 여성들의 얼굴엔 아프리카 조각상과 독특한 기하학적 특성이 결합돼 나타나 있습니다. 더 중요한 특징들을 살펴볼까요. 오른쪽 앞줄의 여성은 등을 보이고 앉아 있지만, 얼굴은 정면을 향해 있습니다. 맨 왼쪽 여성도 어딘가 이상합니다. 몸은 옆으로 돌아서 있는데, 눈은 정면을 보고 있습니다. 피카소가 기존 전통 회화의 문법을 모조리 해체한 겁니다.

원근법과 명암법은 회화의 절대 공식처럼 여겨져 왔습니다. 그런데 그는 이를 전부 무너뜨립니다. 하나의 시점으로 대상을 보지 않고, 다양한 시점에서 바라본 대상의 부분 부분을 다시 합쳐 재구성했죠. 결국 이 작품은 엄청난 혹평에 시달렸습니다. 그런데도 피카소는 "창조의 모든 행위는 파괴에서 비롯된다"라며 입체주의의 길을 당당히 걸었습니다.

🎨 사회 참여 도구로 확장된 미술

표현법은 추상적이지만, 피카소가 그린 것은 현실 그 자체였습니다. 그는 늘 현실을 직시하고 통렬한 심정으로 화폭에 담았습니다. 1937

년 그린 〈게르니카〉는 이를 잘 보여줍니다. 이 작품은 스페인 내전의 참상과 비극을 담고 있습니다. 작품에 전투기 같은 것들은 보이지 않지만, 사람들의 표정에서 커다란 공포와 절망을 느낄 수 있습니다. 이를 흑백으로 표현해 죽음의 비통함을 극대화하기도 했죠. 이전까지만 해도 미술의 역할은 아름다운 장식품에 그쳤습니다. 하지만 〈게르니카〉를 통해 미술은 하나의 사회 참여 도구로 확장됐습니다.

92세에 생을 마감한 피카소는 죽기 12시간 전까지 그림을 그리고 있었다고 합니다. 그렇게 그가 남긴 작품 수는 회화, 조각, 판화 등 총 5만여 점에 달합니다. 피카소가 뛰어넘은 건 캔버스의 제약만이 아니었던 것 같습니다. 그림으로 세상의 모습을 끝까지 담아내고자 했던 열망과 불굴의 투지, 이를 통해 그는 스스로 인간으로서의 한계까지 넘어섰던 게 아닐까요.

얼굴이 초록색이면 어때서?

앙리 마티스

초록, 빨강, 노랑…. 알록달록 색의 향연이 펼쳐져 있습니다. 프랑스 출신의 화가 앙리 마티스(1869~1954)가 그린 〈모자를 쓴 여인〉이란 작품입니다. 풍경화가 아닌 인물화에 이토록 다양한 색이 담겨 있다니 놀랍습니다. 그런데 이상한 점이 있습니다. 옷과 모자뿐 아니라 얼굴도 알록달록합니다. 심지어 초록색이 많이 사용됐습니다.

이 그림은 마티스가 아내 아멜리에를 그린 것인데, 관람객들은 물론 아멜리에조차 그림을 보고 크게 화를 냈다고 합니다. 자신의 얼굴이 초록색이니, 그럴 법도 하죠. 미국 평론가였던 레오 스타인도 신랄한 혹평을 내놨습니다. "지금껏 내가 본 것 중 가장 형편없는 물감 얼

마티스, 모자를 쓴 여인, 1905, 샌프란시스코 미술관

룩이다.” 그런데 스타인은 이 말을 하고도 마티스의 그림을 구매했습니다. 미술계에 새로운 바람이 불 것을 직감했던 것이죠.

마티스는 이후에도 혹평에 시달렸지만, 다양한 실험과 작업으로 큰 화제를 몰고 다녔습니다. 그리고 마침내 '색의 마술사'라는 별명을 얻고, 피카소와 함께 20세기를 대표하는 화가가 됐습니다.

병원에서 그림에 빠지다

마티스가 그림을 처음 시작한 건 21살이었습니다. 대부분의 유명 화가들은 어렸을 때부터 재능을 보였거나, 적어도 10대 후반엔 그림을 시작했습니다. 이에 비해 마티스는 한참 늦게 화가가 됐습니다. 마티스가 그림을 접한 건 정말 우연이었습니다. 장소도 독특합니다. 학교도, 집도 아닌 병원이었습니다. 마티스는 당시 맹장염 수술을 한 후 입원을 하고 있었습니다. 어머니는 지루할 아들을 위해 그림 도구를 사줬는데 마티스는 이를 받고 재미 삼아 풍경화를 그리기 시작했습니다.

그런데 마법 같은 일이 일어났습니다. 그는 순식간에 그림에 매료됐습니다. 이전엔 한 번도 느껴보지 못한 뜨겁고 묵직한 환희와 열정을 느꼈죠. 마티스는 화가의 길을 걷겠다고 가족들에게 선언했습니

다. 부모님은 갑작스러운 아들의 얘기에 큰 충격을 받았습니다. 마티스의 집안은 프랑스 북부 카토 지역에서 꽤 알아주는 부자고 아버지는 성공한 곡물 상인이었죠. 아버지는 원래 아들이 사업을 물려받길 원했었습니다. 하지만 공부를 잘했던 마티스가 법률가가 되려 하자, 이 또한 흔쾌히 응원해줬습니다. 하지만 화가의 길에 대해선 생각이 달랐습니다. 이전에 재능이 있었던 것도 아니고, 늦은 나이에 갑자기 그림을 그리겠다고 하니 부모님은 크게 반대할 수밖에 없었습니다.

 하지만 마티스의 열망은 이 장벽도 뛰어넘었습니다. 그리고 그는 그림을 본격적으로 배우기 위해 파리로 훌쩍 떠났습니다. 늦게 시작한 만큼 출발이 쉽진 않았습니다. 프랑스 유명 미술학교인 에콜 데 보자르에 들어가려 했지만 처음엔 실패했습니다. 그래서 일단 장식미술학교에 들어가 공부를 시작하고, 루브르 미술관에 가 거장들의 작품을 틈틈이 모사했습니다. 그는 열심히 노력했지만, 자신만의 화풍은 찾지 못했습니다. 다른 화가들의 작품을 따라 하는 수준이었죠. 그러다 마티스는 귀한 인연을 만나게 됐습니다. 모사를 하던 중 〈오이디푸스와 스핑크스〉 등을 그린 귀스타브 모로와 교류하게 된 것입니다. 모로는 마티스의 숨은 재능을 알아보고 자신의 화실에 받아줬습니다. 마티스가 모로와 같은 멘토를 만나게 된 것은 큰 행운이었습니다. 모로는 사실주의 등 객관적 묘사부터 추상미술에 이르기까지 다양한 장

르와 기법을 섭렵하고 있었죠. 에콜 데 보자르 교수기도 했던 그는 당시 다른 교수들과 달리 사고가 유연하고 자유분방했습니다. 제자들에게도 전통 기법에 구애받지 말고 화가의 개성을 담을 것을 강조했습니다. 마티스에게도 이렇게 말했습니다.

"표현방식이 단순해질수록, 감각은 더욱 분명해질 것이네."

🎨 색을 해방시킨 야수파의 선봉

모로를 통해 깨달음을 얻은 마티스. 그는 점차 자신의 개성과 생각을 작품에 담기 시작했습니다. 26살이 된 1895년엔 에콜 데 보자르에 입학도 했습니다. 그리고 그는 새로운 시선으로 '색'을 바라봤습니다. 이전 화가들은 형태를 묘사하는 법에 대해 다양한 시도와 변형을 해왔습니다. 하지만 색을 표현하는 데 있어선 일정한 규칙을 지켜왔습니다.

눈에 보이는 색을 그대로 표현하는 것이었습니다. 마티스는 색을 해방시키기 위해 과감히 도전장을 내밀었습니다. 초록과 빨강, 노랑과 보라 등 강렬한 원색과 보색 대비를 전면에 내세웠습니다. 또 정교하고 꼼꼼하게 색을 칠하지 않고, 다소 거칠어도 자유분방하게 붓질을 했습니다. 주관적인 인물의 내면과 감정을 분출하기 위한 것이었

마티스, 삶의 기쁨, 1906, 반즈 재단 미술관

습니다. 아내를 그린 〈모자를 쓴 여인〉〈마티스 부인의 초상〉에 초록, 빨강 등의 색깔을 거친 붓질로 담은 것도 이런 의미를 담고 있습니다. 마티스의 그림을 본 한 비평가는 "마치 야수처럼 포악하고 거칠다"라며 혹평을 쏟아냈습니다. 하지만 이런 시도는 마티스뿐 아니라 앙드레 드랭, 모리스 드 블라맹크 등 다른 화가들에게도 확산됐습니다. 이들의 작품이 파리에서 나란히 전시되기도 했죠.

　그렇게 '야수파'가 탄생했습니다. 마티스는 이 흐름을 이끌며 야수파 대표 화가로 자리매김했습니다. 1908년부턴 뉴욕, 모스크바, 베를린 등 다양한 도시를 넘나들며 개인전도 열었습니다. 그는 색의 해방으로 유명세를 얻었지만, 여기에만 몰두하지 않았습니다. 마티스의 목표는 파격 자체가 아니었습니다. 오히려 균형감과 편안함을 지향했습니다. 마티스는 이렇게 말했습니다. "내가 꿈꾸는 것은 균형과 평온함의 예술, 즉 안락의자처럼 인간의 마음을 가라앉히고 진정시키는 예술이다." 니스의 아름다운 지중해 풍경을 담은 〈니스의 실내 풍경〉, 행복하고 평온함이 가득한 〈삶의 기쁨〉 등엔 그의 철학이 잘 담겨 있습니다.

🎨 피카소의 영원한 라이벌이자 멘토

그런데 마티스의 특별한 재능을 부러워하면서도 경계한 인물이 있었습니다. 서로가 인정한 유일한 라이벌, 피카소였죠. 두 사람의 관계는 처음엔 돈독했습니다. 마티스는 자신보다 12살 어렸던 피카소를 무명 시절부터 눈여겨보고 재능을 인정해줬습니다. 하지만 피카소는 훗날 마티스와 야수파 화가들에게 위협이 됐습니다. 그의 활약으로 미술계 흐름이 야수파에서 입체파로 넘어가게 된 것이죠. 마티스의 〈삶의 기쁨〉을 보고 자극을 받은 피카소가 〈아비뇽의 처녀들〉로 도전장을 내밀며 두 사람의 사이는 더욱 악화됐습니다.

이후 10년 넘게 만나지 않았던 두 사람. 하지만 서로를 인정하는 마음은 여전했습니다. 마티스는 피카소에 대해 이렇게 말했습니다. "오직 한 사람만이 나를 평가할 권리가 있으니, 바로 피카소다." 마티스의 사망 소식을 들은 이후 피카소도 이런 얘기를 했습니다. "나를 괴롭혔던 마티스가 사라졌다. 내 그림의 뼈대를 형성하는 데 가장 큰 영향을 준 사람이 마티스다. 그는 나의 영원한 멘토이자 라이벌이었다."

마티스는 85세에 세상을 떠났습니다. 그는 한참 전부터 그림을 제대로 그릴 수 없었습니다. 72세에 십이지장암에 걸려 큰 수술을 받은 이후, 이젤 앞에 장시간 서서 유화를 그릴 수 없게 되었죠. 하지만 마

티스의 도전은 결코 끝나지 않았습니다. 그는 또 다른 색의 마술을 시작했습니다. 종이에 물감을 칠한 다음, 이를 잘라서 풀로 붙인 것이죠. 〈이카루스〉〈푸른 누드 Ⅱ〉〈폴리네시아, 바다〉 등은 이를 통해 탄생했습니다. 마티스는 종이 작업을 한데 모아 〈재즈〉 등 작품집을 내기도 했죠. 그의 종이 작업들을 보면 그 색감과 역동성이 유화에 결코 밀리지 않는 것을 알 수 있습니다.

색의 마술사 마티스의 마법이 통할 수 있었던 건, 수많은 색깔만큼 다양한 도전을 했던 덕분이 아닐까요. 알록달록 무지개 같은 마티스의 삶과 철학은 그림으로 남아, 우리의 마음을 아름답게 수놓고 있습니다.

19세기 클래식계 아이돌은 나야 나!

프란츠 리스트

〈라 캄파넬라〉

오늘날 K팝 아이돌을 향한 팬들의 사랑은 무척 뜨겁습니다. 노래와 춤은 물론, 그들의 모든 것을 좋아하고 열광하죠. 이렇게 K팝뿐 아니라 클래식, 뮤지컬 등 특정 장르나 아티스트에 매료된 팬들을 '마니아(mania)'라고 합니다. 강력한 팬덤의 원조를 꼽는다면 단연 이 사람을 얘기할 수 있을 것 같습니다. 헝가리 출신의 피아니스트이자 작곡가 프란츠 리스트(1811~1886)입니다. 리스트의 팬덤 자체를 부르는 '리스토마니아(Lisztomania)'란 용어가 있었을 정도였죠.

리스트의 인기는 K팝 아이돌 못지않게 폭발적이었습니다. 리스트의 연주가 시작되면 무대 위로 올라가려는 사람, 실신하는 사람, 그가

버린 시가 꽁초나 마시고 남긴 홍차 찌꺼기를 가져가는 사람 등이 있었습니다. 심지어 그가 연주회가 끝난 후 마차를 타고 떠나면 수십 대의 마차가 그 뒤를 쫓아갔다고 합니다. 리스트도 이런 인기를 잘 활용할 줄 아는 인물이었습니다. 그는 연주가 끝나면 일부러 피아노 위에 장갑을 놓고 갔습니다. 그러면 다들 그 장갑을 차지하려 난리가 났죠.

과연 리스트의 뜨거운 인기의 비결은 무엇이었을까요. 그는 훤칠한 키, 잘생긴 얼굴 등 다양한 매력을 갖고 있었는데요. 무엇보다 중요한 건 피아노 실력이었습니다. 현란한 기교로 선보인 그의 피아노 연주에 다들 흠뻑 빠져들었던 겁니다. 단순히 테크닉만 뛰어났던 게 아닙니다. 〈라 캄파넬라〉〈녹턴 3번 사랑의 꿈〉 등 오늘날까지도 많은 사람들이 즐겨듣고 사랑하는 작품들을 남겼죠.

다들 리스토마니아가 될 준비가 되셨나요. '19세기 클래식계의 아이돌' 리스트의 매력에 빠져보겠습니다.

🎻 베토벤, 체르니가 인정한 영재

리스트는 헝가리 라이딩 지역에서 태어났습니다. 그의 아버지는 에스테르하지 백작 가문의 집사였고 이 가문의 오케스트라에서 첼로 연주자로도 일했습니다. 리스트는 어릴 때부터 아버지를 통해 자연스럽게

음악을 접할 수 있었습니다. 아버지도 아들의 뛰어난 재능을 단번에 알아봤죠. 당시 여러 음악가들의 부모님은 모차르트가 음악 영재로 이름을 알린 것을 롤모델로 삼았습니다. 베토벤의 아버지도 그랬고, 리스트의 아버지도 마찬가지였습니다. 리스트의 아버지는 아들을 음악 영재로 키워 널리 알리고 싶어 했습니다. 그래서 여러 악기들을 열심히 가르치고, 국제적인 음악가로 만드는 것을 목표로 모국어 대신 독일어를 쓰게 했습니다. 아들이 뛰어난 선생님들의 지도를 받을 수 있도록 하기 위해 오스트리아 빈으로 이사도 했습니다. 에스테르하지 백작에게 아들의 연주를 들려주며, 이사를 허락받고 후원금도 받아냈죠.

덕분에 리스트는 두 선생님도 만나게 됐습니다. 피아노 교육은 카를 체르니가 맡았습니다. 피아노를 배울 때 가장 기본으로 배우는 '체르니 100' '체르니 30' 등의 주인공이죠. 피아노를 어느 정도 배웠는지 물을 때도 "체르니 몇 번까지 쳤어?"라는 질문을 종종 합니다. 베토벤의 가르침을 받았던 체르니는 리스트를 제자로 삼고 다양한 기법을 알려줬습니다. 화성법, 관현악 편곡 등은 또 다른 선생님에게 배웠는데, 모차르트 얘기가 나오면 항상 함께 언급되는 안토니오 살리에리입니다. 음악사에 이름을 길이 남긴 두 인물을 모두 스승으로 모셨다니 리스트에겐 대단한 영광인 듯합니다. 그는 체르니를 통해 베토벤을 만나는 기회까지 얻었습니다. 리스트가 11살이었을 때였죠. 베

토벤, 체르니, 리스트 이 세 음악가가 한자리에 모였다는 것만으로 정말 의미가 깊은 듯합니다. 당시 베토벤은 어린 리스트의 연주를 듣고 감동을 받아 그의 머리에 입을 맞췄다고 합니다.

🎻 "피아노계의 파가니니가 되겠다"

하지만 리스트 가족은 빈에서 생계를 이어가기 힘들었습니다. 이 때문에 리스트는 연주회를 열어 살림에 보태야 했습니다. 그런데 그의 아버지는 이보다 더 욕심을 냈습니다. 리스트도 모차르트처럼 유럽 순회공연을 다니면서 많은 걸 배우고 돈도 열심히 벌게 했죠. 그러나 모든 것이 아버지의 뜻대로 순탄치는 않았습니다. 리스트는 파리 음악원에 입학하려 했으나 외국인이란 이유로 거부당하기도 했습니다.

그러다 1827년 아버지가 세상을 떠나자 리스트는 방황하기 시작했습니다. 아버지의 지나친 기대가 때로 부담이 되기도 했지만 갑작스러운 아버지의 공백에 큰 충격을 받았던 겁니다. 16살이란 어린 나이에 가장 역할을 해야 했던 것도 큰 부담으로 작용했습니다. 방황을 거듭하던 리스트는 모든 걸 내려놓고 성직자가 되기로 마음먹었습니다. 하지만 어머니의 독려로 다시 마음을 다잡고 음악에 매진하기 시작했죠. 피아노 레슨으로 계속 돈은 벌어야 했지만 연주회는 줄였습니다.

대신 음악 공부와 독서에 충실히 임하며 실력을 쌓아갔습니다.

그렇게 21살의 청년이 된 리스트에게 운명적인 사건이 발생합니다. 그의 음악 인생을 송두리째 바꿔놓는 인물이 등장한 것이죠. '악마의 바이올리니스트'로 불렸던 니콜로 파가니니입니다. 파가니니는 〈24개의 카프리스〉 등의 곡을 현란한 기교로 선보이고, 자유로운 즉흥 연주도 즐겨 청중들로부터 큰 인기를 얻었습니다. 파가니니의 연주를 본 리스트는 그에게 한껏 매료됐습니다. 리스트는 이전까지만 해도 체르니의 지도를 받아 정확한 템포를 지키던 연주자였죠. 그러나 이때부터 파가니니처럼 고난도의 기교를 뽐내며 화려한 연주를 하는 '비르투오소'가 되기로 결심합니다. 리스트는 이를 위해 매일 10시간 넘게 연습하며 실력을 갈고닦았습니다. 많은 기교를 보여주기 위해 연구와 곡 작업에도 매진했습니다.

리스트의 대표작 〈라 캄파넬라〉도 파가니니의 〈바이올린 협주곡 2번〉 주제를 기반으로 만든 곡입니다. 〈라 캄파넬라〉는 〈파가니니에 의한 초절 기교 연습곡〉, 이를 개정한 〈파가니니에 의한 대연습곡〉에 담긴 6곡 중 가장 유명합니다. 건반으로 보여줄 수 있는 최고의 테크닉들을 모두 담고 있죠. 오늘날까지도 피아니스트들이 실력을 증명하기 위해 자주 연주하는 곡이기도 합니다. 리스트는 이 곡뿐 아니라 다른 작품에서도 파격적인 시도를 했습니다. 저음부터 고음까지 한 번에

빠르게 훑고 가기도 하고, 8~9개의 음을 동시에 누르기도 했습니다.

🎻 기교와 스캔들을 뛰어넘는 작품성

그는 연주 활동뿐 아니라 사랑에도 열정적이었습니다. 이로 인해 스캔들이 끊이지 않았죠. 먼저 7살 연상이자 아이도 있었던 마리 다구 백작부인과 사랑에 빠졌는데 두 사람 사이엔 3명의 자식까지 생겼습니다. 하지만 훗날 리스트의 자유분방한 성격 때문에 갈등을 겪게 됐고, 두 사람의 관계는 10년 만에 종지부를 찍었습니다. 이후 리스트는 8살 연상의 캐롤린 자인 비트켄슈타인 공작부인과 만나게 됐습니다. 두 사람은 영원한 사랑을 꿈꿨지만 실패했습니다. 공작부인이 남편을 상대로 낸 혼인 무효 승인을 교황이 끝내 받아주지 않았기 때문이죠. 두 사람은 결국 결혼에 이르지 못하고 헤어졌습니다. 결국 리스트는 54세에 종교에 귀의해 성직자가 됐습니다.

리스트의 음악은 화려한 기교와 스캔들로 인해 오히려 과소평가 받아왔습니다. 하지만 리스트의 음악 세계는 알려진 것보다 훨씬 다양하고 깊습니다. 많은 사람들이 사랑하는 〈녹턴 3번 사랑의 꿈〉 또한 정말 아름답고 감미롭습니다. 그는 1854년 〈타소〉라는 작품으로 '교향시(Symphony Poem)'를 창시한 인물이기도 합니다. 교향곡

(Symphony)은 보통 4악장으로 구성돼는데 교향시는 한 악장으로 이뤄집니다. '교향적(symphonic)'이란 단어와 '시(poem)'란 단어가 결합된만큼, 문학적·서사적 특징도 두드러집니다. 리스트는 〈마제파〉〈햄릿〉 등 총 13편에 달하는 교향시를 만들었습니다.

19세기 클래식계 아이돌 리스트는 그저 재능만으로 탄생한 것이 아닌 듯합니다. 체르니도 그를 보고 "이렇게 열정적이고 열심히 노력하는 학생은 처음"이라고 말했을 정도니까요. 그토록 피나는 노력을 했기에 리스트는 사람들의 마음에 영원히 기억되는 슈퍼스타가 된 것이 아닐까요.

"유능한 예술가는 모방하고 위대한 예술가는 훔친다."
피카소

더 다르게, 더 새롭게

브람스의 밤과 고흐의 별

3

변신 끝판왕

시대를 앞선 감각으로
마에스트로의 상징이 되다

헤르베르트 폰 카라얀

베토벤 교향곡 5번 〈운명〉

"나쁜 오케스트라는 없다. 그저 나쁜 지휘자만이 있을 뿐."

독일 출신의 지휘자 한스 폰 뷜로가 한 말입니다. 오케스트라 연주를 감상하고 나면 흔히 오케스트라의 실력이 '좋다' 또는 '나쁘다'를 판단하게 됩니다. 하지만 실제 악단의 수준과 실력을 결정짓는 건 지휘자라는 의미입니다. 지휘자는 악기도 없고 연주도 하지 않는데, 대체 무슨 뜻일까요. 지휘자에겐 곧 오케스트라 자체가 악기가 됩니다. 그러니 지휘자의 손끝에 따라 오케스트라의 연주는 최고가 될 수도, 최악이 될 수도 있는 것이죠. 동일한 악단이라 해도 어떤 스타일과 리더십을 가진 지휘자를 만나느냐에 따라 전혀 다른 연주를 할 수

있습니다.

그렇다면 손끝에서 피어나는 마법으로 오케스트라라는 거대한 악기를 완벽하게 연주해낸 지휘자는 누가 있을까요. 많은 이의 머릿속에 이 사람의 이름이 스치지 않을까 싶습니다. 20세기 최고의 마에스트로, 헤르베르트 폰 카라얀(1908~1989)입니다.

클래식 역사를 새로 쓴 재능과 욕망

카라얀은 베를린필 상임지휘자이자 종신 음악감독을 지내며 클래식 역사를 새로 썼습니다. '음악의 황제' '음악의 제우스' 등 화려한 타이틀은 모두 그의 것이었죠. 눈을 감은 채 은빛 머리를 휘날리며 격정적으로 두 손을 움직이는 그의 모습은 지휘자의 표상으로 남았습니다. 폭발적인 에너지와 카리스마로 사람들을 사로잡았죠.

오스트리아 잘츠부르크에서 태어난 카라얀은 어릴 때부터 풍족한 생활을 누렸습니다. 의사이자 음악 애호가였던 아버지 덕분에 피아노도 일찍 배울 수 있었습니다. 그는 어린 시절부터 경쟁심이 남달랐던 것 같습니다. 왜소했던 탓에 자신보다 큰 형에게 콤플렉스를 느끼고, 음악으로라도 형을 이기려 노력했습니다. 덕분에 피아노 실력이 빠르게 늘었고, 9살 땐 독주회를 열었습니다. 하지만 손목에 건초염으로

추정되는 질병을 앓으며 고민에 빠졌습니다. 그러다 모차르테움 음악원 원장이었던 베른하르트 파움가르트너의 권유로 지휘로 눈을 돌리게 됩니다.

뛰어난 감각, 그리고 성공에 대한 강렬한 욕망. 두 가지를 모두 가진 그는 젊은 시절부터 승승장구했습니다. 26세엔 아헨 극장의 최연소 음악총감독으로 임명됐죠. 2차 대전 당시 나치에 협력했다는 이유로 활동을 금지당하기도 했지만, 음반사 EMI 프로듀서였던 월터 레그의 도움으로 빈필, 영국의 필하모니아 오케스트라 등의 지휘까지 맡게 됐습니다.

🎻 은빛 머리, 마법의 손끝

유럽의 주요 악단을 모두 휩쓸었던 카라얀. 그중에서도 그를 대표하는 악단은 단연 베를린필이라고 할 수 있습니다. 1937년 29세에 처음 베를린필과 호흡을 맞췄던 카라얀은 베를린필에 강하게 매료됐습니다. 그리고 베를린필의 상임지휘자 자리를 차지하기 위해 전력투구를 했습니다. 베를린필의 미국 순회공연을 앞두고 있을 당시 어머니가 위독하다는 소식이 들려왔는데, 그는 어머니를 한 번도 찾아가지 않고 상임지휘자가 되기 위해 공연 준비에만 매달렸다고 합니다.

그렇게 카라얀은 마침내 47세의 나이에 베를린필 상임지휘자가 됐습니다. 종신 음악감독까지 되어 무려 34년 동안 베를린필을 이끌었습니다. 이를 통해 그는 베를린필, 나아가 전 세계 클래식 역사를 새롭게 써 내려갔습니다. 엄청난 집념과 특유의 카리스마로 악단을 장악했고, 한층 완성도 높은 무대를 만들어냈습니다.

카라얀의 지휘법은 매우 독특했는데, 처음부터 곡이 끝날 때까지 눈을 감은 채 지휘했습니다. 곡이 아무리 길어도 악보를 보지 않고 지휘를 한 것이죠. 이를 악보를 통째로 외워서 기억하는 '암보(暗譜)' 지휘법이라고 합니다. 눈을 감은 상태에서 오케스트라 각 악기의 소리를 구분하고 정확히 지휘를 하는 것은 정말 어려운 일입니다. 그런데도 그는 이를 완벽하게 해낸 것은 물론 물론 폭발적인 에너지로 악단과 청중을 압도했습니다.

카라얀은 이 지휘법에 대해 "지휘 도중 눈을 감으면 음악의 내면에 집중할 수 있다"라고 설명했는데, 이를 두고 실은 다양한 계산이 들어가 있다는 분석들이 나왔습니다. 그중엔 카라얀이 스스로 생각하는 이상적인 음악을 눈을 감고 표현한 뒤, 단원들이 그를 보며 무작정 따라오도록 했다는 해석이 있습니다. 단원들과 눈을 마주치며 함께 호흡하는 것이 아니라, 그들이 자신의 손짓을 보며 일방적으로 맞추길 원했다는 것이죠. 이미지 관리를 위해서라는 얘기도 있습니다. 눈을

감고 은빛 머리를 휘날리며 몰두하는 모습. 이 완벽한 이미지를 통해 신격화된 마에스트로의 모습을 관객들의 뇌리에 각인시킨 것이죠. 그는 실제 1965년 영상 제작사 코스모텔을 세워 다양한 이미지를 남기는 데 힘쓰기도 했습니다. 자신의 지휘를 카메라에 어떻게 담을지 하나하나 직접 결정하고 지시했을 정도입니다.

🎻 선지자 vs. 독재자 … 두 얼굴의 마에스트로

카라얀은 시대의 변화를 앞서 파악하고 적극 활용한 인물로도 잘 알려져 있습니다. 1940년대 LP가 나오자 많은 음악가들은 "레코딩은 죽은 음악"이라며 공연장 연주를 고집했습니다. 그러나 카라얀은 집에서 음악을 즐기는 시대가 온 것을 직감하고 LP 녹음에 매달렸습니다. 1980년대 CD가 등장했을 때도 가장 먼저 반응했죠. "CD는 기계적"이라는 비난에도 CD가 LP를 대체할 것이라 내다보고 CD를 만들기 시작했습니다. 그렇게 그는 900여 장에 달하는 음반을 남겼고, 2억 장의 판매고를 올렸습니다. 이런 시도는 그가 20세기 클래식을 대표하는 인물로 자리매김하는 데 큰 역할을 했습니다. 사람들이 클래식을 감상하기 위해 음반을 집어 들면 대부분이 카라얀과 베를린필의 음반이었던 것이죠.

덕분에 생전 부와 명성을 모두 누린 카라얀. 하지만 그를 두고 많은 비판도 일었습니다. 오케스트라 단원들은 소통 없이 목표만을 추구하는 그를 '독재자'라고 불렀죠. 레코딩과 영상 제작에 몰두하는 것에 대해선 '장사꾼'이라 비난하는 사람들도 많았습니다. 무엇보다 그의 역사적 과오는 큰 논란을 불러일으켰습니다. 출세를 위해 나치 당원으로 활동했던 것을 두고 '괴물' '악당'이란 지탄이 쏟아졌습니다. 심지어 그는 한 명의 관객도 없이 공연을 해야 했던 적도 있었습니다. 유대인들이 공연 티켓을 모조리 산 후 나타나지 않았던 것이죠. 텅 빈 공연장에서 무대를 올리며 그는 무슨 생각을 했을까요. 어쩌면 목표를 위해선 어쩔 수 없는 과정에 불과하다고 생각하지 않았을까요. 카라얀은 그 정도로 목표 지향적이었는데, 그는 이렇게 말하기도 했습니다. "자신의 목표를 모두 달성한 사람은 목표를 너무 낮게 정한 사람이다."

스스로 만들어낸 음악적 이상과 그에 부합하는 성과들을 내기 전까진 결코 만족하지 않았던 카라얀. 그로 인해 얻게 된 타이틀 '20세기 최고의 지휘자' 그리고 '괴물'. 두 얼굴의 마에스트로 카라얀에 대한 상반된 평가와 논쟁은 앞으로도 지속될 것 같습니다.

회화 혁명, 빛을 찾아간 야외에서 시작되다

○
클로드 모네

─────────

반짝이는 햇살, 따뜻한 바람, 만개한 꽃…. 아름다운 봄날 찬란하게 쏟아지는 햇빛을 바라보고 있노라면, 겨우내 얼어붙었던 마음이 사르르 녹는 것 같습니다. 따뜻한 봄이 되면 빛의 경이로움을 화폭에 담아낸 프랑스 출신의 화가 클로드 모네(1840~1926)의 작품도 떠오르곤 합니다. 모네는 시시각각 변하는 빛을 응시하고, 그에 따라 미세하게 달라지는 자연의 변화를 그렸죠. 화사하고 부드러운 화풍 덕분에 빈센트 반 고흐, 구스타프 클림트 등과 함께 한국인이 좋아하는 작가로도 손꼽힙니다.

하지만 풍경화를 주로 그렸기 때문인지 모네는 다소 정적인 이미지

를 갖고 있는데, 그는 오히려 역동적이고 개방적인 인물이었습니다. 르네상스 이후 최초의 회화 혁명으로 평가받는 인상주의의 대표 화가이기도 하죠. 그의 삶과 작품에 담긴 반전 매력을 함께 살펴볼까요.

🎨 기억이 아닌 풍경 속에 존재하다

모네는 식료품 장사를 하는 아버지와 가수 출신의 어머니 사이에서 태어났습니다. 그는 어린 시절부터 정해진 틀에 맞춰 행동하는 걸 별로 좋아하지 않았습니다. 학교를 '감옥 같다'라고 표현할 정도로 학교생활에 흥미를 느끼지 못했죠.

그런 모네에게 유일한 탈출구는 그림이었습니다. 그는 15살 때부터 공부 대신 인물 캐리커처를 그렸습니다. 뛰어난 실력 덕분에 주변에서 돈을 주며 작품을 요청했다고 합니다. 18살이 되던 해, 그는 풍경화가 외젠 부댕을 스승으로 맞이하게 됩니다. 부댕은 모네의 예술 인생에 큰 영향을 준 인물입니다. 모네는 그로부터 새로운 작업 방식을 배웠는데, 화실을 실내가 아닌 자연으로 옮기는 것이었죠.

이전엔 화가들이 풍경화를 그리더라도, 야외에선 스케치만 간단히 하고 색칠은 화실로 들어와서 했습니다. 화가가 그림을 완성하는 순간에 풍경과 함께 존재하는 것이 아니라, 별도로 분리되어 있었습니

다. 그러다 보니 작품엔 실제 풍경이 고스란히 담기지 않고, 작가의 기억 속에 있는 풍경이 그려졌습니다. 모네는 이런 관습에서 벗어나, 야외에서 빛과 자연을 실시간 바라보며 작품을 완성했습니다. 이후엔 네덜란드 출신의 화가 요한 바르톨드 용킨트를 만나 순간의 빛을 포착해 빠르게 그리는 법도 배웠죠. 마침내 모네는 그만의 방식으로 빛을 화폭에 생생하게 담아냈습니다.

🎨 수련만 250점 ⋯ 탐닉으로 주류가 된 비주류

하지만 그의 그림은 혹평을 받았습니다. 많은 논란을 불러 일으킨 〈인상, 해돋이〉라는 작품을 보면, 그는 항구에서 해가 떠오르길 기다렸다가 해가 뜨는 순간 빛과 바다를 최소한의 붓질로 빠르게 그렸습니다. 원근법을 살리지도 않았고, 정교하게 그리지도 않았죠. 이 작품을 본 저널리스트 루이 르루아는 '그리다 만 것 같다'는 의미로 "인상밖에 없는 그림"이라고 비난했는데, 여기서 '인상파'라는 말이 생겨났습니다. 미술사에 길이 남은 단어가 신랄한 비판과 조롱으로부터 나왔다는 점이 흥미롭습니다.

 이 조롱들을 견뎌내고 자신의 길을 묵묵히 가는 자만이 비주류에서 주류가 될 수 있는 법이죠. 모네가 주류 화가가 될 수 있었던 비결

도 마찬가지였습니다. 그는 수많은 비판에도 아랑곳하지 않고 빛을 더욱 탐닉했습니다.

그 결과물은 동일한 대상과 주제를 비슷한 듯 다르게 그리는 '연작'의 형태로 나타났습니다. 모네는 건초더미와 수련 등을 대상으로 연작을 그리기 시작했습니다. 시간의 흐름과 기상 상태 등에 따라 미세하게 달라지는 빛의 변화를 건초더미와 수련을 통해 표현했죠. 그중에서도 가장 유명한 건 〈수련〉 연작으로, 모네는 생을 마감하기 전까지 수련 연작을 그리는 데 집중했습니다. 정원도 직접 만들어 20년 넘게 수련을 그렸죠. 그 수는 250여 점에 달합니다. 2021년 공개된 고(故) 이건희 삼성그룹 회장의 소장품에도 모네의 〈수련〉이 포함돼 화제가 되기도 했습니다.

모네는 오랜 세월 빛을 바라보며 작업을 한 탓에, 시력이 나빠져 결국 백내장 수술까지 받았습니다. 진정한 예술은 반복과 변주 속에서 작지만 새로운 한 걸음을 떼었을 때 비로소 탄생한다고 하죠. 모네 또한 그 경지에 이르기 위해 얼마나 극한의 노력을 했는지 짐작할 수 있습니다.

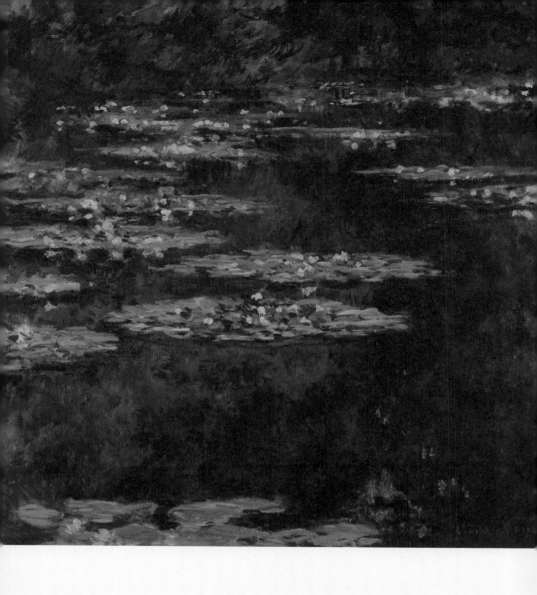

모네, 수련, 1904, 앙드레 말로 미술관

🎨 인상파, 발견과 융합으로 완성되다

모네는 다른 문화를 적극 받아들이고 접목하기도 했습니다. 모네를 비롯해 인상파 화가들은 일본의 '우키요에'의 매력에 빠졌는데, 우키요에는 화려하면서도 단순한 구성의 일본 풍속화를 가리킵니다. 목판화로 만들어져 대량 생산될 수 있었고, 당시 유럽에 수입된 도자기의 포장지로도 활용됐습니다. 우키요에를 발견한 인상파 화가들은 이색적인 느낌에 사로잡혔습니다. 우키요에가 일본 작품이라서 관심을 가졌다기보다, 동양의 미술 자체에 호기심을 가졌던 것으로 분석되고 있습니다.

우리는 다른 화가들에 비해 인상파 화가의 이름을 쉽게 떠올리곤 하는데, 모네뿐 아니라 그와 이름이 비슷한 에두아르 마네, 폴 세잔, 피에르 오귀스트 르누아르 등입니다. 많은 사람들이 어떻게 각자의 이름을 잘 알고 기억하게 됐는지 궁금해집니다. 〈히트 메이커스〉의 저자 데릭 톰슨은 이들의 뒤에 있었던 구스타브 카유보트라는 인물에 주목합니다. 카유보트도 인상파 화가였는데 그는 군수 사업을 했던 아버지의 막대한 유산을 물려받았습니다. 카유보트는 부를 활용해 자신의 작품을 알리기보다, 동료 인상파 화가들을 도왔습니다. 밀린 화실 임대료를 내주고 작품도 사줬죠. 그중에서도 가장 인기가 없을 것

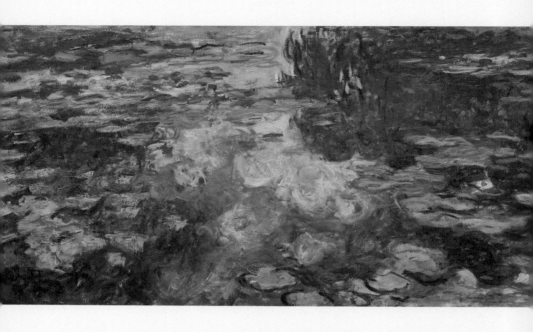

모네, 수련, 1917~1919, 개인 소장

같은 작품만 일부러 골라 사들이는 '최후의 구매자' 역할도 자처했습니다. 그 수도 많았습니다. 오르세 미술관에 있는 인상파 작품의 90%가 카유보트의 기증품일 정도입니다.

　모네처럼 새로운 시도를 끊임없이 하는 예술가, 그리고 그런 인물들을 발견하고 돕는 든든한 후원자. 이들이 있기에 예술은 발전할 수 있고, 또 영원할 수 있는 듯합니다.

제게서 등을 돌리신다면,
더 새롭고 더 훌륭한 것으로

○

게오르크 프리드리히 헨델

〈울게 하소서〉

맑고 투명한 선율과 목소리. 그러면서도 깊고 묵직한 울림이 온몸과 마음에 전율을 일으킵니다. 선선한 바람이 부는 가을과도 잘 어울리네요. 영화 〈파리넬리〉(1994)로도 잘 알려진 〈울게 하소서〉입니다. 많은 분들이 이 노래를 좋아하실 것 같습니다. 주인공 파리넬리가 이 곡을 부르는 장면은 오랜 시간이 지난 지금도 자주 회자되죠. 그런데 이 곡을 만든 인물이 누군지 금방 떠오르시나요. 노래는 유명하지만, 누구의 작품인지는 잘 모르는 경우가 많습니다.

독일 출신의 음악가 게오르크 프리드리히 헨델(1685~1759)의 작품입니다. 바흐와 함께 바로크 음악을 대표하는 인물이죠. 바흐는 '음악의 아

버지', 헨델은 '음악의 어머니'란 타이틀도 나눠갖고 있습니다. 〈울게 하소서〉는 헨델의 오페라 〈리날도〉에 나오는 아리아인데 이 작품이 만들어진 시기는 1711년으로 무려 310년 전에 해당합니다. 300년이 지나도록 많은 사람들의 가슴을 울리는 음악을 만들었던 사실이 놀랍습니다.

이 음악뿐만 아니라 헨델의 음악은 지금도 곳곳에서 울려 퍼지고 있습니다. 그의 〈사라방드〉는 많은 사람들이 사랑하는 곡이며, 〈할렐루야 합창곡〉은 매년 연말연시가 되면 전 세계 공연장에서 흘러나옵니다. 하지만 그의 작품들에 비해 헨델의 삶은 잘 알려져 있지 않습니다. 그가 남긴 불멸의 명곡처럼 헨델이란 인물 자체도 강인한 생명력을 가진 인물이었습니다.

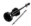 ## 과감함으로 운명을 개척하다

헨델은 다른 예술가들과 달리 생전에 부와 명예를 누렸습니다. 결정적인 순간마다 내린 과감한 선택들, 위기가 찾아올 때마다 발휘한 순발력이 큰 도움이 됐죠. 그런 헨델의 결단력은 음악 인생의 출발점을 스스로 만들어내는 요인이 되기도 했습니다.

그는 어린 시절부터 음악에 재능을 보였습니다. 하지만 이발사 겸

외과의사(당시엔 이발사가 군인들의 부상 치료 등을 해주는 의사로도 활동)였던 아버지의 큰 반대에 부딪혔죠. 아버지는 그가 법률가가 되길 바랐고, 헨델은 그 뜻에 따라 할레 대학 법학과에 진학했습니다. 하지만 그는 음악을 향한 뜨거운 열정을 느끼고 1년 만에 과감히 자퇴를 선언했습니다. 그리고 음악을 공부하기 시작했습니다.

헨델이 성공 가도에 오른 것도 망설임 없는 선택 덕분이었습니다. 그는 〈리날도〉를 포함해 총 44편에 이르는 오페라를 쓰며 이름을 알렸는데, 이런 유명세를 누린 배경엔 이민까지 감행한 특단의 용기가 있었습니다. 그는 본래 독일에서 태어나고 자랐습니다. 하노버 궁정의 음악 감독으로 고용돼 부족할 것 없이 풍족한 생활도 하게 됐죠. 하지만 그는 자신의 오페라가 영국에서 알려지기 시작하자, 1710년 과감하게 런던으로 떠났습니다. 그 시대엔 이민을 가는 사람이 매우 드물었는데 헨델은 낯선 땅에서의 도전을 두려워하지 않았죠.

운도 따랐던 것일까요. 그가 영국에 간 지 1년 만인 1711년, 오페라 〈리날도〉가 큰 인기를 얻었습니다. 이 공연에서 관객들은 뜨거운 환호성을 보내며 열광했습니다. 작품에 나오는 아리아 〈울게 하소서〉의 감동도 컸지만 이야기가 가진 힘도 상당했습니다. 〈리날도〉는 십자군 전쟁에 참여한 리날도 장군이 마술사 아르미다로 인해 성에 갇힌 알미레나를 구하는 이야기를 담고 있습니다. 헨델의 아이디어도 빛났습

니다. 그는 이야기를 더욱 돋보이게 하기 위해 온갖 연출 아이디어를 냈죠. 덕분에 화려하면서도 몽환적인 느낌의 무대가 만들어졌고, 관객들은 폭발적인 반응을 보였습니다.

🎻 이방인의 제약을 넘어선 친화력

특유의 친화력 덕분에 이방인으로서 살아가는 데도 아무런 문제가 없었습니다. 그는 영국에 간 지 얼마 되지 않아, 귀족과 왕족 사회에 빠르게 뿌리내리고 네트워크를 확장했습니다. 심지어 영국 왕실의 지원까지 받았습니다. 그는 앤 여왕의 생일에 맞춰 그녀에게 노래를 헌정했는데 여왕은 이를 듣고 감동해 그에게 매년 200파운드를 지급하기로 했습니다. 이방인이 여왕에게 용기 있게 노래를 선물하고 큰 지원까지 받아내다니 정말 대단하죠.

물론 위기도 있었습니다. 그가 독일에 있을 때 하노버 궁정의 음악 감독이 됐던 때를 다시 떠올려볼까요. 그는 영국으로 떠나면서 영리하게도 하노버 궁정에 휴직 신청을 했습니다. 영국에서의 성공 여부가 불투명하니, 일단 게오르크 대공에게 다시 돌아올 것을 약속하고 떠난 것이죠. 하지만 예상보다 영국에서 잘 풀리자 그는 그 약속을 지키지 않았습니다.

그런데 사람의 인연과 운명이란 참 알다가도 모를 일인 것 같습니다. 앤 여왕이 1714년 세상을 떠나면서 갑자기 게오르크 대공이 영국의 새 국왕으로 오게 되는데, 게오르크 대공이 앤 여왕의 육촌이었던 것입니다. 앤 여왕에겐 자식이 없었기 때문에 그는 여왕의 뒤를 이어 조지 1세가 됐습니다. 이로써 헨델은 과거에 지키지 못한 약속 때문에 영국 왕실의 후원을 받지 못할 상황에 처했습니다. 하지만 그는 위기에도 굴하지 않았습니다. 앤 여왕 때처럼 멋진 음악을 만들어 왕에게 헌정했습니다. 마음이 풀린 왕은 그를 다시 지원해줬죠.

🎻 새로운 것에 맞서는 '더 새로움'

음악가로서의 생명력이 완전히 끊어질 뻔했을 때도 그는 지혜를 발휘했습니다. 헨델의 오페라는 오랜 시간 많은 사랑을 받았지만, 1728년 존 게이의 〈거지의 오페라〉라는 작품으로 인해 외면당하기 시작했습니다. 이 작품은 문화생활을 거의 하지 못하는 '거지도 볼 수 있을 만큼' 많은 사람들이 쉽게 즐길 수 있게 한다는 취지로 만들어졌는데, 오페라가 귀족, 왕실의 이야기에 국한되고 관객층도 이에 한정된 것을 비꼰 것이었습니다. 사람들은 이를 계기로 기존 오페라 시장의 중심에 있던 헨델의 작품에서 등을 돌렸습니다.

이처럼 새로운 것이 과거의 것을 밀어냈을 때, 어떻게 대응하면 좋을까요. 헨델은 더 새로운 것으로 맞섰습니다. '오라토리오'라는 형식의 작품을 쓰기 시작한 것입니다. 오라토리오는 기존 오페라보다 훨씬 짧고 간단합니다. 화려한 무대 연출도 하지 않아 제작비도 적게 들죠. 사람들은 가볍게 즐길 수 있는 오라토리오에 매력을 느끼고, 그의 작품을 다시 보러 오기 시작했습니다. 〈할렐루야 합창곡〉도 그의 오라토리오 〈메시아〉에 나온 곡입니다.

누군가는 그가 뛰어난 수완 덕분에 유명해진 것이라 생각할 수 있습니다. 하지만 그 바탕엔 누구보다 음악을 사랑했던 열정이 깔려 있습니다. 헨델은 1751년 앞이 보이지 않는 실명 상태에 이르렀지만 작품 활동을 중단하지 않았습니다. 어떤 위기가 찾아와도 음악은 계속되어야 한다고 생각했던 것이죠. 불멸의 명곡이 탄생할 수 있는 건 이를 뛰어넘는 음악가의 투혼이 있었기 때문이 아닐까요.

계절마다 찾아오는 변신의 귀재

안토니오 비발디

여름의 끝자락이 되면 날씨가 변덕스러워집니다. 천둥과 번개가 치고 빗줄기가 쏟아지는가 하면, 선선한 바람이 불어 가을이 성큼 다가오고 있음을 느끼게 해주죠. 그렇게 계절이 오가는 변화의 시기가 되면 유독 감성적이게 되는 것 같습니다. 좋은 음악도 더 자주 찾아 듣게 됩니다. 그럴 때면 주로 어떤 음악이 떠오르나요. 다양한 곡이 있겠지만, 가장 직관적으로 계절을 느낄 수 있는 작품은 안토니오 비발디(1678~1741)의 〈사계〉가 아닐까 싶습니다.

계절을 담은 음악 중 이토록 큰 사랑을 받은 작품이 또 있을까요. 이 곡은 전 세계 인구의 절반 이상이 들어봤을 정도로 유명합니다. 바

로크 시대의 음악이지만 세련된 느낌도 주죠. 그래서인지 〈007〉 시리즈와 〈슈퍼맨 리턴즈〉부터 2020년 개봉한 〈타오르는 여인의 초상〉까지 영화 음악으로도 자주 활용되고 있습니다.

하지만 〈사계〉라는 작품의 영향력이 너무 크고 강해서일까요. 비발디는 헨델, 바흐와 함께 바로크 음악을 대표하는 음악가로 꼽히지만 정작 그에 대해선 많이 알려져 있지 않습니다. 〈사계〉만의 매력을 비롯해, 이 명곡을 탄생시킨 비발디의 음악 세계 속으로 함께 떠나볼까요.

🎻 계절에 스토리를 입히다

먼저 〈사계〉를 자세히 들여다보겠습니다. 그중 가장 유명한 '봄'은 싱그럽고 상큼한 선율이 인상적입니다. 갓 피어나는 새싹들, 산들바람을 떠올리게 하죠. 이어지는 '여름'에선 휘몰아치는 폭풍우 등을 음악으로 표현했는데, 3악장에 이르면 실제 눈앞에 천둥과 번개가 치고 비가 시원하게 쏟아지는 느낌이 듭니다.

〈사계〉의 각 악장에 적힌 소네트(짧은 시)까지 살펴보면 그 그림이 더욱 선명하게 그려집니다. 여름에 대해선 이렇게 적혀 있습니다. "번개와 격렬한 천둥소리, 달려드는 파리 떼의 공격으로 목동은 피

로한 몸을 쉴 수가 없다. 아아, 목동의 두려움은 그럴 만하다. 하늘은 천둥을 울리고 우박을 내리게 하여 익은 열매와 곡식들을 떨어뜨린다."

이 소네트의 작가가 누구인지 정확히 알려지지 않았지만, 비발디가 직접 썼을 것으로 추정되고 있습니다. 음악과 시로 사계절을 한 폭의 풍경화처럼 펼쳐 보이다니 감탄이 나오네요. 게다가 단순히 이미지를 묘사하는 데 그치지 않고, 목동의 이야기를 더해 스토리텔링을 했다는 점을 알 수 있죠. 〈사계〉가 다른 작품들에 비해 더 생생하게 와닿는 비결이 아닐까요. 여름 3악장은 영화 〈타오르는 여인의 초상〉에 나와 화제가 되기도 했습니다. 마지막 장면에서 주인공 엘로이즈(아델 에넬)가 여름 3악장 연주를 들으며 그리운 사람에 대한 마음을 눈물과 함께 한껏 쏟아내죠. 격정적인 선율과 폭풍처럼 쏟아지는 감정이 한데 섞여 관객들에게 깊은 인상을 남겼습니다.

'가을'에선 풍요롭고도 여유로운 느낌을 잘 담아내고 있습니다. 가을 소네트에도 이 부분이 실감 나게 표현돼 있습니다. "농부들은 춤과 노래로 수확의 즐거움을 기뻐하고 축하했다. 바커스의 술 덕택에 사람들은 흥겨움에 빠진다." 동네 사람들과 유쾌하게 술 한잔 나누며 수확의 기쁨을 만끽하는 모습이 생생하게 그려지는 것 같습니다. '겨울'에선 차가운 겨울바람과 눈보라 등을 표현하고 있는데 여기에도 스

브람스의 밤과 고흐의 별

토리텔링이 잘 가미돼 있습니다. 겨울 1악장이 추위로 벌벌 떠는 사람의 모습을 그리고 있다면, 2악장에선 그가 난롯가에서 몸을 녹이며 집 밖 풍경을 평화롭게 바라보는 순간을 담고 있습니다. 2악장이 겨울을 그렸지만 봄을 묘사한 것처럼 감미롭고 따뜻한 느낌을 주는 이유죠. 겨울 2악장은 가수 이현우의 〈헤어진 다음 날〉이란 곡에 샘플링돼 국내에도 많이 알려졌습니다.

 ## 음악으로 일탈하는 젊은 사제

비발디는 어떤 인물이었길래 계절의 흐름을 이토록 정교하고 섬세하게 담아냈을까요. 〈사계〉를 상세히 살펴보고 나니 그의 삶이 더욱 궁금해집니다.

이탈리아 베네치아에서 태어난 비발디는 어렸을 때부터 몸이 약했습니다. 태어났을 당시 큰 지진이 일어난 탓에, 열 달을 다 채우지 못하고 세상에 나왔기 때문입니다. 비발디의 부모님은 아픈 그를 더욱 아끼고 보살폈죠. 그의 아버지는 비발디가 어렸을 때부터 바이올린을 가르쳐줬습니다. 아버지는 이발사인 동시에 성당의 바이올린 연주자이기도 했는데, 덕분에 비발디는 바이올린을 쉽게 배울 수 있었습니다.

하지만 그가 처음 가게 된 길은 음악가가 아닌 사제의 길이었습니다. 당시 계급 사회에서 사제는 신분 상승을 위한 통로가 되기도 했습니다. 아버지는 비발디가 사제가 되길 원했고, 그는 이를 따랐습니다. 뛰어난 연주 실력으로 10살 때부터 성당의 후원금까지 받으며 성직자가 되기 위한 준비를 시작했죠. 25살에 이르러선 사제 서품을 받았고, 빨간 곱슬머리 때문에 '빨간 머리의 사제'로 불렸습니다.

그러나 그는 사제로서의 일을 소홀히 했습니다. 원래는 수도원에만 머물러야 했지만 몸이 약한 것을 이유로 집으로 출퇴근을 했습니다. 천식 때문에 종종 미사도 빠졌습니다. 이런 비발디의 행보를 두고 온갖 소문이 돌았습니다. 몸이 약한 것은 핑계라는 이야기, 많은 여성들과 열애를 한다는 이야기 등이 파다했습니다. 하지만 비발디가 이때 집에 와서 한 일은 아버지와 아버지 친구 등이 여는 음악회를 함께 즐기는 것이었습니다. 아버지 대신 성당 바이올린 연주를 하기도 했죠. 그가 음악가로서 명성을 알릴 수 있었던 건 이런 과감한 이탈 덕분인 것 같습니다.

비발디는 피에타 병원에서 운영하는 음악원 교사로도 활동했습니다. 이 음악원은 고아와 사생아 등이 모여 있는 고아원 역할을 하는 곳이었습니다. 그는 아이들을 열심히 가르쳤고, 참신하고 재밌는 음악적 시도도 함께했습니다. 덕분에 아이들의 실력은 일취월장했고,

급기야 입소문까지 났습니다. 비발디와 아이들이 선보이는 연주회는 베네치아 관광객들의 필수 코스가 됐을 정도입니다. 뛰어난 음악 교육가로서 음악으로 아이들을 치유하고, 지역 사회에 공헌까지 한 셈이죠. 1975년 시작된 '엘 시스테마'가 떠오르는데요. 엘 시스테마는 베네수엘라의 호세 안토니오 아브레우 박사가 빈민층 아이들에게 악기를 쥐여주며 함께 만든 음악 프로그램입니다. 비발디의 교육은 바로크 시대에 엘 시스테마 역할을 한 것 같습니다.

형식의 변화로 혁신을 이루다

당시엔 종교음악이 주를 이루고 있었는데, 비발디는 사제였는데도 종교음악에 갇혀 있지 않았습니다. 그는 바이올린 협주곡 〈사계〉를 포함해 450여 곡에 달하는 협주곡을 썼습니다. 그중 〈조화의 영감〉 6번 곡도 많은 사랑을 받고 있죠. 비발디는 오늘날 협주곡에도 많이 사용되고 있는 협주곡의 틀을 최초로 정립한 인물로도 유명합니다. 빠른 1악장-느린 2악장-빠른 3악장으로 구성한 것인데, 완급 조절을 통해 지루하지 않고 긴장감을 유지할 수 있도록 했죠. 독주와 오케스트라 합주가 번갈아가며 주고받듯 연주하는 '리토르넬로' 형식도 고안했습니다. 대비 효과가 극명하게 나타나는 이 형식에 대해 바흐도 많은 관

심을 갖고 접목했습니다. 그는 당시 인기를 얻기 시작한 오페라 음악에도 관심을 가졌습니다. 1713년 〈이관의 오토 대제〉를 시작으로 매년 오페라를 만들었습니다. 많은 작품이 유실되긴 했지만 50여 편에 달하는 오페라를 만든 것으로 추정됩니다. 그의 오페라는 이탈리아뿐 아니라 다른 나라에서도 많은 인기를 얻었습니다.

하지만 승승장구하던 비발디에게도 큰 위기가 찾아왔습니다. 1737년 이탈리아 페라라에서 오페라를 제작하고 있던 그에게 추기경이 추방 명령을 내린 것이죠. 추기경은 정확한 이유를 밝히진 않았습니다. 그러나 소프라노 안나지로와 스캔들에 휩싸인 것이 문제가 됐던 것으로 알려졌습니다. 안나지로는 비발디와 20살 넘게 차이가 나는 그의 제자였는데, 사제인 비발디가 그를 만난다는 이야기는 사실 여부를 떠나 소문만으로도 문제가 됐습니다. 결국 그는 오페라를 급히 중단하고 떠나야만 했습니다. 오스트리아 빈으로 향했지만, 그를 후원해줄 카를 6세가 세상을 떠나며 재기는 물거품으로 돌아갔습니다. 비발디는 끝내 타향에서 쓸쓸한 죽음을 맞이했습니다.

하지만 거장의 음악은 거장이 알아보는 법이죠. 바흐는 비발디의 음악을 연구하고 여러 번 편곡했는데, 이로 인해 비발디의 작품들은 재발견되고 많은 사랑을 받게 됐습니다.

누구보다 음악을 사랑하고 다양한 변화를 시도했던 비발디. 거장의

명곡은 그렇게 오늘날까지 살아 숨 쉬며 모든 계절마다 우리의 곁에 흐르고 있습니다.

왠지 무서운 건 기분 탓?

집념과 끈기로는 세계 최강자

안 자고 700명 그려봤나?

○

미켈란젤로 부오나로티

로마 바티칸 시국의 시스티나 성당. 이곳에 들어서는 순간 장엄하고 위대한 명작들의 아우라에 압도됩니다. 머리 위엔 세계 최대 규모의 천장화 〈천지창조〉가, 제단 뒤엔 거대한 벽화 〈최후의 심판〉이 그려져 있죠.

두 작품에 등장하는 인물만 700명이 넘습니다. 〈천지창조〉에 340명, 〈최후의 심판〉에 391명이 그려져 있습니다. 이 엄청난 대작 속 인물들을 하나씩 살펴보다 보면 그 생생한 역동성에 감탄하게 됩니다. 〈천지창조〉를 감상하다가 가장 익숙한 〈아담의 창조〉를 발견하면 반가운 마음도 듭니다. 하느님과 아담의 닿을 듯 말 듯한 손끝은 스티븐 스필버

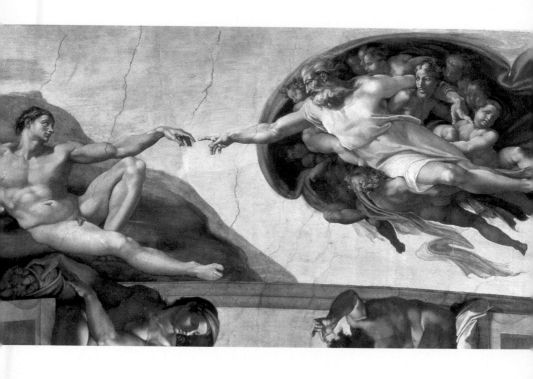

미켈란젤로, 천지창조 중 아담의 창조, 1511~1512, 시스티나 성당

그의 영화 〈E.T〉를 비롯해 다양한 영화와 광고에서 패러디하기도 했습니다. 또 지옥·연옥·천국이 파노라마처럼 펼쳐져 있는 〈최후의 심판〉 앞에선 절로 경건해집니다.

두 작품은 모두 미켈란젤로 부오나로티(1475~1564)가 그린 것입니다. 그는 레오나르도 다빈치, 라파엘로 산치오와 함께 르네상스 미술을 이끈 3대 천재 화가로 꼽힙니다. 미켈란젤로는 〈천지창조〉를 4년, 〈최후의 심판〉을 8년에 걸쳐 완성했는데, 둘 다 대부분 혼자 작업한 것입니다. 그 초인적이고 담대한 여정을 떠났던 미켈란젤로의 삶이 더욱 궁금해집니다.

🎨 돌덩이에서 이미지를 끄집어내다

미켈란젤로는 이탈리아 중부의 토스카나 카프레세에서 태어났습니다. 치안판사였던 아버지 덕분에 부유한 생활을 누렸지만 6살 때 어머니가 병으로 돌아가시면서 유모 손에서 자라야 했습니다. 그는 어릴 때부터 그림을 좋아했고, 유모의 남편이 석공이었던 덕분에 조각에도 많은 관심을 보였습니다. 아버지는 아들이 공부를 하길 원했지만 그의 마음은 예술로 가득했습니다. 결국 그는 자신이 원하는 길을 가게 됐고, 피렌체의 통치자였던 로렌초 데 메디치의 눈에 띄어 메디

치 가문의 후원까지 받게 됐습니다.

미켈란젤로는 회화보다 조각을 더 좋아해, 화가가 아닌 조각가로 불리길 원했습니다. 우리가 잘 아는 〈피에타〉〈다비드〉상을 만들었죠. 성모 마리아가 죽은 아들 예수를 안고 있는 〈피에타〉는 미켈란젤로가 23살에 완성했는데, 많은 피에타 조각상 중에서도 그의 작품이 가장 유명하고 큰 사랑을 받고 있습니다. 29살에 완성한 〈다비드〉는 5m가 넘는 대리석에 조각을 한 것입니다. 이 거대한 돌덩이는 한 서투른 조각가에 의해 망가져 40년 넘게 방치되었는데, 미켈란젤로는 이로부터 이상적인 아름다움과 균형감을 가진 조각상을 탄생시켰습니다.

돌조각은 작업하기 굉장히 어렵다고 알려져 있습니다. 자칫 실수라도 하면 돌이키기 어렵고, 거대하고 딱딱한 만큼 전체 균형을 맞추는 일도 쉽지 않습니다. 그러나 미켈란젤로는 이 작업을 즐겼습니다. 조각을 대하는 태도와 관점 자체가 남달랐던 덕분인 것 같습니다.

"조각 작품은 내가 작업을 하기 전에 이미 그 대리석 안에 만들어져 있다. 나는 다만 그 주변의 돌을 제거할 뿐이다."

돌 안에 잠재적인 형상이 들어가 있기 때문에, 조각가는 상상력을 발휘해 그 형상을 발견하고 끄집어내기만 하면 된다는 말이었습니다.

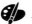 ## 고독한 장인 정신이 만들어낸 대작

그는 금지돼 있던 해부학 공부도 열심히 했습니다. 이에 대한 관심은 〈천지창조〉에도 담겨 있습니다. 〈천지창조〉 중 〈아담의 창조〉를 다시 살펴볼까요. 하느님을 둘러싸고 있는 둥근 붉은 천이 보입니다. 이 모양은 마치 인간의 뇌를 절반으로 자른 것과 같습니다. 훗날 많은 전문가들이 이를 발견하고 놀라워했습니다. "예술가의 능력은 손이 아니라 머리에서 나온다"라고 했던 그의 말과도 맞닿아 있는 듯합니다.

20대에 〈피에타〉와 〈다비드〉 상을 만든 미켈란젤로는 유럽 전체에 널리 명성을 알리게 됐습니다. 이후 미켈란젤로의 행보는 미술사에서도 큰 의미를 갖고 있습니다. 미켈란젤로 이전에 예술가라는 직업은 천시받았으며, 권력의 지시에 따라 움직여야만 했습니다. 그는 여기서 벗어나 스스로의 선택과 의지대로 작업하는 독립적인 예술가가 됐습니다.

하지만 그런 거장에게도 타의에 의해 작업을 해야만 하는 일들이 때로 생겨났습니다. 미켈란젤로에 의해 재능을 시기한 건축가 도나토 브라만테가 그를 곤란하게 하려고 만든 일이 발단이 됐죠. 브라만테는 교황 율리오 2세에게 미켈란젤로가 시스티나 성당의 천장화를 그려야 한다고 말했습니다. 이것이 〈천지창조〉입니다. 미켈란젤로는 자

미켈란젤로, 최후의 심판, 1534~1541, 시스티나 성당

신은 화가가 아니라며 수차례 거절했지만, 앞선 영묘 작업 계약 등과 복잡하게 얽혀 어쩔 수 없이 작업을 하게 됐습니다. 시작은 타의에 의한 것이었지만, 그는 누구보다 진심을 다했습니다. 물론 천장화 작업은 쉽지 않았습니다. 높은 천장에 그림을 그려야 해서 극심한 목과 허리 통증을 겪었습니다. 물감이 자꾸 눈에 떨어져 시력에도 문제가 생겼죠. 하지만 그는 혼신의 힘을 다해 홀로 〈천지창조〉를 완성했습니다. 작업복을 벗지 않고 장화도 신은 채 잠든 날도 많았습니다. 이로부터 30년이 지난 59세의 나이에 〈최후의 심판〉을 맡게 됐을 때도 마찬가지였습니다. 이 작품을 그린 8년이란 세월 동안 잠도 제대로 자지 않고 작업에 몰두했습니다.

87세에 남긴 메모, "아직 배우고 있다"

그러나 안타깝게도 〈최후의 심판〉은 많은 논란에 시달렸습니다. 예수와 성모 마리아를 제외한 모든 인물들이 나체였기 때문이죠. 작업 중이던 작품을 본 비아지오다 체세나 추기경은 이렇게 말했습니다. "신성한 예배당에 이런 나체들은 어울리지 않는다. 목욕탕에나 어울리는 그림이다." 그러자 미켈란젤로는 보복을 하듯 추기경의 얼굴을 지옥의 수문장 '미노스'의 얼굴로 그려 넣었습니다. 이후에도 논란은 사

그라들지 않았고, 결국 이 작품은 수정됐습니다. 교황청은 그의 제자였던 다니엘라 다 볼테라에게 인물들의 주요 부위에 천을 그려 넣게 했죠. 그러자 사람들은 볼테라에게 '브라게토네(기저귀를 채우는 사람)'라는 별명을 붙였다고 합니다. 현재 성당에 있는 〈최후의 심판〉은 복원된 것입니다. 일부는 미켈란젤로가 그린 그대로를 되살렸지만, 일부는 가리개를 남겨뒀습니다. 전부를 복원하지 않은 것은 그 가리개 또한 하나의 역사라고 봤기 때문입니다.

미켈란젤로는 많은 예술가들 중에서도 고독한 삶을 살았던 인물로 손꼽힙니다. 라파엘로가 인기 만점이었던 것과 달리, 그는 주로 혼자 있었죠. 결혼도 하지 않고 평생 독신으로 살았습니다. 사람들이 결혼을 재촉하면 "나에겐 끊임없이 나를 들볶는 예술이라는 부인이 있소. 또 내가 남긴 작품들이 곧 나의 자식들이오"라고 말했습니다. 89세에 세상을 떠나기 직전까지도 작업을 하고 있었던 미켈란젤로. 평생을 경주마처럼 달렸던 그가 87세에 천장화 하나를 완성한 뒤 스케치 한 켠에 남겨둔 문구는 지금까지도 회자되고 있습니다.

"나는 아직도 배우고 있다."

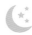

될 듯 안 되는 희망 고문, 버티기만이 살길

○
안토닌 드보르자크

〈신세계로부터〉 4악장

웅장하고 힘찬 선율에 온몸과 마음이 들썩입니다. 어디선가 새로운 세계로 향하는 문이 열리고, 그 문을 향해 성큼성큼 행진을 시작한 기분이 듭니다. 작품 제목부터 'From the New World', 즉 '신세계로부터'입니다. 영화 〈죠스〉〈암살〉 등을 통해서도 많이 알려져 있죠.

이 곡은 체코 출신의 음악가 안토닌 드보르자크(1841~1904)의 교향곡 9번입니다. 동유럽 음악에 흑인 음악과 인디언 음악이 더해져 독특하면서도 세련된 느낌을 줍니다. 드보르자크는 이 작품으로 음악의 신세계를 열었습니다. 그의 삶 자체도 그랬습니다. 최강의 집념과 끈기로 자신의 음악 인생에 새로운 길을 만들어냈죠. 드보르자크가 혼

신의 힘을 다해 열어젖힌 신세계를 향해 함께 떠나볼까요.

🎻 지난한 여정, 지치지 않는 열정

드보르자크는 프라하 인근 넬라오제베스에서 8남매 중 장남으로 태어났습니다. 그의 아버지는 여인숙과 정육점을 운영하고 있었는데, 당시 장남들은 대부분은 가업을 이어야 했고 드보르자크도 예외가 아니었습니다. 그러나 드보르자크는 음악을 좋아했습니다. 5살 때부터 작은 현악기인 치터를 여인숙 손님들 앞에서 즐겁게 연주하기도 했죠.

드보르자크는 결국 음악가가 될 운명이었던 걸까요. 아버지는 아들이 가업을 잇는 데 도움이 되도록 독일어를 가르쳤는데 마침 그를 가르치게 된 독일어 선생님이 오르간 연주자였습니다. 선생님은 드보르자크의 재능을 발견하고, 그의 아버지를 찾아가 음악가의 길을 걷을 수 있도록 설득했습니다. 아버지는 집안 사정이 좋지 않아 고민을 거듭했지만, 결국 아들을 응원해주기로 했습니다. 그렇게 드보르자크는 1857년 16세의 나이에 프라하로 가 오르간 학교에 다니게 됐습니다. 하지만 이때부터 고난이 시작됐습니다. 음악 공부를 하기엔 돈이 부족해 항상 많은 아르바이트를 해야만 했습니다. 그런데도 열심히 공

부해서 차석으로 학교를 졸업했지만, 그는 극심한 취업난에 시달렸습니다. 교회 오르간 연주자 자리를 찾아 이리저리 다녀봤지만 쉽지 않았죠. 그러다 힙겹게 호텔과 레스토랑 등에서 연주하는 한 악단에 들어가 비올라 연주자로 일하게 됐습니다.

3년 후인 1862년엔 체코 국립극장 오케스트라에 비올라 연주자로 입단했는데 이때부터 사정이 좋아질 줄 알았지만 그렇지 않았습니다. 여기서 10년 가까이 일을 했으나 집안 상황은 나아지지 않았고, 이름도 특별히 알리지 못했습니다. 바쁜 공연 일정에 쫓겨 다른 일을 할 시간도 잘 나지 않았지만, 어쩔 수 없이 부업을 찾아 헤매야 했습니다. 그러나 드보르자크는 결코 꿈을 포기하지 않았습니다. 그는 오랜 시간 연주를 하면서 생계를 이어갔지만, 연주보다 작곡에 더 큰 열망을 품고 있었습니다. 프라하 오르간 학교에 다니던 시절 학교 친구들의 도움으로 비싼 연주회를 종종 볼 수 있었는데, 그는 베토벤의 교향곡 9번 〈합창〉을 듣고 큰 감동을 받았습니다. 그리고 작곡에 대한 꿈을 조금씩 키우며 습작을 쓰기 시작했습니다.

그는 국립극장 오케스트라에서 바쁘게 일할 때도 열심히 작곡을 공부했습니다. 체코 대표 작곡가였던 베드르지흐 스메타나가 이 악단의 음악 감독으로 부임한 이후엔 음악 세계가 더욱 넓어졌습니다. 드보르자크는 스메타나의 음악을 들으며 기존 독일 중심의 음악 공부에

서 벗어나, 체코 음악을 비롯해 동유럽 음악에 대해 깊이 공부하기 시작했습니다. 서로 다른 특색을 깨닫고 결합하는 과정에서 그는 작곡에 더욱 흥미를 갖게 됐죠. 기나긴 고난에 조급할 법도 하지만, 그는 때를 기다릴 줄 알았습니다. 교향곡 1번, 2번 등을 썼지만 곧장 발표하지 않고 실력을 향상시키며 계속 작품을 가다듬었습니다.

🎻 영원히 잠자는 실력은 없다

그리고 마침내 이 지난한 여정에도 끝이 찾아왔습니다. 1871년 오케스트라에 과감히 사표를 냄으로써 악순환의 고리를 끊었는데, 진짜 원하는 작곡을 하기 위한 선택이었습니다. 그는 이후 작은 교회에서 돈을 적게 받고 연주를 하는 대신, 남는 시간에 작곡에 몰두했습니다. 오랜 시간 탄탄하게 쌓아 올린 실력은 결국 세상이 알아보는 법이죠. 드보르자크는 틈틈이 콩쿠르에 도전했는데, 오스트리아 콩쿠르에서 입상하며 정부 장학생으로 선발됐습니다. 여기서 5년 치의 장학금을 받게 되며 생활고가 한 번에 해결됐습니다. 한 해 장학금이 이전에 드보르자크가 벌었던 1년 수입의 두 배에 달했죠.

요하네스 브람스, 표트르 일리치 차이콥스키 등 세계적 거장들도 그를 잇달아 알아봤습니다. 오스트리아 콩쿠르 당시 심사위원들은 입을

모아 드보르자크를 극찬했는데요. 그중에서도 브람스가 그의 음악에 흠뻑 빠졌습니다. 브람스는 그에게 오스트리아의 대형 출판사를 소개했고, 이 출판사는 브람스의 〈헝가리 무곡〉과 같은 춤곡을 드보르자크에게 의뢰했습니다. 그렇게 만들어진 작품이 지금까지도 많은 사랑을 받고 있는 〈슬라브 무곡〉입니다. 드보르자크는 슬라브 무곡으로 단숨에 유럽 전 지역에 명성을 알렸습니다. 차이콥스키도 프라하에서 연주 여행 중 드보르자크의 음악에 빠져 그를 만났습니다. 프라하에 머무는 동안 드보르자크와 매일 만나 음악에 대해 이야기를 나눴을 정도였죠. 차이콥스키는 이후 러시아로 돌아가 그의 음악을 소개하기도 했습니다.

드보르자크의 근면함은 성공 이후에 더 빛을 발했습니다. 그는 유명세에도 흔들리지 않고 꾸준히 작곡 활동을 했습니다. 세 아이를 연이어 잃은 슬픔도 겪었지만, 이를 극복하고 작업을 이어갔습니다. 그리고 그는 50대가 되어 프라하 음악원 교수에 올랐습니다.

🎻 최고의 재능은 집념과 끈기

하지만 그의 도전은 끝나지 않았습니다. 1892년 51세에 미국의 재력가이자 문화계 유명 인사였던 자넷 서버로부터 그가 설립할 내셔널 음악원의 원장 자리를 맡아달라는 제안을 받았습니다. 드보르자크는

안락한 프라하 생활을 뒤로하고 과감히 미국으로 떠났습니다.

　이 음악원엔 다양한 인종이 자유롭게 다닐 수 있었고, 덕분에 그는 이곳에서 흑인 음악과 인디언 음악을 접하게 됩니다. 드보르자크는 자신을 성공으로 이끈 음악 스타일을 고집하지 않고, 유연하게 다른 장르의 음악을 받아들이고 접목했습니다. 그리고 이 과감하고 새로운 도전으로 대작 〈신세계로부터〉가 탄생했습니다. 미국 카네기홀에서 열렸던 이 곡의 초연은 대성공을 거뒀습니다. 이후에도 그는 〈유머레스크〉, 오페라 〈루살카〉 등 다양한 색채의 음악을 만들었습니다. 그렇게 드보르자크는 체코 음악사, 나아가 세계 음악사에 이름을 길이 남기게 됐습니다.

　드보르자크의 삶을 살펴보고 나니, 왠지 힘이 나는 것만 같습니다. 우리는 평범한 일상 속에서도 때로 그리스 신화 속 시지푸스가 된 것만 같은 좌절감을 느끼곤 합니다. 시지푸스는 매일 커다란 바위를 산 꼭대기까지 밀어 올립니다. 하지만 바위가 다시 아래로 떨어지기 때문에, 영원히 바위를 굴려야 하죠. 시지푸스처럼 아무리 노력해도 항상 제자리걸음을 하고 있는 것 같아, 가끔은 주저앉고 싶어집니다. 하지만 드보르자크는 그런 수많은 시지푸스들에게 희망과 울림을 줍니다. 최고의 재능은 집념과 끈기라고. 이 재능을 가꾼다면 언젠가 문이 열리고, 신세계가 펼쳐질 것이라고.

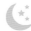

강철 멘탈로 조롱 퇴치!

○
앙리 루소

————

검푸른 하늘과 하얀 달 아래, 만돌린을 연주하던 집시 여인이 잠들어 있습니다. 그 곁엔 사자가 어슬렁거리고 있네요. 사자는 여인을 위협하기보다, 왠지 지키고 있는 것만 같습니다. 그렇다면 이곳은 어딜까요. 외국 어딘가에 있는 사막일까요, 꿈속일까요. 현실처럼 생생하게 와닿으면서도 몽환적이고 기이한 환상 속에 있는 느낌도 듭니다. 이 독특하고 신비로운 그림은 프랑스 출신의 화가 앙리 루소(1844~1910)가 그린 〈잠자는 집시〉입니다. 루소는 이 작품을 포함해 현실과 환상이 교차하는 그림들을 다수 그린 화가로 잘 알려져 있죠.

　그런데 이처럼 독창적인 작품을 그렸던 루소는 항상 비웃음과 조

루소, 잠자는 집시, 1897, 뉴욕 현대미술관

롱에 시달려야 했습니다. 그는 자신의 고향인 라발 시장에게 〈잠자는 집시〉를 사달라고 요청하는 편지를 직접 썼는데, 라발 시장은 그림이 너무 유치하다며 무시했습니다. 비평가들도 그의 그림들을 보며 한참 비웃다 돌아서곤 했습니다. "재밌는 루소 씨는 우스꽝스러운 장난감 인형 같은 유치한 미술을 멈추지 않을 것이다."

이런 얘기를 들으면 주눅이 들 법도 하지만, 루소는 달랐습니다. 그는 자신의 스타일을 끝까지 고집했습니다. 최악의 혹평, 하지만 이에 아랑곳하지 않는 최고의 자신감. 강철 멘탈을 가진 루소의 이야기가 더욱 궁금해집니다.

🎨 극심한 고통과 새로운 희망은 함께 온다

루소는 인상파, 입체파, 야수파 등 다양한 양식 중 어디에 속할까요? 지금은 입체파의 선구자적인 인물로 꼽히지만, 오랜 시간 그는 '소박파'로 분류되어 왔습니다. 소박파는 우리가 흔히 '소박하다'라는 말을 할 때와 비슷한 의미로 사용됩니다. '소박'의 사전적 의미는 '꾸밈이 없이 순수함 또는 수수함'입니다. 소박파를 영어로는 '나이브 아트(Naive Art)'라고 하는데, 이 또한 '순진하다, 천진난만하다'는 뜻을 담고 있습니다.

소박파는 특정 양식을 따르지 않고 자신의 느낌대로 그려, 순수하고 독창적인 회화 세계를 구축한 화가들을 이릅니다. 하지만 주로 본업이 따로 있지만 그림에 관심을 가지고 작업한 사람들을 지칭했기 때문에, '아마추어 화가'라고 낮추어 말하는 뉘앙스도 약간 담고 있습니다. 루소가 대표적인 소박파로 분류돼왔으며 카미유 봉부아, 앙드레 보샹 등도 여기에 속합니다.

루소는 그중에서도 정규 미술교육을 단 한 번도 받지 않은 인물로 유명합니다. 순전히 독학으로 그림을 그렸죠. 루소는 대체 왜 미술을 배운 적이 없을까요. 그런데도 이렇게 유명한 화가가 된 비결은 무엇일까요. 루소는 50살에 이르러서야 전업 화가가 됐습니다. 여기엔 안타까운 사연이 있습니다. 그는 평생 힘겹게 일을 하며 돈을 벌어야 했기 때문이죠.

프랑스 북서 지방의 라발에서 배관공의 아들로 태어난 루소는 어렸을 때부터 가난에 시달렸습니다. 5살 때 아버지가 파산한 이후로 늘 떠돌아다니며 돈을 벌어야 했죠. 고등학교도 중퇴해야만 했습니다. 그러다 변호사 사무실에서 심부름꾼으로 일하던 중, 유혹을 참지 못하고 돈을 훔치다 걸렸습니다. 이후 그는 형을 줄이기 위해, 군대에 가서 7년간 복무하기로 자원했습니다. 루소는 당시 정말 잘되는 일 하나 없는, 잔인한 운명의 덫에 걸려들었던 것 같습니다.

하지만 인생에서 극심과 고통과 새로운 희망은 동시에 찾아오는 걸까요. 그는 이곳에서 미술과 마주하게 됩니다. 군에서 심심풀이로 그리기 시작한 그림에 빠져들게 되었죠. 덕분에 화가의 꿈도 꾸기 시작했습니다.

🎨 '일요 화가'만의 독특한 화풍

그러나 그는 생계를 꾸려나가야 했던 탓에 전업 화가가 되기까지 오랜 시간을 기다려야 했습니다. 루소는 아버지가 돌아가시면서 5년 만에 군대에서 나왔지만, 곧장 취업을 해야 했습니다. 그리고 파리의 세금징수소에 들어가 세무공무원이 됐습니다.

취업에도 그는 가난에서 벗어나지 못했습니다. 당시 말단 공무원들의 월급은 생계를 유지하기에 턱없이 부족했습니다. 그는 또 병에 걸린 아내와 7명의 아이들을 부양해야 해서 매주 60시간 이상 일해야만 했습니다. 이 때문에 루소는 '일요 화가'라고도 불렸습니다. 평일엔 아예 붓을 들지도 못하다가, 일요일에만 시간을 쪼개 그림을 그리는 그를 주변 화가들이 조롱한 것이죠. 돈도, 시간도 없었던 탓에 루소는 모든 화가에게 있었던 미술 스승도 아예 두지 못했습니다. 그저 혼자 그리고 또 그렸죠.

루소, 꿈, 1910, 뉴욕 현대미술관

그러다 40대가 들어서야 그림을 좀 더 그릴 시간을 확보하게 됐고, 지인의 도움을 받아 루브르 박물관에서 그림들을 모사할 수 있는 허가증도 얻었습니다. 그는 모사도 열심히 하며 어떻게든 좋은 그림을 그리려 애썼습니다. 하지만 항상 벽에 부딪혔습니다. 루소 스스로는 자신을 사실주의 화가라고 생각했습니다. 그러나 그의 작품들을 보면 원근법, 비례 등이 모두 제대로 맞지 않음을 볼 수 있습니다. 그는 〈열대 폭풍우 속의 호랑이〉〈꿈〉 등에서 원시 정글을 자주 그렸는데, 이 작품들을 보면 풀들이 뻣뻣하게 우거져 있고, 대상들과 다소 동떨어져 있는 듯한 느낌을 받게 됩니다. 이로 인해 현실과 환상을 가로지르는 듯 독특한 화풍이 탄생한 것이었지만, 당시엔 비웃음을 살 뿐이었죠.

인물을 그릴 때도 마찬가지였습니다. 〈인형을 들고 있는 아이〉를 보면 아이의 얼굴과 몸이 비례에 맞지 않고 표정도 어색합니다. 마치 만화 속 인물 같습니다. 〈풋볼 하는 사람들〉이란 작품도 사람들이 지나치게 크고 동작도 자연스럽지 않아서, 인형 그림을 잘라 붙여놓은 것처럼 느껴집니다. 루소에게 초상화를 주문했던 사람들은 그림이 인물과 닮지 않았다는 이유로 줄줄이 퇴짜를 놓기도 했습니다.

🎨 신념과 확신으로 비로소 웃다

계속되는 조롱에 그는 슬픈 거짓말도 해야 했습니다. 사람들이 작품 속 원시 정글을 어디서 봤냐고 물어보면, 그는 주로 멕시코를 언급했습니다. 군대에서 멕시코 파병을 간 적이 있었고, 그곳에서 많은 것들을 보고 경험했다고 했죠. 하지만 그는 실제 한 번도 프랑스를 벗어나 본 적이 없었습니다. 생계를 어렵게 이어가고 있었기 때문에 외국에 갈 수 없었던 겁니다. 그가 정글을 자주 그렸던 이유는 식물원에 가서 이국적인 식물들을 보고 영감을 받은 덕분이었습니다. 그리고 여기에 상상을 더해 정글을 완성했죠. 그렇다고 이 얘기를 솔직하게 하면 더욱 놀림을 당할 것 같아, 그는 거짓말을 할 수밖에 없었습니다.

하지만 루소는 잦은 굴욕에도 화풍을 바꾸지 않았습니다. 자신이 가는 길에 대해 굳은 신념과 확신을 갖고 있었기 때문입니다. 그는 이렇게 말했습니다. "나는 내 노력으로 얻은 나만의 자유로운 스타일을 바꿀 생각이 없다." 그는 마침내 50세가 돼서야 세관을 그만두고 전업 화가가 됐습니다. 이후에도 지난한 시간을 견뎌야 했고, 60대에 이르러 인정받기 시작했습니다.

그의 독특한 스타일은 파블로 피카소를 비롯해 많은 화가들에게 영감을 줬습니다. 콜라주 기법과 초현실주의 등이 탄생하는 데 큰 영

향을 미쳤죠. 1908년 당시 27살의 유명 화가였던 피카소는 파리 예술가들을 한데 모아놓고, 존경의 의미를 담아 64살의 루소를 위한 파티를 열어줬습니다. 루소는 파티에서 피카소에게 이런 말을 했습니다. "우리 두 사람은 이 시대의 가장 위대한 화가들입니다. 선생은 이집트 스타일에서 최고이고, 난 현대 스타일에서 최고죠." 말년에 이르러서야 활짝 웃으며 자신과 작품을 자신 있게 소개하고 뽐낼 수 있었던 루소. 그가 애잔하면서도 대단하게 느껴집니다. 어떤 굴욕에도 자신만의 신념과 확신을 지켰기에, 루소는 오늘날까지도 사랑받는 화가가 될 수 있었던 게 아닐까요.

사포는 과감하게, 예술은 뜨겁게

○
폴 고갱

──────

'우리는 어디에서 왔는가? 우리는 무엇인가? 우리는 어디로 가는가?' 철학 강의에서 들을법한 얘기입니다. 이 질문들을 받게 된다면 누구나 선뜻 답하기 어려울 것 같습니다.

그런데 이 심오한 문장들이 그림의 제목이기도 하다는 사실, 알고 계시나요? 1897년 프랑스 출신의 화가 폴 고갱(1848~1903)이 그린 것으로, 작품명 자체가 〈우리는 어디에서 왔는가? 우리는 무엇인가? 우리는 어디로 가는가?〉입니다. 그림 제목이 인간의 과거, 현재, 미래를 관통하는 가장 근원적인 질문을 던지고 있다는 점이 놀랍습니다.

작품을 자세히 살펴볼까요? 이 그림은 보는 방향도 특이한데, 왼쪽

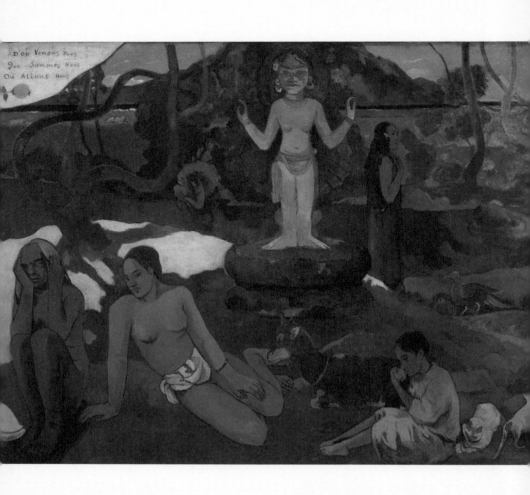

고갱, 우리는 어디에서 왔는가? 우리는 무엇인가? 우리는 어디로 가는가?, 1897, 보스턴 미술관

이 아닌, 오른쪽에서부터 시작해 왼쪽 방향으로 보시면 됩니다. 오른쪽엔 작은 아이가 누워 있고, 중간엔 젊은 사람이 과일을 따고 있는 모습이 보입니다. 가장 왼쪽엔 죽음을 두려워하는 듯 두 손으로 귀를 막은 백발의 노인이 있네요. 이들이 있는 곳은 원시적인 느낌이 가득한 야생의 광원. 그 위로 인간의 탄생부터 죽음까지의 과정이 파노라마처럼 펼쳐져 있습니다. 이런 철학적인 주제의 대작을 그린 고갱은 어떤 인물일까요.

🎨 예술 인생의 밑거름이 된 야생 본능

그의 이름은 우리나라에도 익히 알려져 있습니다. 자연과 원시 생활을 사랑하고 강렬한 원색의 그림을 그린 화가로 유명합니다. 우리나라에선 미디어아트 전시도 자주 열렸습니다. 고갱의 독특한 삶에 대한 관심도 높습니다. 영국 작가 서머싯 몸의 소설 〈달과 6펜스〉는 고갱을 모델로 삼은 작품입니다.

고갱은 프랑스 파리에서 태어났습니다. 기자였던 고갱의 아버지는 그가 태어난 지 얼마 되지 않아 아내의 고향인 페루로 가족과 함께 떠났습니다. 파리의 정치적 혼란을 피하려던 것이었는데, 안타깝게도 페루로 가던 중 아버지는 심장병으로 세상을 떠났습니다. 남은 가

족들은 어쩔 수 없이 페루에 머물며 5년 정도 지냈습니다.

그러나 이런 비극에도 고갱에게 페루는 영원히 잊히지 않는 추억의 장소로 남았습니다. 어린 그는 남미의 쏟아지는 햇살과 아름다운 풍경을 눈과 마음에 가득 담았고, 그 기억은 고갱의 예술 인생에 중요한 밑거름이 됐습니다. 그는 이후 다시 파리로 돌아왔지만, 갑갑함을 느꼈습니다. 정해진 틀에 갇혀 있지 않고 자유롭게 야생을 누비며 살고 싶어 했죠. 이를 위해 해군이 되어 배를 타고 남미는 물론 지중해, 북극해 등의 바다를 가로지르기도 했습니다. 하지만 또 원점으로 돌아와야 했습니다. 어머니의 사망 소식을 듣고 파리로 복귀하게 된 것이죠. 그는 24세엔 파리 증권거래소에 주식 중개인으로 취업도 했습니다. 이후 10년간은 평범하고도 착실한 회사원의 생활을 이어갔습니다. 부유한 덴마크 여인 메트 소피 가드와 결혼해 다섯 아이도 낳았습니다.

🎨 사표를 던지고 향한 불확실한 길

그러던 중 고갱의 인생에 운명처럼 미술이 찾아옵니다. 증권업에서 일하다 보니 자연스럽게 미술 투자에 관심을 가졌던 것이 시작이었습니다. 그러다 그는 취미로 작품 활동을 시작하게 됐는데, 카미유 피사

로, 폴 세잔 등 인상파 화가들을 만나며 그의 마음은 크게 동요했습니다. 갈수록 작품 활동에 심취했고, 직접 전시회 출품도 했습니다. 그러다 심각한 경기 불황으로 프랑스 주식 시장이 불안해지자, 고갱은 큰 결심을 내립니다. 일을 그만두고 전업 화가가 되기로 한 것이죠. 정규 미술 교육을 받지도 못했고, 전업 화가가 되기에도 다소 늦은 35세의 나이였지만 그의 의지는 꺾을 수 없었습니다. 자유와 도전을 꿈꾸던 그의 본능이 10년 만에 다시 깨어난 것이죠.

하지만 예술가의 길은 그리 녹록지 않습니다. 자신만의 길을 찾기까지 인고의 시간을 견뎌야만 하죠. 고갱 역시 마찬가지였습니다. 그는 초기에 인상파의 영향을 받은 작품들을 그렸지만 잘 팔리지 않았습니다. 가족 수도 많아, 직장 생활을 하며 모아둔 돈도 금방 동났습니다. 회사를 그만두고 굳이 힘든 길을 가는 그를 이해하기 힘들었던 아내는 결국 아이들을 데리고 덴마크로 떠났습니다.

홀로 남은 고갱은 괴로움과 고통 속에서도 점점 자신만의 화풍을 찾아가기 시작했습니다. 고갱은 예전부터 그토록 그리워했던 유년 시절의 풍경인 자연, 나아가 원시와 야생을 그리고 싶어 했습니다. 그리고 만물이 생동하는 곳으로 가 눈부신 생명력을 담아내려 했죠. 이를 위해 마르티니크 섬으로 가 그림을 그리기 시작했으며, 조금씩 반응을 얻기 시작했습니다. 그러다 빈센트 반 고흐와 만나게 됐습니다. 두

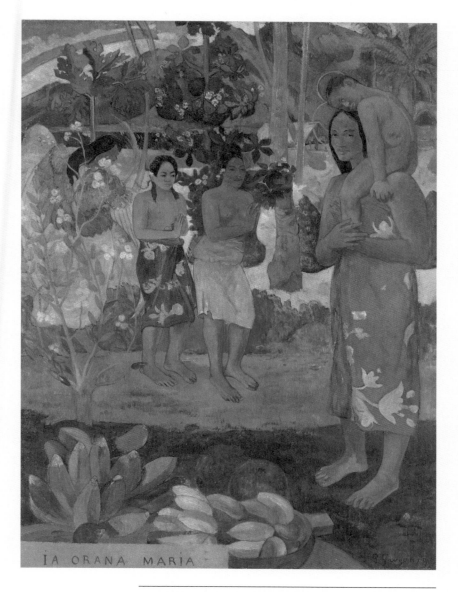

IA ORANA MARIA

고갱, 이아 오라나 마리아(마리아를 경배하며), 1891, 뉴욕 메트로폴리탄 미술관

사람의 만남과 결별은 오늘날까지도 유명합니다. 고갱은 처음엔 고흐의 동생 테오와 작품 거래를 하게 됐고, 테오를 통해 고흐를 알게 됐습니다. 이후 고갱과 고흐는 함께 살며 작품 활동을 하게 됐지만, 이들의 동거는 2개월 만에 비극으로 끝났습니다. 다른 예술적 견해로 갈등을 겪다 고흐가 자신의 귀를 자르면서 마침표를 찍었죠.

🎨 바라보기 위해 눈을 감다

이로 인해 충격을 받은 고갱은 다시 여정을 떠납니다. 그리고 마침내 그의 예술 여정의 종착점을 찾습니다. 남태평양의 타히티 섬입니다. 이곳은 사실 고갱의 기대와 달리 원시적인 모습을 고스란히 간직하고 있진 않았습니다. 프랑스의 오랜 식민 통치로 원주민들의 문화가 많이 사라진 상태였죠. 하지만 그는 원주민들의 행동과 문화를 유심히 살피고 열대 풍경과 함께 화폭에 담았습니다. 〈이아 오라나 마리아(마리아를 경배하며)〉 〈타히티의 여인들〉 등 다수의 작품들이 이 과정에서 만들어졌습니다.

고갱은 그림을 그릴 때 눈앞에 보이는 것에만 집중하지 않았습니다. 사실을 묘사하기보다 현실과 자신의 기억을 연결해 관념적인 작품들을 주로 그렸습니다. 그는 "나는 보기 위해 눈을 감는다"라고 말

하기도 했는데, 겉으로 보이는 현상에만 현혹되지 않고 자신의 마음과 정신에 집중하려 했던 것을 알 수 있습니다. 기법도 독특했습니다. 원근법도 무시했으며, 형태도 단순하게 그렸습니다. 대신 색채를 최대한 강렬하게 담아냈죠. 고갱의 이런 기법은 20세기 추상미술이 탄생하는 데 큰 영향을 미쳤습니다.

하지만 고갱은 생전에 많이 인정받지 못해 계속 가난에 허덕였습니다. 그는 현지 원주민 여성과 동거하며 아이도 낳았으나, 아이가 일찍 죽어 심각한 우울증에 빠지기도 했습니다. 〈우리는 어디에서 왔는가? 우리는 무엇인가? 우리는 어디로 가는가?〉는 그 고뇌의 끝에 탄생한 그의 걸작이자 유작입니다.

안정적인 삶을 포기하고 스스로를 불태웠던 고갱은 이렇게 말했습니다. "정열은 생명의 원천이고, 더는 정열이 솟아나지 않을 때 우리는 죽게 될 것이다. 가시덤불이 가득한 길로 떠나자. 그 길은 야생의 시를 간직하고 있다."

야생의 시를 찾기 위해 가시덤불도 마다하지 않았던 고갱. 그의 뜨겁고 묵직한 걸음이 오늘날의 우리에게까지 와닿은 듯합니다.

힘들었죠? 토닥토닥

역경을 뛰어넘은 영원의 예술가

내 나이도 몰랐던 슬픔,
내 음악도 못 듣는 고통

○
루트비히 판 베토벤

교향곡 9번
〈합창〉 중 〈환희의 송가〉

"이제 음악의 역사가 바뀔 거야."

헝클어진 곱슬머리의 한 남성이 혼잣말을 합니다. 그리고 두 손을 움직여 지휘를 시작합니다. 영화 〈카핑 베토벤〉(2006)의 한 장면입니다. 루트비히 판 베토벤(1770~1827)의 〈교향곡 9번〉(합창) 초연 모습이죠. 〈합창〉 교향곡은 영화 속 대사처럼 실제 음악의 역사를 바꿨다고 해도 과언이 아닙니다. 100년 넘게 악기 소리로만 채워졌던 교향곡에 처음으로 '가장 아름다운 악기'인 사람의 목소리를 더해 만들었습니다.

영화 이야기로 다시 돌아와볼까요. 베토벤의 지휘로 이 곡을 들은

관객들은 혁신적이면서도 경이로운 천상의 음악에 감탄합니다. 연주가 끝난 후엔 기립 박수를 치며 환호성을 보냅니다. 그런데 영화에서 이 환호성은 몇 초 동안 음소거 됩니다. 베토벤이 귀가 멀어 이 환호성을 듣지 못하는 상황을 음소거로 표현한 겁니다. 베토벤은 혼신의 힘을 다해 음악을 들려줬지만, 정작 연주가 끝난 후 쏟아지는 사람들의 환호성을 듣지 못합니다.

영화에서뿐 아니라 실제 이 공연이 열렸을 때도 마찬가지였습니다. 베토벤은 아예 청각을 잃은 상태였기 때문에 지휘까진 하지 못하고, 지휘자 옆에 앉아 악보를 보면서 중요한 지시를 내렸다고 합니다. 당시 오케스트라와 합창단을 향해 시선을 두고 있던 베토벤은 공연장을 가득 메운 관객들의 환호성을 인지하지 못했습니다. 알토 가수가 곁으로 와 그를 돌려세우고 나서야 사람들이 열광하는 것을 알게 됐죠. 그리고 감격스러운 표정으로 답례를 했습니다. 베토벤의 삶을 관통하는 고통과 환희, 그 모든 것이 응축된 순간이 아닐까 싶습니다.

합창 교향곡뿐 아니라 수많은 베토벤의 명곡들은 오늘날까지도 우리의 가슴을 뜨겁게 울리고 있습니다. 그가 품었던 다양한 감정들이 파노라마처럼 펼쳐지기 때문인 것 같습니다. 극심한 고통 속에서도 환희와 사랑을 노래했던 '악성(樂聖·음악의 성인)' 베토벤. 그의 격정적인 삶 속으로 함께 떠나보겠습니다.

신동 마케팅에 희생된 신동

독일 본에서 태어난 베토벤은 40대가 돼서야 자신의 진짜 나이를 알았다고 합니다. 1770년생이지만 줄곧 1772년생으로 알고 살았던 거죠. 이유는 아버지의 가짜 마케팅 때문이었습니다.

아버지는 할아버지의 뒤를 이어 테너이자 궁정악장으로 활동했는데 실력이 그리 뛰어난 편은 아니었다고 합니다. 그런데 아들의 재능이 출중한 것을 알고 한껏 욕심을 내기 시작했습니다. 유럽 전역에 이름을 알리고 있던 모차르트처럼 아들을 알리고 싶어 했고, 일부러 베토벤의 나이를 낮춰 신동 마케팅을 벌였습니다. 이게 끝이 아니었습니다. 아버지는 그에게 가혹할 정도로 음악 교육을 시켰습니다. 바이올린만 주고 방에 가뒀을 정도죠. 음악을 제외한 교육은 받지도 못하게 했습니다. 베토벤의 글쓰기와 계산 능력이 현저히 떨어진 것도 이 때문이었습니다. 심지어 알코올 중독자였던 아버지는 베토벤에게 폭언과 폭행도 서슴지 않았습니다. 베토벤은 자신을 이용하는 아버지와 병약한 어머니를 위해 연주회를 열며 끊임없이 돈을 벌어야 했습니다.

하지만 그의 뛰어난 재능은 불행 속에서도 한껏 피어났습니다. 11살이 되던 해부턴 곳곳에서 인정을 받아 다양한 활동을 하게 됐습니다. 먼

저 11살에 오케스트라 단원이 됐고, 13살엔 교회 오르가니스트로 활동했습니다. 14살엔 쾰른 궁정의 오르가니스트 조수가 돼 첫 직장 생활을 시작했죠. 그리고 3년 후 베토벤은 유년 시절에 큰 영향을 미쳤던 모차르트와 오스트리아 빈에서 만나게 됩니다. 클래식 역사에 길이 남은 두 천재 음악가의 만남이라니, 과연 어떤 일이 있었을까요?

당시 모차르트 나이는 31살, 베토벤은 17살이었습니다. 베토벤은 모차르트 앞에서 즉흥곡 연주를 했고, 모차르트는 함께 있던 친구들에게 이런 말을 했다고 합니다. "이 젊은이를 꼭 기억해두라. 반드시 유명한 사람이 될 것이다."역시 천재는 천재를 알아보는 법인 것 같습니다. 하지만 아쉽게도 두 사람의 만남은 그때가 처음이자 마지막이 됐습니다. 베토벤은 어머니가 위독하다는 소식을 듣고 급히 본으로 떠나야 했고, 모차르트는 35살에 숨을 거뒀기 때문이죠. 다행히 베토벤을 알아본 천재 음악가는 모차르트만이 아니었습니다. 베토벤이 22살이 되던 해 그를 괴롭혀왔던 아버지가 세상을 떠난 직후 베토벤은 하이든을 만나 제자가 됐습니다. 하이든뿐 아니라 안토니오 살리에리, 요한 게오르그 알브레히즈베르거 등 최고의 음악가들이 그의 스승이 됐죠.

그리고 베토벤의 명곡들이 탄생하기 시작했습니다. 그의 초기 작품들로는 〈피아노 소나타 8번〉(비창) 〈교향곡 1번〉 〈교향곡 2번〉 등이 있

습니다. 〈비창〉을 비롯한 베토벤의 32개 피아노 소나타는 피아노의 모든 가능성을 시험하는 작품들인 동시에 그의 고독한 영혼을 고스란히 보여줍니다. 이때 9개 교향곡의 위대한 여정이 시작됐다는 점도 눈여겨봐야 합니다. 교향곡엔 그만의 감정과 개성이 가득 담겨 있습니다. 스승인 하이든으로부터 고전주의의 영향을 받았으면서도, 이를 그대로 답습하지 않고 독자적인 낭만주의의 길을 열었죠.

🎻 운명론자이길 거부하다

베토벤의 음악 인생은 1800년대에 이르며 급격히 전환됩니다. 그의 삶에서 가장 큰 비극인 청력 장애가 나타나기 시작한 시점이죠. 1796년부터 증상이 나타났는데, 베토벤은 이 사실을 한참 동안 누구에게도 말하지 않고 몰래 치료를 받았습니다. 음악가에게 음악이 들리지 않는다는 치명적인 단점이 세상에 알려지길 원치 않았던 겁니다.

하지만 치료에도 계속 증상이 악화됐습니다. 그는 1802년 빈 교외의 하일리겐슈타트로 요양을 떠났습니다. 크나큰 고통 탓에 동생들에게 유서를 써두기도 했습니다. 이를 〈하일리겐슈타트의 유서〉라고 하는데, 당시 자살할 생각으로 썼던 것으로 추정되는 이 편지는 그가 세상을 떠난 후 25년이 지나 발견됐습니다. 하지만 베토벤은 자살하지

않았죠. 그 이유는 베토벤의 얘기에서 짐작할 수 있습니다. "내 가슴 속에 있는 창작욕을 다 태우기 전에는 세상을 떠날 수 없었다."

이후 그는 더욱 음악 활동에 매진합니다. 1805년을 전후로 〈교향곡 3번〉(영웅), 〈교향곡 5번〉(운명), 〈교향곡 6번〉(전원), 〈피아노 소나타 14번〉(월광), 〈피아노 소나타 23번〉(열정) 등 우리가 익히 잘 아는 명곡들이 잇달아 탄생했습니다.

그중에서도 운명 교향곡의 강렬한 도입부는 오늘날까지도 모를 사람이 없을 정도로 유명합니다. 도입부에 대해 베토벤은 "운명은 이와 같이 문을 두드린다"라고 설명했지만 정작 그는 평생 잔인한 운명에 괴롭힘을 당했으면서도 운명론자이길 거부했습니다. 베토벤은 "어떤 일이 있더라도 운명에 굴복해선 안 된다"라고 강조했죠.

🎻 창작욕과 예술혼의 결정체, 〈합창 교향곡〉

1819년 베토벤은 청각을 완전히 상실했습니다. 귀가 안 좋아질수록 그의 성격은 더욱 예민하고 괴팍해져 갔습니다. 평생 미혼으로 살았던 베토벤은 동생의 아들이자 조카인 카를에게 집착 증세를 보이기도 했습니다. 그는 동생이 죽은 후 카를의 후견인이 됐습니다. 그런데 카를의 어머니인 요한나를 못마땅하게 여겨 요한나와 카를이 만나지 못

하게 했습니다. 카를은 베토벤의 지나친 집착에 자살을 감행했을 정도로 괴로워했다고 합니다. 다행히 카를은 목숨을 구했지만, 베토벤은 크나큰 충격을 받았고 건강도 더욱 악화됐죠.

하지만 베토벤은 정말 운명에 맞서 싸우기라도 하듯 작곡을 멈추지 않았습니다. 매일 악상을 떠올리며 작업을 했고 괴테, 셰익스피어, 실러 등의 작품을 읽으며 영감을 얻었습니다. 그토록 뜨거운 창작욕과 예술혼이 뒤섞여 그의 음악 세계는 마침내 절정에 이르렀습니다.

그렇게 1824년 그의 마지막 교향곡인 합창 교향곡이 탄생했습니다. 실러의 시 〈환희의 송가〉를 인용하고 재배치해 만든 작품이죠. 규모도 엄청납니다. 100여 명의 관현악단, 네 명의 솔리스트, 100여 명 이상의 합창단이 함께 무대에 오르는 대작입니다. 전곡을 감상하는 데만 70분 넘게 걸리죠.

이 작품이 위대한 것은 단지 규모 때문만이 아닙니다. 1악장에서부터 차례로 불안과 투쟁, 유희, 숭고한 사랑과 아름다움 등 다양한 감정이 펼쳐집니다. 그리고 마침내 4악장에 도달하면 극한의 전율과 함께 폭발적인 환희를 느낄 수 있습니다. 마지막에 이르러선 "백만인이여, 서로 포옹하라. 환희여, 아름다운 신의 광채여!"라는 노래가 가슴 가득 울려 퍼지죠. 너무도 훌륭한 이 작품 때문에 훗날 후배 음악가들이 괴로워하기도 했습니다. 완벽주의자였던 브람스는 이 곡을 뛰어넘

는 교향곡을 만들어야 한다는 압박에 시달렸는데요. 이 때문에 첫 번째 교향곡을 만드는 데 무려 20년을 보냈습니다. 유명 지휘자이자 피아니스트였던 한스 폰 뷜로는 고심 끝에 탄생한 브람스의 〈교향곡 1번〉을 듣고 이렇게 호평하기도 했습니다. "드디어 우리는 베토벤의 교향곡 10번을 만났다."

베토벤의 합창 교향곡은 오늘날까지도 많은 사랑을 받고 있습니다. 연말이 되면 전 세계 곳곳에서 울려 퍼집니다. 자유와 환희, 인류애를 노래하는 만큼 한 해를 마무리하고 새해를 맞이하는 시기에 딱 어울리죠. 하지만 그보다 더 큰 이유가 있는 것 같습니다. 무엇보다 이 곡에서 베토벤의 위대한 삶과 철학을 고스란히 느낄 수 있기 때문이 아닐까요. 베토벤은 이렇게 말했습니다.

"가장 뛰어난 사람은 고독과 고뇌를 통해 환희를 차지한다."

"미치거나, 시대를 앞서거나"
… 그런데 둘 다 했네

○
빈센트 반 고흐

———

한 남성이 프랑스 파리의 오르세 미술관 앞에 서 있습니다. 그는 멋진 미술관 모습에 감탄하며 사람들이 북적이는 전시장 안으로 들어갑니다. 그러다 놀란 듯 멈춰 섭니다. 자신의 그림으로 가득했기 때문이죠. 그의 이름은 빈센트 반 고흐(1853~1890). 고흐는 자신의 작품에 빠져든 관람객들을 보며 어안이 벙벙해집니다. 그리고 이내 그의 눈시울이 붉어집니다.

영국 BBC 대표 드라마 〈닥터 후〉 시즌 5에 나오는 '반 고흐 편'입니다. 이 드라마에서 가장 유명한 회차로 꼽힙니다. 여기엔 고흐가 타임머신을 타고 미래로 간다는 설정이 나오는데, 미래에서 펼쳐지는

놀라운 광경에 감격하는 고흐의 모습을 보고 있노라면 왈칵 눈물이 납니다. 그의 생전 상황은 전혀 그렇지 않았기에 더욱 애처롭게 느껴지죠. 고흐가 평생 판 그림은 데생화 한 작품뿐이었습니다. 그가 그린 샛노란 해바라기에도, 쏟아지는 별들에도 사람들은 별다른 관심을 갖지 않았습니다. 이 드라마는 암흑 같은 터널을 걸어야만 했던 그에게 뒤늦게 건네는 작은 위로가 아니었을까 싶습니다.

이젠 전 세계 사람들이 고흐와 그의 작품을 사랑합니다. 그만큼 그의 삶에 대해서도 잘 알려져 있습니다. 그 인생을 짧게 요약한다면, 인상파 화가 카미유 피사로가 했던 두 마디로 정의할 수 있을 것 같습니다. 피사로는 고흐를 처음 보고 이렇게 예언했습니다. "이 남자는 미치거나, 시대를 앞서게 될 것이다." 그리고 몇 년 후엔 이렇게 말했습니다. "그런데 그가 두 가지 모두를 할 줄은 미처 몰랐다."

🎨 눈부신 태양과 풍경에 사로잡히다

네덜란드 출신의 고흐가 화가의 길을 걷기 시작한 때는 27살이었습니다. 어린 시절부터 그림을 배우고, 재능을 갈고닦아온 다른 유명 예술가들과 사뭇 다르죠. 그렇다고 고흐가 그림과 완전히 거리가 멀었던 것은 아닙니다. 그림을 좋아해서 16살 때 큰아버지의 소개로 화랑

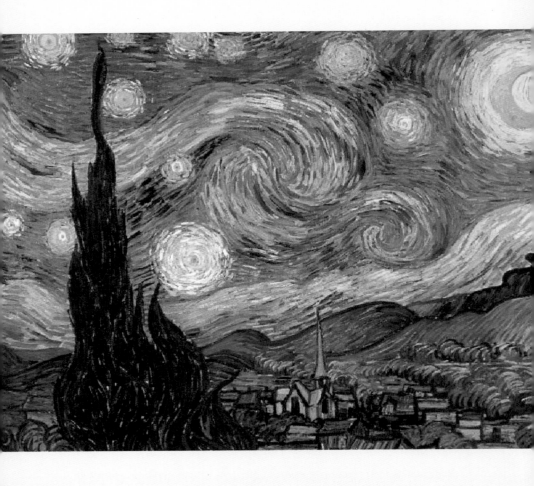

고흐, 별이 빛나는 밤, 1889, 뉴욕 현대미술관

에서 화상으로 일했습니다. 하지만 그림에 대한 견해 차이로 손님들과 자주 다퉜고, 결국 해고됐습니다. 이후 목사 아버지의 영향으로 신학교에 들어가 신학 공부를 시작했습니다. 그는 신앙심이 깊었기 때문에 그대로 종교인이 될 것처럼 보였죠. 하지만 여기서도 불화를 겪으며 1년도 채우지 못하고 나왔습니다. 그러다 자신의 뒤를 이어 화상으로 일하던 동생 테오의 제안으로 그림을 배우게 됐습니다. 고흐와 테오의 돈독한 형제애는 유명하죠. 테오는 예민하고 불안한 성격의 형을 다독이고 응원했습니다. 생계를 이어가기 힘들었던 형을 위해 물질적으로도 많은 도움을 줬습니다.

늦은 출발이었지만 고흐는 부푼 가슴을 안고 작품 활동에 열심히 임했습니다. 10여 년 동안 1000점에 달하는 작품을 남겼을 정도입니다. 처음엔 장 프랑수아 밀레처럼 농민들과 가난한 사람들의 고충을 캔버스에 담았는데, 이때까지만 해도 주로 어두운 색채로 작품을 그렸습니다. 그러다 1886년 파리로 가며 화풍이 바뀌기 시작했습니다. 밝고 강렬한 색을 많이 사용한 인상파 화가들의 작품을 접하게 된 것이죠. 2년 후 따뜻한 남부 지방의 아를로 이사하면서부턴 고흐만의 화풍이 만들어졌습니다. 남프랑스의 눈부신 태양과 아름다운 풍경이 그에게 큰 영감을 줬죠.

✏️ 무한 반복에 담긴 희망의 서사

낮이면 태양 아래 들판에서, 밤이면 카페에서 붓질을 했던 고흐. 하루 종일 밖에서 작업을 했지만, 그가 그린 것은 단순한 풍경이 아니었습니다. 고흐는 내면에서 격렬하게 꿈틀대는 감정들을 그림으로 표현했습니다. 작품들에 남아 있는 거친 붓 자국은 곧 그 내면의 흔적인 셈이죠. "나는 내 그림을 그리는 꿈을 꿨다. 그리고 비로소 내 꿈을 그렸다." 내면의 감정을 그렸지만, 그의 작품은 추상적이지 않습니다. 형태를 그릴 때 실제와 최대한 유사하게 표현하려 노력했기 때문이죠. 이를 위해 드로잉 연습도 열심히 했습니다.

여기서 무한한 '반복'의 힘도 느낄 수 있습니다. 고흐는 자신의 창작 과정이 똑같은 구도를 그리고, 또다시 그리는 반복 그 자체라고 했습니다. 〈해바라기〉 연작은 이를 잘 보여줍니다. 해바라기의 형태와 색채를 조금씩 달리해 재차 그렸습니다. 위대한 작품은 이 반복의 과정에서 나오는 법인 듯합니다. 소설가 어니스트 헤밍웨이가 〈무기여 잘 있거라〉의 마지막 페이지를 39번이나 고쳐 쓴 것처럼 말입니다.

고흐의 작품에 자주 등장하는 해바라기, 그리고 별은 고흐의 영혼을 고스란히 담고 있는 대상입니다. 해바라기는 고흐의 '희망'을 상징합니다. 그는 아를에서 화가들과 공동체 생활을 하길 원했습니다. 그

래서 테오에게 부탁해, 동료 화가 폴 고갱을 집으로 초대했죠. 〈해바라기〉 연작은 그가 고갱과 함께할 일상을 기대하며 그린 작품입니다. 샛노란 해바라기엔 그 설렘과 기쁨이 가득 담겨 있습니다. 하지만 행복은 오래가지 못했습니다. 두 달도 되지 않아 고갱과 불화를 겪었습니다. 그러던 어느 날 두 사람은 크게 다퉜고, 고흐는 면도칼로 자신의 귀를 잘라버리고 말았습니다. 결국 고갱은 그에게 질려 떠났죠.

🎨 불안, 그 이상의 강한 믿음과 확신

이후 정신병원에 들어간 고흐는 별을 그렸습니다. 그에게 별은 극한의 상황에서도 놓지 않는 '꿈'이었습니다. 그는 "밤하늘의 수많은 별들은 언제나 나를 꿈꾸게 만든다"라고 말했죠. 그리고 죽음에 이르기 1년 전 〈별이 빛나는 밤〉을 그렸습니다. 작품을 보면 밤하늘의 별들이 스스로를 마음껏 뽐내며 빛의 축제를 여는 것만 같습니다. 왼쪽에 그려진 사이프러스 나무는 그 축제에 닿고 싶은 듯 높이 뻗어 있습니다.

하지만 안타깝게도 고흐는 37살의 나이에 스스로 생을 마감했습니다. 잇단 극단적인 선택 때문에 많은 사람들이 '고흐' 하면 불안과 좌절의 이미지를 먼저 떠올리지만, 오히려 고흐는 자신의 작품에 대한 믿음과 확신을 강하게 품고 있었습니다. "사람들이 언젠가 내 그림이

고흐, 아를르의 포룸 광장의 카페 테라스, 1888년, 크뢸러뮐러 미술관

내 생활비와 물감 가격보다 더 가치 있다는 사실을 알게 될 것이다."
비록 기다림은 길고 지난했지만, 그의 믿음처럼 사람들은 그 진가를
알아보게 됐습니다.

드라마 〈닥터 후〉의 고흐 편 얘기로 다시 돌아가 볼까 합니다. 미래
로 간 고흐는 오르세 미술관의 도슨트가 해주는 이야기를 듣고 감격
의 눈물을 흘립니다. "고흐는 찢어질 듯한 고통을 예술적으로, 아주
아름답게 승화했습니다. 자신의 걱정과 고통을 즐거움과 환희로, 거
대한 우리의 세상으로 표현한 건 고흐 이전엔 없었습니다. 앞으로도
그런 작품은 나오지 못할 겁니다." 드라마가 아닌 현실에서도 고흐가
이 얘기를 직접 들었다면 얼마나 기뻐했을까요.

고통을 넘어 고흐가 품었던 벅찬 환희와 희망. 이 감정들은 오늘날
까지 많은 사람들의 가슴속에 남아, 한 송이의 해바라기로 피어나고
하나의 별이 되어 빛나고 있습니다.

〈백조의 호수〉에도 쏟아진 혹평, 그래도 계속 만든다

○
표트르 일리치 차이콥스키

〈백조의 호수〉 중 〈정경〉

고전 발레의 정수로 꼽히는 〈백조의 호수〉. 이 작품을 떠올리면 새하얀 발레복을 입고 백조를 연기하는 발레리나들의 우아하고 섬세한 몸짓, 아름답고도 슬픈 러브스토리가 머릿속을 스칩니다. 그리고 입가에 자연스럽게 한 멜로디가 맴도는데, 바로 〈백조의 호수〉의 메인 테마곡 〈정경〉입니다. 서정적이면서도 웅장한 선율의 이 곡은 〈백조의 호수〉를 세계적인 명작으로 만들었습니다.

〈백조의 호수〉는 러시아 마린스키 극장의 매니저였던 블라디미르 베기체프가 쓴 작품입니다. 그는 표트르 일리치 차이콥스키(1840~1893)에게 작곡을 맡겼죠. 차이콥스키는 이를 통해 발레 음악에 처음

도전하게 됐습니다. 지금은 〈백조의 호수〉가 전 세계에 모르는 사람이 없을 정도로 많은 사랑을 받고 있지만, 초연 당시엔 엄청난 혹평에 시달렸습니다. 이 작품뿐만이 아닙니다. 차이콥스키의 대표곡 〈피아노 협주곡 1번〉도 처음엔 냉대를 받았습니다. 여기서 짐작할 수 있듯 그의 삶은 결코 순탄치 않았습니다. 하지만 그는 불굴의 의지로 영원히 기억될 선율을 만들어내며 러시아 낭만주의를 대표하는 작곡가가 됐습니다. 굴곡진, 그러나 찬란하게 빛나는 그의 여정이 길이 남을 명작들을 만든 토양이 됐습니다.

"음악이 나를 내버려두지 않는다"

차이콥스키는 러시아 광산촌 캄스코봇킨스크에서 태어났습니다. 아버지는 광산 감독관이었는데, 정부 관료였기 때문에 차이콥스키는 풍족한 유년 시절을 보냈습니다. 어릴 때부터 음악에 소질도 보였습니다. 그러나 잔병치레가 잦았으며 다소 예민했습니다. 유명한 일화도 있습니다. 어린아이였던 그는 어느 날 "악 소리가 계속 난다"라며 울고 있었습니다. 가정교사는 그의 얘기를 듣고 주변을 살폈지만, 아무런 소리도 나지 않았습니다. 차이콥스키는 이렇게 말했습니다. "머릿속에 음악 소리가 꽉 차서 나를 내버려두지 않는다." 아마도 천재 음

악가만이 느끼는 특별한 영감과 감정을 어릴 때부터 민감하고 예리하게 포착했던 것이 아닐까요.

차이콥스키의 갈길은 열 살때부터 정해졌습니다. 음악가가 아닌 법률가였죠. 아버지는 그가 법률가가 되길 바랐고, 그 뜻에 따라 상트페테르부르크의 법률학교에 진학했습니다. 졸업 이후 19살이 되던 해엔 법무성의 서기가 됐습니다. 덕분에 안정적인 생활을 할 수 있었지만, 그는 점점 고뇌에 빠졌습니다. 음악에 대한 강렬한 갈망 때문이었죠.

그는 결국 관직 생활을 그만두고 상트페테르부르크 음악원에 입학했습니다. 늦게 음악을 시작했지만 다행히 실력을 인정받았습니다. 음악원장인 안톤 루빈스타인의 동생 니콜라이 루빈스타인에게서 모스크바 음악원 교수 자리도 제안받았습니다.

🎻 혹평을 뛰어넘는 확장과 격정의 음악

차이콥스키의 음악은 우수에 깃든 것처럼 쓸쓸하면서도 깊은 울림을 줍니다. 그리고 점차 확장해가며 격정적인 감정 분출에까지 이르죠. 그의 음악을 들으면 벅찬 환희와 카타르시스를 느낄 수 있는 이유입니다. 이 변화와 확장은 예측하기 어렵지만, 자연스럽고 세련됐습니다. 그런데 그 시대엔 이런 음악이 낯설었던 것 같습니다. 당시 러시

아엔 민족주의적 색채가 강한 국민악파 5인의 작곡가(니콜라이 림스키코르사코프, 모데스트 무소르그스키, 알렉산드르 보로딘, 세자르 큐이, 밀리 발라키레프)의 음악이 큰 사랑을 받고 있었습니다. 차이콥스키도 초반엔 이들과 교류했으며 많은 영향을 받았습니다. 하지만 이후 프란츠 리스트, 리하르트 바그너 등의 서유럽 음악을 접하며 두 양식을 결합한 새로운 음악을 선보이게 됩니다. 그래서인지 그의 음악 인생은 늘 시작부터 순탄치 않았습니다. 〈피아노 협주곡 1번〉은 니콜라이 루빈스타인에게 헌정하려 했지만, 루빈스타인은 이 곡에 대해 혹평을 쏟아냈습니다. 몇몇 소절을 제외하고는 아예 처음부터 다시 쓸 것을 제안했죠.

차이콥스키는 크게 낙담했지만, 자신만의 음악을 포기하지 않았습니다. 그의 제안을 거부하고, 리스트의 사위였던 피아니스트 한스 폰 뷜로에게 원곡 그대로 헌정했습니다. 뷜로는 미국에서 이 곡을 선보였고, 큰 성공을 거둡니다. 이를 알게 된 루빈스타인은 나중에 차이콥스키에게 연락해 용서를 구했다고 하네요. 외부의 시선에도 흔들리지 않고 자신의 음악을 끝까지 지키고자 했던 의지 덕분에 결국 승리한 것이 아닐까요.

이후 나온 그의 첫 발레 음악 〈백조의 호수〉의 초연도 크게 실패했습니다. 음악이 발레의 보조 수단에 그치지 않고, 전면에 부각될 만큼 웅장하다는 점이 문제가 됐는데, 그는 혹평으로 충격을 받고 "다시는

발레 음악을 작곡하지 않겠다"고 선언하기도 했습니다. 하지만 결국 포기하지 않고 〈호두까기 인형〉〈잠자는 숲속의 미녀〉 등 발레 음악을 잇달아 만들었죠. 이런 노력 덕분인지 그의 사후 〈백조의 호수〉도 재평가를 받아 널리 알려지게 됐습니다.

🎻 굴곡진 삶에서 피어난 강인한 의지

그러나 차이콥스키의 비극은 여기서 끝이 아니었습니다. 동성애자였던 차이콥스키는 성 정체성으로 인해 많은 상처를 받게 됐습니다. 차가운 사회의 시선에서 벗어나기 위해 이성과 연애도 하고 결혼도 했지만, 쉽지 않았습니다. 부인 안토니나 밀류코바는 그에게 끝없는 집착을 보였고 자살 협박을 하기도 했죠. 결국 두 사람은 이혼을 했습니다. 그는 이후 나데즈다 폰 메크 부인을 알게 되는데, 메크 부인의 전폭적인 후원으로 재정적으로 여유도 찾고 정신적인 위로도 받았습니다. 두 사람은 서로 만나지도 않고, 14년간 1200여 통의 편지를 주고받으며 음악만으로 진심 어린 교류를 이어갔습니다. 하지만 이 관계도 결국 비극으로 종지부를 찍게 됐습니다. 메크 부인이 파산 위기에 놓였다며 갑자기 결별을 통보했는데, 실은 그가 동성애자임을 알고 절교한 것이라는 추측이 나왔습니다.

이후 차이콥스키는 콜레라에 걸려 사망한 것으로 알려져 있습니다. 하지만 이를 두고 소문이 무성했습니다. 한 귀족의 조카와 감정을 나눈 사실이 알려지며 자살했다는 등 다양한 얘기가 나왔으니까요.

차이콥스키의 굴곡지고 격정적인 삶이 애잔하게 느껴집니다. 그러나 그는 어떤 아픔에도 꿋꿋이 의지와 열정을 갖고 자신만의 길을 걸었던 것 같습니다. 그 깊은 울림을 주는 차이콥스키의 작품들을 감상하며 일상의 지친 마음을 달래보면 어떨까요.

○
●

관능 속에 숨어 있는 탈출구

○

에곤 실레

———————

일그러진 얼굴, 비틀린 몸. 거칠고 어두운 느낌이 강하게 듭니다. 누구의 그림인지 눈치챈 분들도 많을 겁니다. 세계적으로 많은 사랑을 받고 있는 오스트리아 화가 에곤 실레(1890~1918)의 〈꽈리 열매가 있는 자화상〉입니다.

실레는 28년이란 짧은 생애 동안 무려 5000여 점에 달하는 그림을 남겼습니다. 대부분은 자신을 포함해 불안하고 비틀린 청춘의 모습을 담아낸 작품들입니다. 또 관능적이면서도 노골적인 성적 표현으로 많은 논란을 불러일으키기도 했습니다. 그런데도 실레의 그림은 인기가 많습니다. 한번 빠져들면 헤어 나오기 힘든 강렬한 마성을 가지고 있

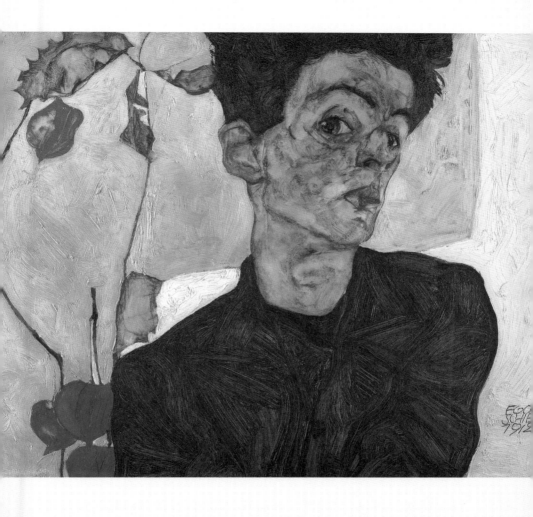

실레, 꽈리 열매가 있는 자화상, 1912, 레오폴드 미술관

죠. 특히 오늘날 MZ세대(밀레니얼+Z세대)로부터 큰 사랑을 받고 있습니다. "빈에 클림트 작품을 보러 갔다가 실레에 반해 돌아온다"라는 얘기들이 나올 정도입니다. 실제 구스타프 클림트는 자신보다 28살이나 어렸던 실레의 재능을 높게 평가하고 제자로 삼았습니다. 실레가 그림을 교환하길 원하자 클림트는 실레에게 이렇게 말했습니다.

"왜 굳이 그림을 바꾸려고 하지? 당신 그림이 더 나은데."

🎨 예술로 승화시킨 성(性)과 신체

실레의 그림을 보면 짐작할 수 있듯 그의 삶은 평탄치 않았습니다. 2016년 개봉한 영화 〈에곤 실레: 욕망이 그린 그림〉도 격정적인 그의 인생을 담고 있죠. 처음부터 그랬던 건 아니었습니다. 오스트리아 도나우 강변 툴른에서 태어난 실레의 유년 시절은 꽤 유복했습니다. 그는 특히 툴른 역의 역장이었던 아버지를 무척 좋아했습니다. 어려서부터 그림 그리기를 즐겼던 실레는 아버지의 영향으로 기차, 철로 등을 자주 그리기도 했습니다. 아버지는 실레가 그림 그리는 걸 매우 싫어해 스케치북을 찢어버리기도 했는데도 실레는 아버지를 끝까지 따랐습니다.

그런데 그런 아버지의 병과 죽음이 실레의 인생을 송두리째 뒤흔

들었습니다. 아버지는 성병인 매독을 앓고 있었습니다. 점점 증상이 심해져 직장까지 잃었죠. 심지어 정신착란으로 모든 재산 증서와 주식 서류 등을 난로에 넣고 태워버리는 일을 저지르고 맙니다. 아버지의 이런 어이없는 기행으로 인해 가세는 급격히 기울었습니다. 그리고 아버지는 실레가 15살이 되던 1905년에 세상을 떠났습니다.

아버지의 죽음은 이후의 실레의 삶과 작품 세계에도 큰 영향을 미쳤습니다. 실레는 좋아하던 아버지의 죽음으로 큰 충격과 슬픔에 빠졌습니다. 아버지에게 냉담하게 대했던 어머니는 평생 원망하며 증오했을 정도죠.

그리고 아버지의 죽음으로 그의 뇌리엔 성(性)에 대한 강박과 불안이 자리하게 됐습니다. 하지만 그저 트라우마로만 남진 않았습니다. 실레는 성과 신체에 대해 끊임없이 천착하며 예술로 승화했습니다.

🎨 당신의 마음 깊은 곳, 은밀한 본능

그는 아버지가 세상을 떠난 지 1년 후인 1906년 빈 미술 아카데미에 들어갔습니다. 이곳은 뛰어난 실력을 가진 자만이 들어갈 수 있는 명문 학교였습니다. 하지만 자유분방한 실레와 정형화된 기법을 강조하는 아카데미와는 잘 맞지 않았습니다. 결국 실레는 3년 만에 자퇴를

실레, 한 쌍의 연인, 1914, 레오폴드 미술관

합니다. 실레는 자퇴 전부터 아카데미 밖에서 더 자유롭고 활발하게 그림을 배우고 있었습니다. 1907년엔 클림트와 만나 소중한 인연을 맺게 됐죠. 실레는 아카데미 교수들과는 전혀 다른 성격의 그림을 그리는 클림트를 존경하고 따랐습니다. 클림트도 이에 화답하듯 실레의 스승이 되어 다양한 조언을 해줬습니다. 클림트는 자신의 모델 중 한 명이었던 발리를 소개해주기도 했죠. 두 사람은 사랑에 빠졌고, 발리는 실레의 전속 모델이자 뮤즈가 되었습니다.

실레는 자신과 뜻을 함께하는 예술가들과 '신예술가 그룹'을 결성하기도 했습니다. 이 그룹의 선언서엔 이런 내용이 담겨 있습니다.

"신예술가는 과거와 미래의 산물 없이도 혼자 직접 기초부터 쌓아 올릴 수 있어야 한다. 이것이 가능해야 신예술가라 할 수 있다."

기존의 패러다임에서 벗어나 오롯이 홀로 새롭고 자유롭게 창작 활동을 하는 것이 중요하다는 의미입니다. 실레가 인간의 육체를 집중적으로 그리기 시작한 것도 이들과 드로잉을 연습하면서였습니다. 실레는 단순히 누드화를 그리는 게 목적이 아니었습니다. 이를 통해 인간 심연에 자리한 은밀한 본능을 파고들려 했습니다. 그의 작품 속 모델의 모습이 아름답지 않고 비틀리고 거칠게 표현된 것도 이런 이유에서입니다.

🎨 비틀린 초상에 담긴 연민과 애정

하지만 성에 대한 노골적인 표현이 금기시되던 시대에 실레의 작품은 대중들에게 충격 그 자체였습니다. 실레는 결국 자신을 비난하는 사람들로 가득한 빈에서 떠나 시골 노이렝바흐로 갔는데 이곳에서 더 큰일이 벌어지고 말았습니다. 그의 그림에 대한 나쁜 소문들은 금세 퍼졌습니다. 게다가 그곳 가출 청소년들이 실레의 집을 아지트 삼으면서 큰 문제가 됐죠. 급기야 마을 사람들은 그를 미성년자 유괴와 풍기문란 혐의로 고발했습니다. 실레는 미성년자 유괴 혐의에선 벗어났지만, 풍기문란으로 24일간 구류됐습니다. 그림 수백 장도 몰수당했죠. 그는 극도의 고통 속에서도 자신을 끊임없이 응시했습니다. 그리고 100여 점에 달하는 자화상을 남겼습니다. 이를 통해 굴곡진 삶과 세상의 비난으로부터 생채기 난 마음을 스스로 달랜 것이 아닐까요. 다행히 실레는 이후 인정을 받기 시작했습니다. 단독 전시회 등을 잇달아 열었고 호평도 받았습니다. 결혼을 해 가정도 꾸렸습니다.

그런데 실레의 아내는 오랜 연인이었던 발리가 아니었습니다. 그는 발리를 버리고 부유한 집안의 딸인 에디트와 결혼했습니다. 실레의 대표작 중 하나인 〈죽음과 소녀〉는 1915년 발리를 그린 마지막 작품입니다. 발리는 자신을 떠나버린 실레로 인해 큰 충격을 받고, 종군

간호사를 자원해 떠났습니다. 그리고 1917년 갑작스레 성홍열로 세상을 떠났습니다. 그전에 실레가 그린 〈죽음과 소녀〉는 마치 발리의 죽음을 예견한 듯해 안타까움을 자아냅니다. 실레의 아내가 된 에디트도 1918년엔 스페인 독감으로 인해 임신 상태에서 세상을 떠났습니다. 그리고 실레도 사흘 후 스페인 독감으로 사망했습니다. 당시 실레의 손엔 그 사흘 동안 아내를 그렸던 연필과 스케치북이 들려 있었다고 합니다.

비틀린 청춘의 초상, 그 자체였던 실레의 삶. 그런데도 그가 그림으로 표현하고자 했던 건 인간에 대한 깊은 연민과 애정 아니었을까요. 실레는 말했습니다.

"나는 인체에서 뿜어져 나오는 빛을 그린다."

넘사벽 '천재 오브 천재'

재능을 홀로 내려받은 예술가

'하늘은 왜, 돼지 허파는 왜'
… 훔치고 싶은 호기심과 통찰력

○
레오나르도 다빈치

———

세상에서 가장 유명하고, 가장 사랑받는 그림. 이 얘기를 듣는 순간 아마도 많은 이들의 머릿속에 한 작품이 스칠 것 같습니다. 레오나르도 다빈치(1452~1519)의 〈모나리자〉입니다. 그림 속 인물의 미소 역시 세상에서 가장 유명한 미소가 아닐까 싶습니다. 화가이자 미술사학자였던 조르조 바사리는 이렇게 말했습니다.

"너무도 기분 좋은 미소가 그려져 있어, 인간의 미소가 아닌 신의 미소 같다."

이 신비롭고 경이로운 미소는 묘한 매력을 갖고 있는데, 웃고 있는 듯하면서도 시선을 조금만 달리해 보면 무표정해 보이기도 합니다.

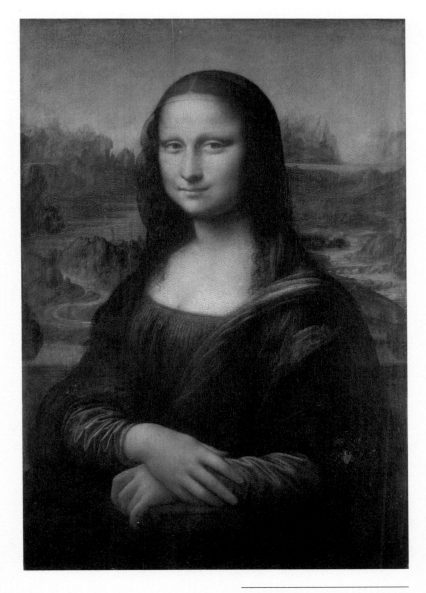

다빈치, 모나리자, 1503~1506, 루브르 박물관

어떨 땐 슬퍼 보이기까지 하죠. 감상자의 시선과 기분에 따라 미소가 달라 보일 수 있다니 놀랍습니다.

다빈치와 모나리자의 명성과 위엄은 그의 사후 500여 년이 지나도록 이어지고 있습니다. 심지어 다빈치는 '21세기형 인재'를 얘기할 때 자주 언급됩니다. 예술과 과학 등 다양하고 이질적인 장르를 연결하고 융합할 줄 아는 창의적인 인재. 다빈치만큼 여기에 딱 맞는 인물은 여전히 찾아보기 힘들 정도입니다.

빌 게이츠, 스티브 잡스 등 많은 글로벌 기업인들도 다빈치를 흠모했습니다. 빌 게이츠는 다빈치가 1506~1510년에 작성했던 72페이지의 노트를 3000만 달러에 낙찰받기도 했습니다. 그의 생각을 통째로 알고 배우고 싶었던 것이죠. 다빈치는 21세기, 아니 영원히 천재의 표상으로 남은 듯합니다.

🎨 집요한 질문이 천재를 만들다

다빈치가 화가가 된 건 출생의 제약 때문이었습니다. 그는 공증인이었던 아버지와 농민이었던 어머니 사이에서 사생아로 태어났습니다. 아버지의 집에서 풍족하게 지낼 순 있었지만, 사생아였기 때문에 대학에 갈 수도 전문적인 직업을 가질 수도 없었죠.

아버지는 그런 그를 친구이자 화가인 안드레아 델 베로키오에게 맡겼습니다. 베로키오의 공방은 다빈치뿐 아니라 많은 화가들이 거쳐 갔는데, 산드로 보티첼리, 도메니코 기를란다요 등 르네상스 시대를 대표하는 화가 다수가 그의 가르침을 받았습니다. 다빈치는 비록 직업을 마음대로 선택할 순 없었지만, 훌륭한 스승을 만나는 행운을 거머쥐었던 것 같습니다.

많은 사람들이 다빈치 하면 완벽한 천재성을 떠올리는데, 꼭 그렇지만은 않습니다. 그는 고등 교육을 제대로 받지 못했습니다. 이 때문에 당시 지식인들의 기본 소양이었던 라틴어를 읽는 데 서툴렀으며, 나눗셈도 잘 하지 못했죠.

손이 느리기도 해서 회반죽 벽이 마르기 전에 재빨리 그림을 그려야 하는 프레스코 벽화는 그리지 못했습니다. 그림 의뢰를 맡고도 미완성으로 남겨둔 경우가 많아서 의뢰인들로부터 원망을 많이 듣기도 했습니다. 그가 평생 완성한 작품은 스무 점도 채 되지 않죠. 다빈치라는 인물이 왠지 인간적이고 친근하게 느껴지네요.

이런 약점에도 다빈치가 영원히 기억되는 천재가 된 비결은 무엇일까요. 남달랐던 호기심, 집요하리만큼 뜨거웠던 열정 덕분이었습니다. 다빈치는 23살 때부터 40여 년간 빼곡하게 자신의 생각을 노트에 적었는데, 이걸 보면 평소 스스로에게 수많은 질문과 지시를 해온 것

을 알 수 있습니다.

내용도 정말 다양합니다. '하늘은 왜 푸른가'부터 시작해 '물이 공기보다 밀도가 높고 무거운데, 어째서 공기 중의 새는 물속의 물고기보다 더 민첩하지 않고 그 반대인가' 하는 질문까지 했죠. 자신에게 내린 지시사항도 독특하고 창의적입니다. '딱따구리의 혀를 묘사하기' '돼지 허파에 바람을 넣어 너비만 부풀어 오르는지, 너비와 길이가 함께 부풀어 오르는지 관찰하기' 등입니다.

대부분의 사람들이 살면서 단 한 번도 해보지 않았을 질문과 숙제를 스스로에게 던지며, 그 답을 찾기 위해 끝까지 파고들었던 열의. 다빈치는 이 열의 덕분에 천재가 될 수밖에 없었던 게 아닐까요.

🎨 한 번의 미소, 수많은 근육의 움직임

물론 그는 재주도 특출났습니다. 하늘을 나는 기계, 탱크 등을 설계했으며 의사들보다 더 상세하게 적은 해부 기록도 잔뜩 남겼습니다. 다빈치는 자신의 수많은 재능 중 그림 그리기에 대해선 어떻게 생각했을까요. 그는 30살 무렵 밀라노 통치자에게 자신을 고용해달라고 부탁하며, 편지에 자신이 할 수 있는 일을 빼곡하게 열거했는데요. 대포, 장갑차, 공공건물 설계부터 의사, 수의사 역할까지 모두 할 수 있다고

했죠. 그리고 마지막 부분에 이르러서야 이렇게 한마디 덧붙였습니다. "그림도 마찬가지로, 저는 뭐든 다 그릴 수 있습니다." 그에게 그림 그리기는 '덧붙여' 말할 정도의 작은 재능이었던 셈입니다.

하지만 그의 명작들은 전 세계 사람들에게 오랫동안 감동을 주고 있습니다. 〈모나리자〉〈최후의 만찬〉〈성 안나와 성 모자〉 등 그의 작품들엔 다빈치만의 확고한 철학과 다양한 기법이 녹아들어 있습니다. 〈모나리자〉를 보면 인물이 풍경보다 높은 위치에 있는데 다빈치 이전엔 거의 없었던 일이었죠. 그는 과감하고 파격적인 시도를 통해 인물을 최대한 부각했습니다. '스푸마토' 기법도 접목했습니다. 스푸마토는 정교하고 섬세한 붓놀림으로, 옅은 안개가 덮인 듯 윤곽선을 흐릿하게 처리하는 것을 의미합니다. 여기에도 다빈치만의 철학이 담겨 있습니다. 윤곽을 진하게 그리면 인물과 배경이 단절되는 느낌을 주게 되는데, 이를 흐릿하게 표현함으로써 인물과 배경이 최대한 연결되고 조화롭게 보이도록 한 것이죠.

모나리자의 미소에도 다빈치의 엄청난 노력이 담겨 있습니다. 그가 남긴 해부도엔 얼굴의 전체 움직임은 물론 입 근육에 대한 세부 연구가 담겨 있습니다. 입을 오므리게 하는 근육, 입술을 쫙 펴게 하는 근육, 원래 상태로 돌아가게 하는 근육 등을 연구하고 그린 것이죠. 그는 미소 한 번에도 이토록 다양한 근육이 복잡하게 움직인다는 사실

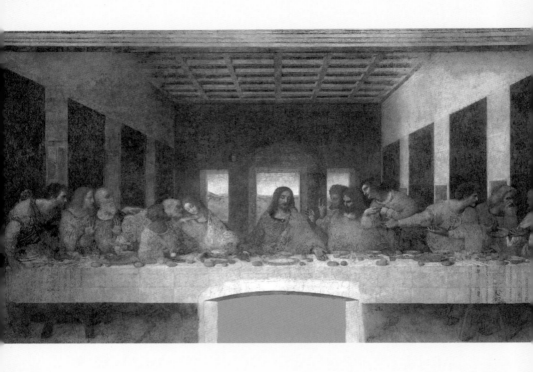

다빈치, 최후의 만찬, 1495~1497, 산타마리아 델레 그라치에 성당

을 잘 알고 있었기에, 실감 나면서도 여운이 남는 미소를 그릴 수 있었던 게 아닐까요.

〈최후의 만찬〉에도 다빈치의 놀라운 통찰력이 담겨 있습니다. 이 작품은 정중앙에 있는 예수에 시선이 더욱 집중되도록 그려져 있습니다. 빛이 예수를 감싸고 있기 때문이죠. 다빈치는 이를 위해 창을 통해 들어오는 빛의 양, 각도 등을 치밀하게 계산했습니다. 이 작품은 제자들이 예수에게 누가 배신자인지를 묻는 순간을 극적으로 표현했습니다. 당시 화가들은 작품에 상징물을 그려 넣어 내용을 암시하는 기법을 사용했지만, 다빈치는 달랐습니다. 그 자리에 있는 인물들의 동작과 반응만으로 이를 드러냈죠.

아쉽게도 이 작품은 많이 손상됐지만 예술 감성과 과학 지식이 절묘하게 결합돼 있는 만큼, 현재까지도 르네상스 시대를 대표하는 최고의 걸작으로 평가받고 있습니다.

🎨 "오직 홀로 밝게 빛나는 자, 다빈치"

〈최후의 만찬〉과 관련된 재밌는 일화도 있습니다. 다빈치가 이 작품을 그릴 때 사람들은 그를 걱정스러운 눈빛으로 바라봤습니다. 구상에만 한참이 걸렸을 뿐 아니라, 그는 한 시간 넘게 그림을 가만히 쳐

다보다 붓질 한두 번만 하고 자리를 떠나곤 했기 때문이죠. 다빈치는 그림이 완성되지 못할 것을 우려한 의뢰인이 자신을 호출하자 그에게 당당히 말했습니다.

"대단한 천재성을 지닌 사람은 때론 가장 적게 일할 때 가장 많은 것을 성취한다. 아이디어와 구상을 완벽하게 실행하는 방식에 대해 골똘히 고민한 다음에야 형태를 부여할 수 있기 때문이다."

무조건 채우기만 하기보다, 가끔은 비워낼 때 더욱 멋진 아이디어와 결과물을 낼 수 있음을 잘 보여주네요.

"우리는 이따금 자연이 하늘의 기운을 퍼붓듯, 한 사람에게 엄청난 재능이 내리는 것을 본다. 그런 사람은 하는 일조차 신성해서 뭇사람들이 감히 고개를 들 수 없으니 오직 홀로 밝게 드러난다. 다빈치가 바로 그런 사람이다."

바사리의 이 말은 다빈치에 대한 최고의 찬사이자, 가장 적합한 평가가 아닐까 싶습니다. 때론 인간적인, 그러면서도 누구보다 뜨겁게 세상의 모든 진리를 깨닫고 담고 싶어 했던 다빈치. 그의 빛나는 열정과 재능에 절로 고개가 숙여집니다.

20세기 화가들이 뽑은 최고의 화가

○
디에고 벨라스케스

화가들이 인정하는 최고의 화가는 누굴까요. 다수의 화가가 손꼽을 만큼 뛰어난 실력을 가지긴 정말 어려울 것 같은데 미술사에 길이 남은 화가들로부터 온갖 찬사를 받은 인물이 있습니다. 파블로 피카소는 그에 대해 "내가 뛰어넘고 싶은 유일한 화가"라고 말했고, 구스타프 클림트는 "이 세상에 화가는 그와 나, 두 명뿐이다"라고 했죠. 에두아르 마네는 그를 '화가들의 화가'라고 칭했습니다. 그 주인공은 스페인 바로크 미술의 전성기를 이끈 디에고 벨라스케스(1599~1660)입니다.

그의 이름이 낯선 분들도 많겠지만 작품들을 보면 익숙할 겁니다.

그중에서도 벨라스케스의 대표작 〈시녀들〉은 많은 사랑을 받았습니다. 이 작품은 1986년 미술 비평가들을 대상으로 한 설문조사에서 압도적인 1위를 차지하기도 했습니다. 질문은 "역사상 가장 위대한 그림은 무엇이라고 생각합니까?"였죠.

오늘날에도 스페인 마드리드의 프라도 미술관엔 이 작품을 보기 위해 전 세계 미술 애호가들이 몰려들고 있습니다. 벨라스케스, 그리고 그의 작품들의 매력은 대체 무엇일까요?

🎨 그림의 일부가 된 그림 밖 감상자

벨라스케스의 천재성을 가늠해 보려면, 우선 〈시녀들〉을 자세히 살펴봐야 합니다. 이 작품은 많은 수수께끼를 안고 있습니다. 피카소는 44번이나 이 작품을 따라 그리며 모방작을 내놓았고, 프랜시스코 고야는 "우리는 이 작품 앞에서 모두 무지하다"라고 말했을 정도입니다. 그림을 보면 중간에서 정면을 바라보고 있는 작고 귀여운 공주가 가장 먼저 눈에 들어옵니다. 펠리페 4세의 딸 마르가리타 공주입니다. 그림을 언뜻 보기엔 공주를 중심으로 왕실 사람들이 함께 서 있는 모습을 그린 정도로만 느껴집니다.

그런데 공주 근처에서 붓과 팔레트를 들고 있는 인물이 보이시나

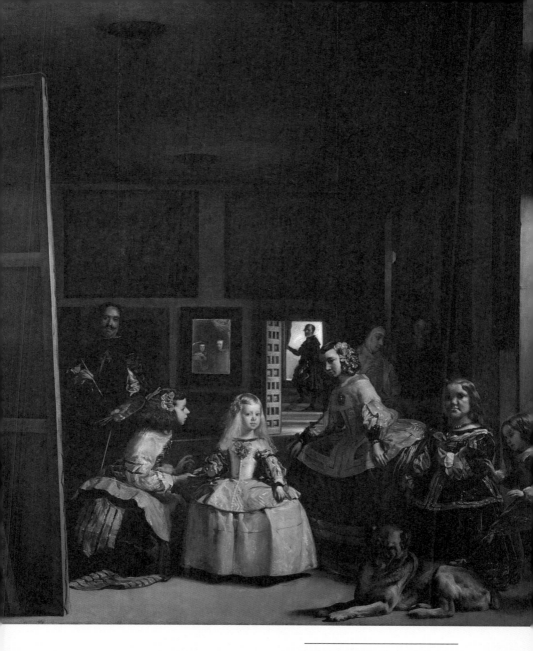

벨라스케스, 시녀들, 1656, 프라도 미술관

요. 벨라스케스 자신입니다. 그림 밖에 있어야 할 화가가 그림 안에, 그것도 큼지막하게 그려져 있습니다. 마치 화가가 자신의 모습을 거울로 보면서 그려 넣은 것만 같죠. 이로 인해 작품은 화가가 자신의 모습을 비춰보는 거울 자체가 됩니다.

이상한 점은 이게 전부가 아닙니다. 작품엔 실제 거울이 그려져 있습니다. 공주 뒤에 있는 작은 거울입니다. 그림을 확대해보면 거울 안에 두 사람이 있는 걸 발견할 수 있습니다. 다름 아닌 펠리페 4세 부부입니다. 왕과 왕비가 그림 밖에 서 있고, 이 그림 속 거울이 이들을 비추고 있는 것이죠. 왕실 사람들을 그린 작품. 그런데 권력의 핵심인 왕과 왕비는 그림 밖에 밀려나 있고, 정작 그림 밖에 있어야 할 화가는 그림 안에 크게 그려진 상황. 이를 두고 미술계에선 다양한 해석이 나왔습니다. 화가 스스로 신분 상승의 욕구가 강했던 만큼 그 희망과 자신감을 드러낸 것이란 분석, 그림 속 벨라스케스는 국왕 부부의 초상화 작업을 하고 있었는데 그때 국왕 부부의 모습이 거울에 비친 것이란 의견 등이 나왔죠. 하지만 벨라스케스가 진짜 의도한 것은 무엇이었는지 정확한 답은 알기 어렵습니다.

또 하나, 작품에서 눈여겨볼 부분이 있습니다. 〈시녀들〉을 보면 볼수록 관람객은 그 작품 속 인물들과 같은 공간에 있는 듯한 느낌을 받게 됩니다. 그림 속 인물들이 그림 밖을 응시하고 있기 때문이죠. 이

를 통해 벨라스케스는 관람객을 곧 그림의 일부로 만들었습니다. 그림 하나로 다양한 질문을 남기고 독특한 감정까지 선사하는 벨라스케스. 그는 어떤 인물이었을까요.

🎨 사진을 찍은 듯한 찰나의 예술

벨라스케스는 스페인 세비야에서 귀족 집안의 자제로 태어났습니다. 하지만 귀족 중에서도 하층 계급에 해당했습니다. 그는 이를 극복하고 명실상부한 귀족으로 인정받기 위해 꾸준히 노력했습니다. 특히 어린 시절부터 키워온 미술 실력을 적극 활용했죠. 이는 자신뿐 아니라 화가들의 입지를 공고히 하기 위한 것이기도 했습니다. 당시 스페인에서 화가들은 예술가로서 충분한 인정과 대우를 받지 못했습니다.

벨라스케스는 목표한 대로 승승장구했습니다. 24세엔 최연소 궁정 화가가 돼 펠리페 4세의 초상화를 그렸습니다. 왕은 벨라스케스를 매우 총애해서 시간이 날 때마다 그가 그림 그리는 걸 지켜봤죠. 벨라스케스는 4년 후엔 왕의 의전관으로 임명됐고, 왕뿐 아니라 왕실 사람들과 귀족들의 초상화를 다양하게 그리게 됐습니다. 그런 벨라스케스가 궁정 화가라는 타이틀을 뛰어넘어, 최고의 천재 화가란 수식어를 얻게 된 비결은 뭘까요. 그는 궁정 화가로서의 의무에 충실하면서도,

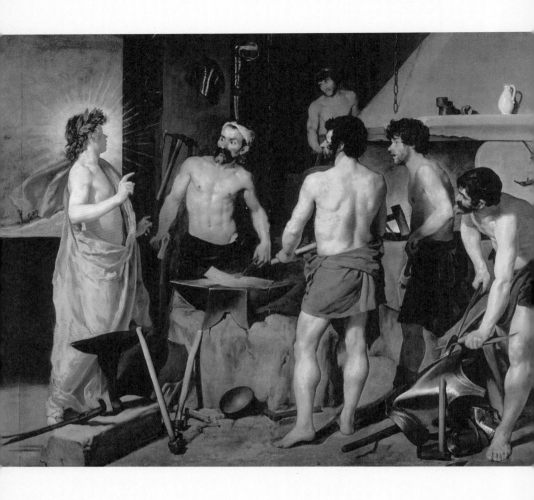

벨라스케스, 불카누스의 대장간, 1630, 프라도 미술관

자신만의 화풍을 구축했습니다. 그들의 초상화를 그릴 때 무조건 미화하기보다 최대한 그 사람의 성격과 개성까지 담아냈습니다.

〈인노첸시오 10세〉 그림을 보면 교황이 뾰로통하고 단호한 표정을 짓고 있습니다. 벨라스케스는 이를 온화하게 바꾸지 않고, 실제 표정을 고스란히 담아냈습니다. 교황이 작품을 보고 "지나치게 사실적"이라고 말했을 정도입니다. 훗날 화가 프랜시스 베이컨은 이 작품을 최고의 초상화로 꼽기도 했습니다. 이를 모티브 삼아 〈날카롭게 소리 지르는 교황〉 연작도 선보였습니다. 이런 사실적 기법은 〈불카누스의 대장간〉에도 잘 나타나 있습니다. 이 작품은 신화 속 인물과 사건을 담고 있습니다. 그런데 그는 신화를 소재로 삼으면서도, 카메라로 현장을 찍듯 순간을 포착해냈습니다.

작품에서 후광이 번쩍번쩍 나는 인물은 태양의 신 아폴로입니다. 대장장이 신 불카누스(그리스 신화에선 헤파이스토스)는 아폴로의 오른쪽에 서서 서로 마주보고 있습니다. 불카누스의 아내는 미의 여신 비너스(그리스 신화에선 아프로디테)인데, 아폴로가 어느 날 비너스가 바람을 피운 것을 알게 돼 이를 불카누스에게 알리러 온 겁니다. 상황을 긴박하게 설명하는 아폴로의 손, 놀란 듯 휘둥그레진 불카누스의 눈, 하던 일을 멈추고 이야기에 몰두하는 조수들의 모습이 정말 생동감 있게 느껴집니다. 마치 그 찰나를 찍어 사진으로 남긴 것처럼 말이죠.

"평범한 것들의 1등 화가"

벨라스케스는 상류층의 초상화, 신화 속 이야기만 그린 것이 아닙니다. 그는 '보데곤(bodegon)'이란 양식을 확산시켰습니다. 보데곤은 과일, 음식, 그릇 등 정물을 소재로 삼으며 서민들의 일상을 자연스럽게 담아낸 그림을 이릅니다. 벨라스케스의 〈계란을 부치는 노파〉 〈마르타와 마리아의 집에 있는 그리스도〉 등이 대표적이죠. 그는 여기서 정물을 섬세하게 표현할 뿐 아니라, 서민들의 삶을 담담하게 그렸습니다. 비록 여유롭진 않더라도, 품위를 잃지 않고 존엄성을 지키며 살아가는 모습을 표현하려 한 것입니다.

벨라스케스는 전쟁화를 그릴 때도 인위적으로 과장하지 않았습니다. 당시 대부분의 전쟁화는 승리자를 영웅시하고, 그 영광을 널리 알리는 데 목적이 있었죠. 하지만 그가 그린 〈브레다의 항복〉의 분위기는 사뭇 다릅니다. 이 작품은 스페인과 네덜란드의 전쟁을 담고 있습니다. 오른쪽엔 이긴 스페인 군이, 왼쪽엔 진 네덜란드 군이 그려져 있죠. 그런데 이들 중 환호하거나 기뻐하는 사람은 보이지 않습니다. 승자든 패자든 모두 지친 표정을 하고 있습니다. 이를 통해 전쟁은 결코 그 누구에게도 즐거운 일이 아님을 보여주고 있습니다. 그리고 그림 중간엔 두 장군이 서 있습니다. 패배한 네덜란드 장군이 스페인 장

군에게 브레다 성의 열쇠를 넘겨주자, 스페인 장군이 그의 어깨에 손을 얹고 다독이고 있습니다. 승패를 떠나 인간으로서 서로를 위로하는 따뜻함을 그림에 담아낸 겁니다.

"나는 높은 수준의 미술에서 2등이 되기보단 평범한 것들의 1등 화가가 되겠다."

궁정 화가가 한 말이라고 쉽게 생각되지 않지만 벨라스케스의 삶과 그의 작품 세계를 살펴보고 나니 고개가 끄덕여집니다.

궁정 화가의 틀에 갇혀 있지 않고 작품 하나하나에 자신만의 개성과 가치를 담았던, 나아가 세상 곳곳을 따뜻한 시선으로 바라봤던 벨라스케스. 그렇기에 그는 화가들이 꼽은 최고의 화가가 될 수 있었던 게 아닐까요.

사과 하나로 현대미술의 아버지가 되다

○
폴 세잔

———————

"기분 나빠하진 말게. 자네는 우유부단하네. 그런 점 때문에 성공하지 못할 거야."

기분 나빠하지 말라고 하지만, 정말 기분 나쁜 얘기입니다. 심지어 이 말을 30년 단짝 친구에게 듣게 된다면 어떤 심정일까요. 화가 폴 세잔(1839~1906)은 소설가 에밀 졸라에게 이런 혹평을 들었습니다. 세잔과 졸라는 서로 힘들 때마다 의지했던 오랜 단짝이었습니다. 졸라의 얘기가 세잔을 채찍질하기 위한 취지였다고 좋게 해석하더라도, 너무 냉정한 평가가 아닌가 싶습니다.

이뿐만 아니라 졸라는 1886년 소설 《작품》에 세잔을 닮은 한 인물

을 넣었는데요. 능력은 있으나 끝내 인정받지 못하고, 스스로 목숨을 끊는 화가 클로드라는 캐릭터죠. 세잔은 이를 졸라가 바라본 자신의 모습이라고 생각하고 큰 충격을 받았습니다. 그리고 졸라와의 30년 우정에 마침표를 찍었습니다.

졸라는 오랜 시간 세잔을 지켜봤던 만큼 나름 그를 잘 알았을 것 같은데요. 하지만 졸라의 예언은 보기 좋게 빗나갔습니다. 세잔은 '근대 회화의 아버지'로 미술사에 길이 남았습니다. 피카소도 "우리 모두의 아버지"라고 칭송했죠.

친구에게조차 비관적인 예언을 들었던 세잔은 어떻게 성공할 수 있었을까요? 그의 이 한 마디면 모든 게 설명이 됩니다.

"나는 사과 하나로 파리를 놀라게 할 것이다."

사과를 그리는 건 꽤 단순해 보입니다. 그것만으로 파리를 놀라게 하겠다니, 정말 가능한 일일까요? 놀랍게도 실제 세잔은 사과로 파리, 나아가 미술계 전체를 뒤흔들었습니다.

엇갈린 예언 앞에 서다

세잔은 프랑스 엑상프로방스에서 부유한 은행가의 아들로 태어났습니다. 어릴 때부터 화가가 되고 싶었지만, 아버지의 뜻에 따라 법대에

가야 했죠. 그러다 그는 아버지의 눈을 피해 무료로 강의를 해주는 시립 미술학교에 다니기 시작했습니다. 이후엔 굳게 결심하고, 가족들에게 화가가 되겠다고 선언했습니다. 아버지는 반대했지만 아들의 고집을 꺾을 수 없었습니다. 세잔은 미술을 배우기 위해 파리로 향했습니다. 중학교 때 친구가 된 졸라도 당시엔 그의 꿈을 응원했습니다.

하지만 세잔은 당찬 포부에도 5개월 만에 고향으로 돌아왔습니다. 무료로 미술 수업을 들은 게 전부였던 그에게 파리에 모여든 천재 화가들의 벽은 너무 높았습니다. 민감하고 소심한 성격의 세잔은 자신에게 재능이 없다고 생각하고 크게 좌절했습니다. 그러나 가슴에 오랜 시간 품었던 꿈은 쉽게 사라지지 않는 법입니다. 그는 아버지의 은행에 들어가 일을 배우던 중 꿈을 포기할 수 없음을 깨달았습니다. 세잔은 다시 파리로 향했습니다. 이번엔 홀로 미술관과 박물관 등을 돌아다니며 거장들의 작품을 모사하는 데 열중했습니다. 하지만 여전히 부족했습니다. 그들을 어설프게 따라 하는 데 그쳤죠. 그러던 중 세잔은 훌륭한 스승을 만나게 됐습니다. 많은 화가들의 존경을 받던 인상주의 화가 카미유 피사로입니다. 피사로는 세잔의 시선이 자연으로 향하도록 안내했습니다.

"자연을 성실하게 관찰하고 느낌을 그려라. 대담해지고 전체를 봐라."

세잔은 그와 함께 다니며 빛의 변화에 따라 자연을 화폭에 담는 법을 배우게 됐습니다. 인간적으로도 두 사람은 좋은 관계를 유지했습니다. 세잔은 초상화를 그릴 때면 모델에게 150번 넘게 자세를 교정하도록 했을 정도로 까다로운 성격이었다고 합니다. 하지만 피사로는 그런 세잔을 품고 다독였습니다. 피사로는 졸라와 다른 예언을 하기도 했습니다.

"세잔은 항상 나의 기대를 뛰어넘는다. 훗날 위대한 예술가가 될 것이다."

그렇게 원석을 알아본 스승의 가르침 덕분에 세잔은 화가의 길을 계속 걸을 수 있었습니다.

🎨 시간, 시점을 관통하는 사과

그런데 피사로의 예언이 실현되는 데는 정말 오랜 시간이 걸렸습니다. 56세에 이르러서야 첫 개인전을 열게 됐고 인정도 받았습니다. 이전까진 졸라의 말이 현실이 된 것처럼 온갖 조롱에 시달릴 뿐이었습니다. "데생도 제대로 못한다"라는 평가를 받기도 했으며 그림을 사려는 사람도 찾아보기 힘들었습니다. 아버지에게도 인정받지 못한 채 외면당했습니다.

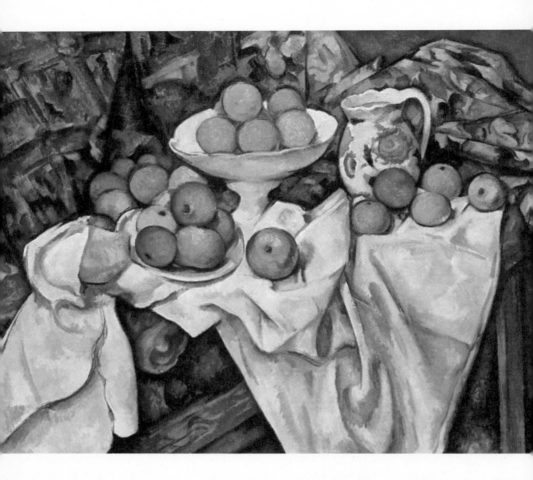

세잔, 사과와 오렌지, 1899, 오르세 미술관

어려움을 겪던 세잔은 38세에 파리를 떠나 다시 고향으로 돌아갔습니다. 파리에서 벗어나면서 인상주의와도 멀어졌습니다. 그리고 고향에서 은둔 생활을 하며 온전히 자신만의 화풍을 찾기 시작했습니다. 인상주의와는 다른 성향의 '후기 인상주의'의 길을 가게 된 것이죠. 인상주의는 순간을 포착합니다. 시시각각 변하는 빛에 따라 달라지는 찰나의 모습과 색을 빠르게 담아내는 것이죠. 세잔이 선택한 방법은 다릅니다. 인상주의처럼 매 순간 변화하는 사물을 바라보는 건 비슷합니다. 하지만 찰나의 순간이 아니라, 사물의 본질 자체를 담는 데 집중했습니다. 이를 위해 시간의 흐름과 시점의 변화에 따라 조금씩 다르게 보이는 사물의 모습을 관찰하면서, 그 모습을 모두 한 화폭에 그렸습니다.

세잔의 대표작 〈사과와 오렌지〉는 무려 6년에 걸쳐 완성한 그림입니다. 이 기나긴 시간 동안 그는 시점, 각도를 달리해 사과와 오렌지를 관찰했습니다. 그리고 어떤 사과는 위에서, 어떤 사과는 아래에서 바라보며 그렸습니다. 좌우로도 방향을 달리해서 담았습니다.

그림을 자세히 보면 사과의 색깔도 조금씩 다른 걸 알 수 있습니다. 맛있게 잘 익은 빨간 사과부터 어느 순간 푸석해진 사과, 오래 지나 썩기 시작한 사과까지 시간의 흐름에 따른 사과의 색 변화를 표현한 겁니다. 〈사과와 오렌지〉란 하나의 작품에 사과의 모든 것, 이를 관통

하는 본질을 담아냈다니 놀랍습니다.

🎨 견고하고 영원한 본질을 담다

세잔은 사과만이 아니라 고향의 아름다운 산에도 매료됐습니다. 그래서 80여 점에 달하는 〈생트 빅투아르 산〉 그림을 그렸습니다. 사과를 그린 것과 동일한 방식입니다. 시간과 빛의 변화에 따라 산의 색이 달리 보이는 것을 담아내는 것은 물론 다양한 색채로 원근감까지 살렸습니다. 그렇게 세잔은 순간과 영원을 동시에 화폭에 담아냈습니다. "견고하고 영원한 인상주의를 만들고 싶다"라고 했던 그의 말이 무슨 뜻인지 잘 알 것 같습니다. 세잔뿐 아니라 고흐, 고갱 등도 후기 인상주의에 속하는데, 이들은 훗날 야수파, 입체파의 탄생에 큰 영향을 미쳤습니다. 덕분에 세잔은 '근대 회화의 아버지'란 타이틀을 얻게 됐죠.

은둔자이자 외골수 화가가 마침내 이뤄낸 승리. 세잔은 30년 절친으로부터도 혹평을 들었을 만큼 분명 더디고 느렸습니다. 그 고집이 스스로를 해치기도 했죠. 그가 67세에 세상을 떠난 것도 그림을 그리다 일어난 일 때문이었습니다. 야외에서 작업을 하다 비바람을 맞고 폐렴에 걸린 겁니다. 하지만 이런 극한의 몰입이 있었기에, 사물의 본질을 꿰뚫어 보는 높은 경지에 이르게 된 것이 아닐까요.

세잔, 생트 빅투아르 산, 1904, 필라델피아 미술관

경계는 없어, 쉬으면 돼

융합과 재창조의 달인

스토리는 노래가 되고,
동·서양의 경계는 허물어지고

○
자코모 푸치니

〈네순 도르마〉

"물러가라 밤이여. 사라져라, 별들이여. 사라져라, 별들이여. 새벽이 밝아오면 나 이기리라. 이기리라. 이기리라!"

이 노래를 들을 때마다 가슴이 뜨거워지고 웅장해지는 기분이 듭니다. 세계에서 가장 유명한 오페라 아리아로 꼽히는 〈네순 도르마(Nessun dorma)〉입니다. 이 곡은 '공주는 잠 못 이루고'라는 제목으로도 알려져 있는데, 정확히는 '아무도 잠들지 말라'는 뜻을 담고 있습니다. 이탈리아 음악가 자코모 푸치니(1858~1924)의 오페라 〈투란도트〉에 나오는 노래죠.

〈투란도트〉는 아름답지만 차가운 공주 투란도트, 그와 결혼하고자

하는 칼라프 왕자의 이야기를 담고 있습니다. 투란도트는 구혼자들에게 수수께끼를 내고, 이들이 맞히지 못하면 잔인하게 처형합니다. 많은 구혼자들이 실패하지만 칼라프는 연이어 정답을 맞히며 투란도트를 당황하게 합니다. 하지만 투란도트는 승복하지 않습니다. 그러자 칼라프는 역으로 투란도트에게 수수께끼를 냅니다. 자신의 정체를 알아내라는 문제를 내며, 틀리면 결혼을 하자고 합니다.

재밌는 수수께끼, 결혼을 둘러싼 갈등 등 대중들의 호기심을 자극하는 소재와 구성이 돋보이죠. 칼라프가 이때 자신의 승리를 확신하며 부르는 아리아가 〈네순 도르마〉입니다. 탄탄한 스토리에 더해진 이 아리아는 아름다우면서도 극적 긴장감을 극대화하는 역할을 합니다.

푸치니는 〈투란도트〉뿐 아니라 〈라 보엠〉〈나비부인〉〈토스카〉 등 뛰어난 오페라 명작을 남겼습니다. 주세페 베르디에 이어 이탈리아 오페라의 화려한 영광을 이뤄낸 인물이죠. 통속적인 소재도 세련된 문법으로 풀어낸 덕분에 그의 작품들은 오랜 시간이 흐른 지금도 재밌게 볼 수 있습니다.

🎻 가난한 소년의 가슴에 꿈이 피어나다

푸치니는 5대에 걸쳐 산 마르티노 대성당의 음악 감독을 지낸 음악

가문에서 태어났습니다. 외가에도 음악인의 피가 흐르고 있었죠. 덕분에 풍요롭게 마음껏 음악을 공부할 환경이 조성돼 있었습니다.

하지만 그가 6살이 되자 아버지가 갑자기 세상을 떠나며 상황이 급변했습니다. 8남매의 장남이었던 푸치니의 어깨는 무거워졌죠. 다행히 그의 어머니는 푸치니에게 부담을 주기보다 지원을 아끼지 않았습니다. 어려운 형편에도 오르간 연주를 가르쳤습니다. 그러나 그는 오르간에 별다른 흥미를 느끼지 못했는데요. 18세에 푸치니의 인생에 중요한 전환점이 된 사건이 발생합니다. 베르디의 오페라 〈아이다〉를 보게 된 것입니다. 표값을 지불하는 것조차 부담스러웠지만, 그는 베르디의 작품에 많은 관심을 갖고 공연을 보러 갔습니다. 그리고 공연이 끝난 후엔 돈이 없어 긴 시간을 걸어 집으로 돌아와야 했습니다. 하지만 그의 가슴엔 오페라 작곡가가 되겠다는 새로운 꿈과 희망이 가득 차올랐습니다.

오페라 작곡가의 길이 순탄치만은 않았습니다. 〈빌리〉라는 작품으로 오페라 공모전에 나갔지만 떨어졌죠. 그래도 이 작품의 진가를 알아본 작가에 의해 공연이 올라가게 됐는데요. 호평을 받으며 이름을 조금씩 알리게 됐지만, 그의 든든한 버팀목이었던 어머니가 돌연 세상을 떠났습니다. 8남매를 홀로 키워야하는 어려운 상황에서도 푸치니를 믿고 꿈을 키울 수 있도록 해준 어머니의 죽음은 그에게 큰 충격

을 주었습니다.

감성 소재에 동양 문화 결합까지

어머니와 이별 이후 만든 푸치니의 두 번째 오페라 〈에드가〉는 1889년 무대에 올랐지만 흥행에 실패했습니다. 하지만 그는 멈추지 않고 다시 차근히 작품을 준비했습니다. 4년 후 발표한 〈마농 레스코〉는 이전 작품들과 달리 큰 성공을 거뒀습니다. 이후 〈라 보엠〉〈토스카〉〈나비부인〉 등도 많은 인기를 얻었죠. 이를 통해 푸치니는 이탈리아를 대표하는 오페라 작곡가로 자리매김합니다.

이전과 다른 성공 비결은 '대본'에서 찾을 수 있습니다. 그는 대본 작업에 엄청난 시간을 투자했습니다. 〈마농 레스코〉엔 푸치니를 포함해 8명이 대본 작업을 했는데, 그는 수정을 거듭하며 대본에 심혈을 기울였습니다. 가난한 젊은 예술가들의 삶과 사랑을 다룬 〈라 보엠〉의 대본엔 힘들었던 경험을 최대한 녹여 만들었죠. 이 작품은 많은 청춘들의 공감을 불러일으켰으며, 뮤지컬 〈렌트〉로 각색되기도 했습니다. 오늘날 국내에서도 그의 오페라는 자주 무대에 올라가고 있습니다.

〈투란도트〉는 뮤지컬로도 만들어졌으며, 뮤지컬 영화 〈투란도트-

어둠의 왕국 더 무비〉가 제작되기도 했습니다. 푸치니는 대중과의 거리를 좁히기 위한 다양한 방법도 고안했습니다. 누구나 공감할 수 있는 사랑을 주요 소재로 끌어왔고, 감정을 보다 섬세하게 표현하기 위해 여성 주인공의 비중을 높였습니다. 동서양의 문화를 결합하는 색다른 시도로 호평을 받기도 했습니다. 〈투란도트〉는 중국, 〈나비부인〉은 일본을 배경으로 하는데, 동서양의 문화가 한데 어우러져 신비로운 분위기를 물씬 풍깁니다.

'멜랑꼴리' 성격이 만들어낸 천상의 아리아

오페라의 성패는 아리아에 달려 있다고도 합니다. 처음 아리아가 울려 퍼지는 순간부터 관객들의 마음을 사로잡고, 기억에 길이 남을 선율을 만들어내는 것이 중요하죠. 푸치니의 오페라엔 이런 명곡들로 가득합니다. 〈토스카〉에 나오는 〈별은 빛나건만〉 〈노래에 살고 사랑에 살고〉, 〈나비부인〉의 〈어떤 개인 날〉, 〈라 보엠〉의 〈그대의 찬손〉 등이 많은 사랑을 받고 있습니다. 루치아노 파바로티, 안드레아 보첼리, 폴 포츠 등 오늘날의 유명 성악가들도 푸치니의 아리아를 사랑하고 즐겨 부릅니다.

이 곡들엔 서정적이면서도 애절한 감정들이 담겨 있습니다. 아마도

그의 성격 덕분이 아닐까 싶습니다. 푸치니는 밝고 경쾌했지만, 약간의 우울함도 함께 갖고 있었다고 합니다. "나는 멜랑콜리의 거대한 짐을 지고 태어났다"라고 스스로 말하기도 했죠.

　그리고 전성기를 누리던 그에게 또 한번 위기가 찾아왔습니다. 명작들을 잇달아 만들어왔지만, 어느 순간 매너리즘에 빠진 것 같다는 지적이 나왔죠. 하녀와의 염문설로 큰 타격을 입기도 했습니다. 그러나 푸치니는 위기가 찾아오면 더욱 강인해지는 사람이었던 것 같습니다. 그의 모든 노하우와 기법을 총집결해 대작 〈투란도트〉를 탄생시켰습니다. 교통사고 후유증과 인후암으로 인해 극심한 고통을 받고 있었지만 열심히 작업에 매달렸습니다. "지금까지의 내 오페라들은 다 버려도 좋다"라고 얘기할 정도로 자신감도 보였습니다.

　안타깝게도 그는 작품을 다 만들지 못하고 숨을 거뒀고, 푸치니의 제자 등이 그의 사후 함께 완성해 세상에 널리 알렸습니다. 스토리와 노래, 반복되는 위기에도 이 높은 두 산을 정복하기 위해 부단히 노력했던 푸치니. 마침내 정상에 올랐던 그의 환희의 외침이 〈네순 도르마〉에 담겨 지금까지 전해지고 있는 것이 아닐까요. 그 가사를 되뇌어봅니다.

　"새벽이 밝아오면 나 이기리라. 이기리라. 이기리라!"

여주가 사랑한 포스터, 예술이 되다

알폰스 무하

유연한 곡선, 아름다운 실루엣, 섬세한 꽃 장식. 화려하면서도 고급스러운 느낌이 물씬 풍깁니다. 그림을 보는 순간 단숨에 시선을 빼앗기죠. 체코 출신의 화가 알폰스 무하(1860~1939)의 작품입니다. 이 매혹적인 아름다움은 곧 하나의 스타일이 돼 전 세계 사람들의 머릿속에 깊이 각인됐습니다. 작가가 누군지 모르더라도 이 스타일만큼은 많은 사람들이 잘 알고 있죠. 그런데 이 작품명은 〈F. 샹프누아 인쇄소 포스터〉입니다. 그의 그림 대부분이 포스터, 달력 등에 들어갔던 겁니다. 포스터와 달력이 사람들에게 이토록 강렬한 인상을 남길 수 있다니 놀랍습니다.

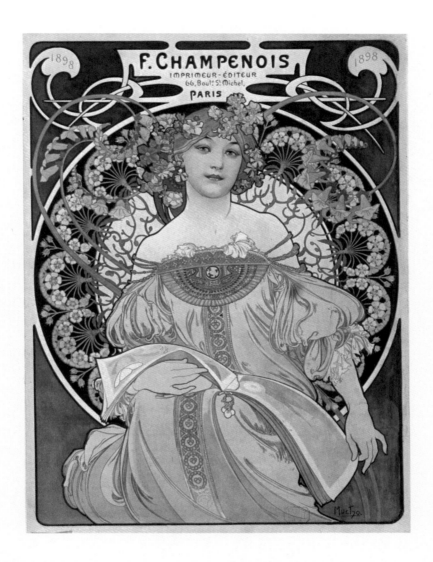

무하, F. 샹프누아 인쇄소 포스터, 1898

무하는 상업 예술과 순수 예술의 경계를 허문 대표 인물로 꼽힙니다. 그는 이렇게 말했죠.

"나는 닫혀 있는 응접실이 아닌, 사람들을 위한 예술 활동을 했던 것을 기쁘게 생각한다."

🎨 포스터 하나로 파리를 휩쓸다

무하는 체코 모라비아의 이반지체라는 마을에서 태어났습니다. 이 지역은 중세 시대의 모습을 고스란히 간직하고 있었던 곳으로 주로 수공업이 발달했습니다. 그가 가족들과 함께 살던 곳도 오래된 석조 건물이었죠. 이런 고풍스러운 분위기가 훗날 무하의 작품에 녹아들게 된 것이 아닐까 싶습니다.

무하는 어릴 때부터 그림 그리기를 좋아했습니다. 그는 법원 안내원이었던 아버지의 소개로 법원 서기로 일하면서도, 이웃들의 초상화를 그려주는 등 틈틈이 작업을 했습니다. 20대가 되어선 오스트리아 빈에 가 무대 디자이너로도 일했습니다.

그의 본격적인 활동은 파리로 떠나며 이뤄졌습니다. 운 좋게 큐헨벨라시 백작 가문의 후원을 받아 파리 유학까지 갈 수 있게 됐죠. 무하가 파리에 도착했을 당시엔 문화·예술이 찬란하게 꽃피는 '벨 에

포크(belle epoque · 아름다운 시대)'가 펼쳐지고 있었습니다. 인상파 화가들을 비롯해 다양한 개성을 가진 예술가들이 창의적인 작품을 만들고 밤새 예술과 인생에 대해 토론하던 시기였죠.

무하는 이런 분위기에서 영감을 얻으며 작품 활동을 할 수 있었습니다. 하지만 그는 긴 무명 생활을 겪어야만 했습니다. 30대가 돼서도 별로 인정받지 못하고 책과 잡지, 포스터 삽화 작업을 하며 생계를 이어가야 했습니다. 그러나 준비된 자에겐 반드시 기회가 오기 마련이죠. 무하의 인생은 한 편의 영화처럼 그 기회로 인해 완전히 바뀌게 됩니다.

1894년 무하는 인쇄소에서 일하고 있었습니다. 백작 가문의 지원도 모두 끊어져 힘든 상황이었기 때문이죠. 그해 크리스마스 이브, 다른 직원들은 전부 휴가를 간 사이 무하는 홀로 인쇄소에 나와 근무를 하고 있었습니다. 그런데 파리 르네상스 극장의 매니저가 급히 인쇄소를 찾아왔습니다. 새해 첫날 공연될 연극 〈지스몬다〉의 포스터를 그릴 삽화가를 찾고 있었던 것입니다. 파리에서 엄청난 인기를 끌고 있던 여배우 사라 베르나르가 이 공연의 주연을 맡았는데, 베르나르는 그전에 만들어진 포스터들을 마음에 들어 하지 않았습니다. 그래서 극장 매니저가 급히 삽화가를 찾아 나섰지만 휴일이라 구하지 못하고 무작정 인쇄소까지 찾아온 것이었습니다.

혼자 인쇄소에 있던 무하는 덜컥 이 포스터 작업을 맡게 됐습니다. 그는 당시 파리에 판을 치던 선정적인 포스터와는 전혀 다른 느낌의 작품을 만들어냈습니다. 2m에 달하는 길이의 포스터에 신비롭고 우아한 여성의 모습을 담아냈죠. 극장 매니저는 낯선 그림에 당황해하며 부정적인 반응을 보였습니다. 그런데 베르나르는 달랐습니다. 무하의 그림에 크게 만족했습니다. 그리고 공연을 앞두고 파리는 무하의 포스터로 도배되기 시작했습니다. 파리 시민들도 무하의 포스터에 완전히 매료됐습니다. 몰래 포스터를 뜯어가는 사람들이 넘쳐날 정도로 뜨거운 열풍이 일었죠.

 '새로움'을 외치는 아르누보 운동

그가 남긴 가장 큰 성과는 순수 예술에 비해 폄하됐던 상업 예술을 새로운 경지로 끌어올렸다는 점입니다. 상업 예술도 얼마든지 사람들에게 깊은 인상을 남기고 큰 감동을 선사할 수 있다는 걸 보여줬죠.

이후에도 베르나르는 자신의 공연과 관련된 많은 작업들을 무하에게 맡겼습니다. 포스터는 물론이고 무대 디자인, 의상, 장신구 등까지도 무하가 만들었죠. 두 사람은 오랫동안 좋은 파트너 관계를 맺고 함께 성장했습니다. 오랜 시간 재능을 갈고닦아온 아티스트, 그리고 탁

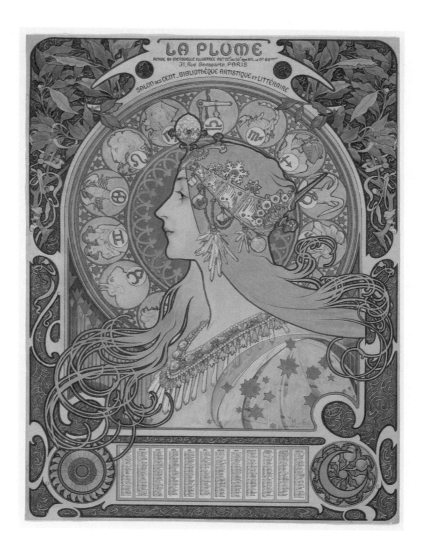

무하, 황도 12궁, 1896

월한 안목으로 그의 재능을 알아보고 믿어주는 후원자의 만남. 정말 이상적인 조합인 듯합니다.

이를 기점으로 무하는 큰 부와 명예를 얻게 됐습니다. 12개의 별자리와 여인을 함께 그려 넣은 〈황도 12궁〉은 실내용 달력에 그려진 그림인데요. 이 그림으로 인해 달력 주문이 폭주하는 사태까지 벌어졌습니다. 4명의 여성을 통해 계절을 의인화하고 그 변화를 담아낸 〈사계〉도 오늘날까지 명작으로 평가받고 있습니다.

무하는 1890~1910년 유럽 각지에서 일어난 '아르누보' 운동의 중심에 섰습니다. 아르누보는 '새로운 예술'을 뜻하는데, 정형화된 전통 예술에서 벗어나 차별화된 양식을 만들어내려는 것을 의미합니다. 이로 인해 탄생한 아르누보 양식은 섬세한 곡선, 우아한 여성, 아름다운 꽃과 자연 등이 주를 이룹니다. 무하의 작품들이 곧 아르누보 양식을 대표하는 셈이죠.

1905년 미국으로 건너간 무하는 그곳에서도 엄청난 환대를 받았습니다. 미국에서 강의도 하고 다양한 전시회도 열었죠.

🎨 예술엔 어떠한 경계도 없다

그런데 1910년 그는 이를 뒤로하고 돌연 체코로 돌아왔습니다. 이때

부터 무하의 작품 성격도 완전히 달라집니다. 체코와 슬라브 민족의 역사를 담은 연작 〈슬라브 서사시〉를 그리기 시작한 것입니다. 이 여정은 길고 지난했습니다. 1912년부터 14년간 총 20점의 작품을 그렸죠. 고향에 다시 돌아온 것, 이전과 전혀 다른 성격의 작품을 그린 것은 무하가 평소 가지고 있던 민족과 국가에 대한 정신과 연결됩니다. 그는 예술가라면 민족과 조국을 위한 작품들을 그려야 한다고 생각했습니다. 그리고 강력한 의지를 갖고 이를 실현하기 시작했죠.

〈슬라브 서사시〉 연작을 이어가는 동안 제1차 세계대전이 발발했는데, 이로 인해 무하의 조국은 오스트리아-헝가리 제국의 지배에서 벗어나 체코슬로바키아로 재탄생했습니다. 무하는 이를 축하하는 다양한 우표, 국가 휘장 등을 무상으로 디자인하기도 했습니다. 무하의 이런 행보에 대해서도 사람들은 많은 관심을 가졌습니다. 〈슬라브 서사시〉 연작이 완성되기 전, 먼저 11점의 작품만으로 열렸던 전시회엔 60만 명에 달하는 관람객이 몰려들었습니다.

하지만 안타깝게도 무하는 비극적인 말년을 맞이하게 됩니다. 1939년 독일 나치가 프라하를 침공했는데, 무하는 이들에 의해 체포돼 수차례 심문을 받았습니다. 이후 감옥에서 풀려나 집으로 돌아왔지만 건강이 급속히 악화됐습니다. 그렇게 그는 79세의 나이에 폐렴으로 생을 마감했습니다.

사람들에게 매혹적인 아름다움과 감동을 선사하고, 나아가 민족과 나라를 사랑하는 마음까지 화폭에 담아낸 무하. 예술엔 어떠한 경계도 존재하지 않는다는 것을 그의 삶과 작품들을 통해 새삼 깨달을 수 있습니다.

천재들의 기법을 결합해
또 다른 천재가 되다

○

라파엘로 산치오

———

"라파엘로의 작품은 아주 쉽게 만들어진 것처럼 보인다."

프랑스 출신의 화가 장 오귀스트 도미니크 앵그르가 한 말입니다. 앵그르는 자신이 숭배하던 이탈리아 화가 라파엘로 산치오(1483~1520)의 작품들에 대해 이렇게 평가했는데, 다른 사람들의 생각도 비슷했던 것 같습니다.

라파엘로는 대표적인 '스프레차투라(sprezzatura)' 화가로 꼽힙니다. 스프레차투라는 아무리 어려운 일도 무척 쉬운 일처럼 해내는 것을 의미합니다. 무심한 듯 여유롭게 작업을 하는 것 같은데, 너무나 능수능란하게 완벽한 결과물을 만들어내는 겁니다. 라파엘로의 대표작 〈아테

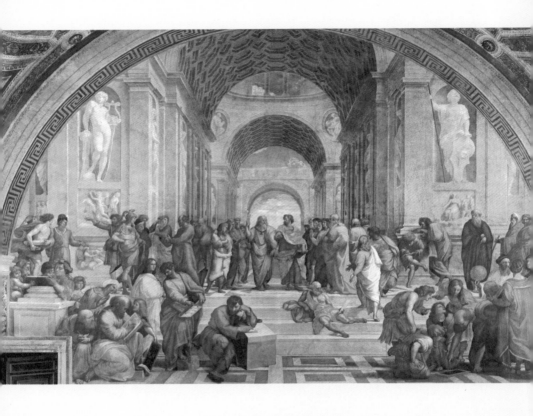

라파엘로, 아테네 학당, 1509~1510, 바티칸 서명의 방

네 학당〉만 봐도 알 수 있습니다. 너비 8m에 달하는 그림에 54명의 인물의 개성을 담아 정교하게 표현했죠. 라파엘로는 이 작품을 포함해 수정하기 어려운 '프레스코화' 다수를 능숙하게 그려낸 것으로도 유명합니다.

그렇게 그는 레오나르도 다빈치, 미켈란젤로 부오나르티와 함께 이탈리아 르네상스 시대를 대표하는 3대 거장이 됐습니다. 셋 중 나이는 가장 어렸지만, 대중들로부터 가장 많은 사랑을 받았죠. 모든 것이 완벽해 보이는 유능한 스프레차투라 라파엘로의 삶은 어떠했을까요.

거장들의 기법을 융합하다

라파엘로는 안타깝게도 세 거장 중 가장 짧은 생을 살았습니다. 레오나르도가 67세, 미켈란젤로가 89세까지 살다 간 것에 비해 한참 이른 나이인 37세에 세상을 떠났죠. 그런데도 훗날 많은 유럽 화가들이 그의 양식을 따라 할 정도로 큰 영향을 미쳤습니다. 심지어 이 현상이 지나치게 심화되고 정형화되어 간 탓에, '라파엘로 이전으로 돌아가자'라는 운동을 하는 '라파엘전파(Pre-Raphaelite Brotherhood)'란 그룹이 생겨나기도 했죠.

이탈리아 우르비노에서 태어난 라파엘로는 궁정 화가였던 아버지

의 영향으로 어렸을 때부터 그림을 배웠습니다. 11살에 아버지를 잃고 12살엔 어머니마저 세상을 떠났지만, 다행히 삼촌의 후견과 외할아버지의 유산으로 유복한 생활을 하며 그림을 꾸준히 그릴 수 있었습니다. 22살이 된 라파엘로는 피렌체로 떠나 본격적으로 작품 활동을 시작했습니다. 라파엘로에겐 거장들의 다양한 기법을 '융합'하는 탁월한 재능이 있었습니다. 그는 우선 옅은 안개가 덮인 듯 윤곽선을 흐릿하게 그려 은은하고 신비로운 분위기를 만드는 다빈치의 '스푸마토' 기법, 미켈란젤로의 생동감 넘치는 인물 묘사법을 열심히 익혔습니다. 그리고 이를 기반으로 자신만의 독창적인 기법들을 만들었습니다.

라파엘로는 25살이 되던 해 교황 율리오 2세의 부름을 받고 로마로 가게 됩니다. 율리오 2세는 미켈란젤로와 시스티나 성당 천장화 작업으로 갈등을 겪었던 인물입니다. 그런데 라파엘로의 성격은 미켈란젤로와는 정반대였습니다. 미켈란젤로는 자기 고집이 강하고 외골수적인 기질이 강했지만, 라파엘로는 융통성 있고 사교적이었죠. 그래서 교황은 라파엘로를 매우 마음에 들어 했고, 바티칸 궁의 벽화를 그리게 했습니다. 총 4개의 방에 프레스코화를 그리는 작업이었는데, 콘스탄티누스의 방, 헬리오도로스의 방, 보르고의 화재의 방, 서명의 방이었습니다. 프레스코화는 회반죽 벽이 마르기 전에 물에 녹인 안료를

이용해 그림을 그려야 합니다. 회반죽이 굳으면서 안료도 굳어 수정이 어렵기 때문에 정말 치밀하게 작업을 해야만 하죠. 그런데 라파엘로는 4개에 달하는 방을 프레스코화로 가득 채웠습니다.

🎨 르네상스 정신의 모든 것, 〈아테네 학당〉

그중 가장 유명한 작품이 서명의 방에 있는 〈아테네 학당〉입니다. 인문·과학을 중시하는 르네상스 정신을 고스란히 담은 그림이죠.

한 화폭에 수많은 현인들이 모여 있습니다. 가장 가운데 보이는 인물 중 손가락으로 하늘을 가리키는 인물이 플라톤입니다. 하늘을 가리키는 것은 영원불멸한 이데아로 대표되는 관념적인 세계를 나타냅니다. 그의 오른쪽에 서 있으며 손바닥을 아래 방향으로 둔 사람은 아리스토텔레스입니다. 자연의 진리와 과학을 강조한 인물이었음을 잘 보여줍니다. 아래로 시선을 옮겨보면 계단 한가운데 몸을 기댄 채 비스듬히 누운 무욕의 철학자 디오게네스가 보입니다. 계단 맨 아래쪽에 손으로 턱을 괴고 사색에 잠긴 인물은 만물의 근원을 '불'이라고 주장한 헤라클레이토스이죠. 이들 이외에도 보물찾기를 하는 것처럼 다양한 인물들을 발견할 수 있습니다. 유클리드, 피타고라스, 프톨레마이오스와 같은 다양한 철학·수학·천문학자 등도 있습니다.

그런데 이렇게 많은 사람들이 있어도 그림이 산만하지 않고 조화롭게 느껴집니다. 그 비결은 하나의 소실점(회화에서 물체의 연장선을 그었을 때 선과 선이 만나는 점)에 있습니다. 이 작품에선 플라톤과 아리스토텔레스의 중간에 소실점이 존재하는데요. 건물이 이어지는 방향, 바닥에 그려진 패턴의 방향 등 어떤 식으로 선을 연결해도 이 소실점으로 귀결되죠. 실제 펼쳐진 공간을 보고 있는 듯한 느낌이 드는 동시에 이 작품의 주인공이 결국 플라톤과 아리스토텔레스인 것 또한 잘 알 수 있습니다.

하지만 한 번도 본 적도 없는 위대한 역사적 인물의 모습을 그려내는 것이 쉽진 않았을 텐데요. 라파엘로는 이를 해결하기 위해 당시 그리스를 대표하는 인물들의 얼굴을 대신 그려 넣었습니다. 플라톤은 다빈치의 얼굴로, 헤라클레이토스는 미켈란젤로의 얼굴로 그리는 식이었죠. 라파엘로 자신의 얼굴도 이 작품에 그렸습니다. 마케도니아 알렉산더 대왕의 화가였던 아펠레스로, 작품의 다른 인물들과 달리 화면 밖을 바라보고 있습니다. 라파엘로는 〈아테네 학당〉 이외에도 〈성체논의〉 〈파르나소스〉 〈삼덕상〉 등 따뜻하고도 아름다운 그림들을 잇달아 선보여 호평을 받았습니다. 그의 다정다감한 성격이 그대로 반영된 것이란 해석도 많았죠.

그는 스프레차투라로 꼽히는 만큼 왠지 이 모든 걸 쉽게 해냈을 것

만 같지만 그가 남긴 〈아테네 학당〉의 밑그림들을 보면 수많은 시행착오를 거친 것을 알 수 있습니다. 약간의 실수도 하지 않기 위해 반복적으로 스케치를 하며 부단히 노력한 것이죠.

🎨 대작에 몰래 그린 연인의 얼굴

젊고 사교적이며 실력까지 탁월했던 라파엘로. 그의 사랑 이야기도 궁금해집니다. 라파엘로는 인기 만점이었지만 결혼은 하지 않은 채 세상을 떠났습니다. 그런데 실은 라파엘로에게 사랑하는 연인이 있었던 것으로 추정됩니다. 〈라 포르나리나〉라는 작품에 나오는 여인 마르게리타입니다. 제빵사의 딸이었기 때문에 작품명 자체도 '빵집 딸'이란 뜻을 담고 있습니다.

두 사람은 신분상 차이에도 깊게 사랑했던 것 같습니다. 신화 속 인물이 아닌 일반인을 모델로 전면에 내세운 점, 여인의 왼팔에 둘러진 밴드에 라파엘로의 서명이 들어간 점, 여인의 왼손 약지에 반지가 끼워진 점 등을 통해 알 수 있죠. 여기에 라파엘로는 자신만이 아는 연인의 대담한 관능미까지 화폭에 담아냈습니다. 마르게리타의 얼굴은 〈아테네 학당〉에서도 발견할 수 있습니다. 이 작품의 유일한 여인인 이집트의 수학자 히파티아입니다. 라파엘로처럼 이 여인도 화면

라파엘로, 라 포르나리나, 1518~1519, 로마 국립고대미술관

밖을 바라보고 있죠. 라파엘로가 연인의 모습을 거장들을 그린 작품에 담은 것을 보면 그만큼 마르게리타에 대한 마음이 컸음을 알 수 있습니다.

이른 나이에 갑작스레 세상을 떠난 라파엘로의 장례식은 바티칸궁에서 치러졌습니다. 율리오 2세에 이어 교황이 된 레오 10세도 평소 아끼던 라파엘로를 잃고 나서 대성통곡을 했다고 합니다.

"신께서 자신이 가장 사랑하는 천사를 지상에 잠깐 내려보냈다 데려가셨다."

이처럼 완벽에 가까운 삶을 살았던 라파엘로. 하지만 그의 인생을 자세히 들여다보고 나니 수면 아래서 끊임없이 발을 움직이며 우아한 자태를 유지하는 백조가 떠오릅니다. 그 노력 덕분에 우리는 르네상스 시대 명작들의 감동을 고스란히 느낄 수 있는 게 아닐까요.

사랑 없인 예술도 없다

최고의 로맨티시스트

설렘에 취해 두둥실 떠오르다

○

마르크 샤갈

———

몸도 마음도 한껏 두둥실 피어오르는 것 같습니다. 마르크 샤갈 (1887~1985)의 작품을 보고 있으면 이런 신비로운 느낌을 받게 됩니다. 〈생일〉〈산책〉 등 그의 그림 속 인물들 자체가 그렇습니다. 이들의 발은 땅 위에 있지 않고 하늘에 떠 있습니다. 〈생일〉에선 남성이 여성에게 입을 맞추며 몸이 붕 떠 있고, 〈산책〉에선 남성과 함께 산책을 하던 여성의 몸이 하늘에 떠 있죠.

그림 속 인물들이 중력의 법칙을 벗어나는 건 샤갈 작품의 주요 특징 중 하나입니다. 이들의 상황과 표정에서 그 이유를 금방 눈치챌 수 있습니다. 사랑하는 사람과 함께 시간을 보내며 하늘을 나는 것만 같

브람스의 밤과 고흐의 별

은 기분을 느끼는 것이죠. 그래서인지 작품을 보고 있노라면 덩달아 설레고 행복해지는 것 같습니다. 샤갈은 이렇게 말했습니다.

"우리 인생과 예술에 진정한 의미를 갖는 단 하나의 색은 사랑의 색이다. 삶이 언젠가 끝나는 것이라면, 삶을 사랑과 희망의 색으로 칠해야 한다."

우리 모두 유한한 삶을 살아가며, 이 제한된 캔버스 위에 어떤 색을 칠해야 할지 치열하게 고민하며 살아가고 있습니다. 그러나 아무리 노력해도 때론 우울함과 절망의 색으로, 때론 분노의 색으로 얼룩지기도 합니다. 그러나 샤갈은 하루하루를 사랑과 희망의 색으로 삶과 캔버스를 가득 채워나갔습니다.

🎨 기억에 상상을 더하면

샤갈의 그림만 놓고 보면 그가 풍족하고 행복한 인생을 살았을 것 같지만, 오히려 그 반대였습니다. 그는 러시아 가난한 노동자의 집안에서 태어났습니다. 유대인이었기 때문에 많은 우여곡절도 겪었습니다. 하지만 그의 가족들은 유대인들과 함께 더불어 지내며 가난과 차별을 이겨내려 노력했습니다. 샤갈의 어머니는 어려운 집안 사정에도 그림을 좋아하는 아들을 공립학교에 보내 실력을 쌓을 수 있도록

했습니다.

이후 샤갈은 한 후원자의 지원을 받아 프랑스 파리로 가게 됐습니다. 그는 이곳에서 다양한 화풍의 작품들을 접하고 배웠습니다. 그러면서도 특정 화풍을 그대로 따르지 않고 자신만의 독창적인 작품 세계를 만들어갔죠. 여기엔 유년 시절의 추억이 많은 영향을 미쳤습니다. 그는 파리를 사랑했지만, 고향에 대한 기억도 소중하게 간직했습니다. 그리고 고향에서 보고 느꼈던 것들을 떠올리며 그림을 그렸습니다.

많은 사람들이 좋아하는 샤갈의 〈나와 마을〉이란 작품은 마치 신비롭고 따뜻한 꿈속 장면을 펼쳐놓은 것 같습니다. 꿈이 아닌, 고향과 가족들에 대한 그리움과 추억을 담은 작품입니다. 그는 "내 작품은 꿈을 그린 것이 아니라 실제 추억들 뿐이다"라고 말하기도 했습니다.

그렇다고 봤던 것을 사실적으로 묘사하는 데 그치지 않았습니다. 머릿속에 떠오른 이미지들에 무한한 상상력을 더해 화폭에 자유롭게 표현했죠. 어린 시절 자주 접했던 유대인 설화, 성서도 영향을 미쳤습니다. 앞서 본 〈생일〉〈산책〉 등에서 인물들이 하늘에 떠 있는 것도 설화, 성서 등에서 비롯됐습니다. 이 같은 독특한 아이디어와 기법으로 사랑과 행복의 감정을 담아냈다니 놀라울 따름입니다.

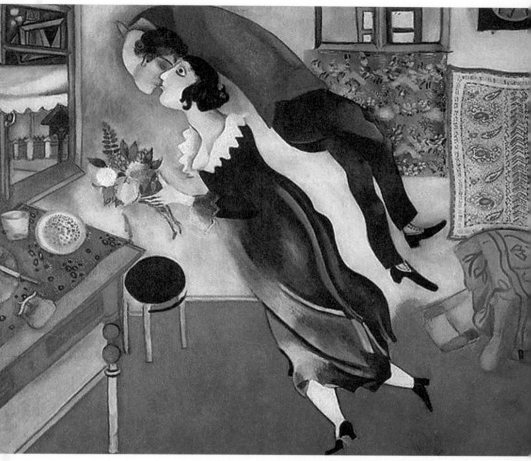

샤갈, 생일, 1915, 뉴욕 현대미술관

🎨 캔버스 가득 담긴 설렘의 순간

실제 샤갈의 마음에도 사랑이 가득했습니다. 그는 러시아에서 알고 지낸 벨라 로젠펠트와 깊은 사랑에 빠졌습니다. 샤갈의 집안과 달리 부유했던 로젠펠트 부모님은 이들을 반대했지만, 두 사람은 결혼에 이르렀습니다. 〈생일〉은 샤갈의 생일에 약혼녀 로젠펠트가 꽃다발을 들고 찾아오자 황홀함과 환희에 빠진 순간을 담은 것입니다.

"나는 그냥 창문을 열어두기만 하면 됐다. 그러면 그녀가 하늘의 푸른 공기, 사랑, 꽃과 함께 스며들어 왔다. 그녀는 내 그림을 인도하며 캔버스 위를 날아다녔다."

하지만 샤갈도 유대인들이 겪은 크나큰 역사적 비극을 피할 수 없었습니다. 그는 고향으로 돌아가 미술학교 교장이 되기도 했지만, 공산주의 교육을 위한 그림을 그리지 않는다는 이유로 배척됐습니다. 독일의 히틀러는 샤갈을 제거해야 할 예술가로 꼽기도 했습니다. 샤갈 부부는 억압을 피해 미국으로 간신히 도망갔습니다. 그런데 1944년 그토록 사랑했던 아내가 급성 간염으로 갑자기 세상을 떠났습니다. 그는 슬픔에 잠겨 한동안 작품 활동을 하지 못했습니다.

진정으로 사랑하고, 추억하라

하지만 샤갈은 사랑의 기억을 되살리고 희망을 품으며 다시 일어섰습니다. 1948년 파리로 가 다양한 작품 활동을 하고, 루브르에도 전시되는 영광을 누렸습니다. 많은 천재 화가들이 사후에야 인정을 받았지만, 샤갈은 생전에도 큰 사랑을 받은 것이죠.

그 인기는 오늘날에도 지속되고 있습니다. 2021년 국내 경매에 나왔던 〈생 폴 드 방스의 정원〉이란 작품은 42억원에 낙찰됐습니다. 국내 경매에 출품된 샤갈의 작품 중 최고가입니다. 이 그림에도 사랑이 가득합니다. 아름답게 흐드러진 꽃과 비스듬히 누워있는 여인의 모습이 담겨 있습니다.

굴곡진 운명에도 대중들에게 많은 사랑을 받는 대가로 성장한 건 샤갈 스스로 큰 사랑을 품고 있었기 때문인 것 같습니다. 샤갈이 말년에 살았던 저택 응접실엔 〈에펠탑의 신랑 신부〉라는 작품이 걸려 있었다고 합니다. 그가 히틀러의 위협을 피해 미국으로 떠나기 전에 그린 작품으로, 로젠펠트가 곁에 있던 때였죠. 누군가를 진정 사랑하고 추억할 줄 알았던 샤갈의 마음이 아름다운 그림으로 남아 오늘날까지 빛나고 있습니다.

"브람스를 좋아하세요?"
… 낭만의 대명사가 되다

○
요하네스 브람스

〈교향곡 3번〉 3악장

———————

"오늘 6시에 플레옐 홀에서 아주 좋은 연주회가 있습니다. 브람스를 좋아하세요? 어제 일은 죄송했습니다."

시몽에게서 온 편지였다. 폴은 미소를 지었다. 그녀가 웃은 것은 두 번째 구절 때문이었다. "브람스를 좋아하세요?"라는 그 구절이 그녀를 미소 짓게 했다.

－프랑수아즈 사강 《브람스를 좋아하세요…》에서

살랑이는 봄바람처럼 작은 설렘이 느껴집니다. 프랑스 출신의 작가 프랑수아즈 사강의 소설 《브람스를 좋아하세요…》(1959)에 나오는 한

장면입니다. 소설을 읽어보지 못한 이들도 제목은 한 번쯤 들어봤을 것 같습니다.

이 작품은 자유분방한 연인 로제 때문에 외로움을 느끼는 39세의 여인 폴, 그리고 14살 연상의 폴을 사랑하는 청년 시몽의 이야기를 담고 있습니다. 폴은 브람스 얘기를 꺼내며 수줍게 다가오는 시몽에게서 조금씩 위로를 받게 됩니다. 여기서 브람스는 우리가 익히 알고 있는 독일 출신의 음악가 요하네스 브람스(1833~1897)를 가리킵니다. 그렇다면 작가는 왜 시몽이 수많은 음악가들 중 굳이 브람스 이야기를 하도록 설정한 걸까요. 한 가지 더 특이한 점은 제목에도 브람스가 들어가고, 심지어 '좋아하다'라는 낭만적인 단어가 함께 한다는 것이죠. 그 이유는 무엇일까요.

 ## 독일 3B 음악가로 꼽힌 거장

이 질문은 소설에 국한되지 않습니다. 이후에도 여러 장르에서 브람스를 내세운 작품들이 나왔습니다. 잉그리드 버그만, 안소니 퍼킨스 주연의 영화 〈이수〉(1961)도 이 소설을 원작으로 합니다. 영화 OST로도 브람스의 〈교향곡 3번〉 3악장이 사용돼 많은 사랑을 받기도 했습니다. 국내에선 2020년 SBS 클래식 드라마 〈브람스를 좋아하세요?〉

가 방영돼 인기를 얻기도 했습니다. 그 이유에 대해 이미 알고 있는 이들도 꽤 많을 겁니다. 로베르트 알렉산더 슈만, 그의 부인 클라라 슈만과의 인연에 대한 이야기입니다.

본격적으로 이들의 이야기를 시작하기 전, 브람스에 대해 먼저 소개하겠습니다. 그는 바흐, 베토벤과 함께 독일의 '3B' 음악가로 꼽힙니다. 그들과 어깨를 나란히 한다는 것 자체가 브람스가 얼마나 대단하고 심오한 음악 세계를 구축했는지 잘 보여줍니다.

그는 어릴 때부터 악기를 자연스럽게 배울 수 있었는데, 함부르크 악단의 연주자였던 아버지 덕분이었죠. 브람스는 재능을 일찌감치 드러냈고, 열 살 땐 공개 연주회를 열기도 했습니다. 하지만 가정 형편이 좋지 않아 10대 후반부터 아르바이트를 하며 돈을 벌어야 했죠. 그러다 건강을 해쳐 정규 과정의 학업도 중단하고, 요양까지 가게 됐습니다. 이후엔 다행히 바이올리니스트였던 에두아르트 레메니, 요제프 요아힘 등을 잇달아 만나며 음악 공부를 이어갈 수 있었습니다.

🎻 세기의 삼각관계, 그리고 낭만

그리고 그가 스무 살이 되던 1853년, 운명적인 만남이 이뤄졌습니다. 요아힘의 소개로 슈만과 클라라 부부를 알게 된 것이죠. 이들과의 만

남은 브람스의 음악 인생과 삶 전체에서 가장 중요한 사건이라 해도 과언이 아닐 것 같습니다. 슈만은 뛰어난 음악가로 명성이 자자했고, 음악평론지 〈음악 신보〉의 편집장으로 일하며 음악계에 큰 영향력을 미치고 있었습니다. 클라라도 유명한 피아니스트였죠. 이들은 브람스의 재능을 알아보고 적극 지원했습니다. 슈만은 그의 스승이 되었으며, 〈음악 신보〉에 브람스에 대한 글을 써 신인이었던 그가 이름을 알릴 수 있도록 도왔습니다. 클라라도 브람스에게 많은 영감을 줬죠.

그리고 브람스는 스승의 아내이자 자신보다 14살 많았던 클라라에게 특별한 감정을 갖게 됩니다. 앞서 소개한 소설에서 폴이 시몽보다 14살 많은 나이로 설정된 것도 이들의 이야기를 모티브로 했기 때문이죠.

브람스의 마음은 아주 깊었던 것 같습니다. 그가 1866년 작곡한 〈4개의 가곡집〉 가운데 〈5월의 밤〉이란 노래에선 클라라를 향한 애틋한 사랑을 느낄 수 있습니다. "은빛 달빛이 숲 사이로 빛날 때, 잠결의 달빛이 초원 위에 흩날릴 때, 밤꾀꼬리가 노래할 때, 나는 슬픔에 잠겨 천천히 걷네. 나뭇잎 쌓인 곳, 한 쌍의 비둘기의 행복을 노래하네. 난 고개 돌리며 어두운 그늘을 찾네."

아름다운 봄밤에 거리를 거닐며 느꼈을 브람스의 짙은 고독과 슬픔이 고스란히 전해집니다.

하지만 그는 선을 지키며 묵묵히 슈만과 클라라의 곁을 지켰습니다. 그들이 어려움에 처했을 때도 마찬가지였죠. 슈만이 자살 시도를 한 적이 있었는데, 브람스는 슈만의 가족들과 함께 슬퍼하며 도왔습니다. 슈만이 세상을 떠난 후에도 클라라와 친구 관계로 남았죠. 브람스는 이후 다른 여성들을 만나기도 했지만, 끝내 결혼은 하지 않았습니다. 클라라에 대한 마음 때문이었을 것이라는 추측이 많습니다.

닿을 듯 닿지 못한 애달픈 마음. 하지만 자신의 감정을 앞세우기보다 끝까지 사랑하는 사람들을 지키고자 했던 배려와 따뜻함. 그렇기에 브람스는 훗날 낭만의 대명사로 남은 게 아닐까요.

🎻 기술 없는 영감은 갈대와 같다

소중한 사람을 잃었을 때의 상실감은 브람스 음악에도 큰 영향을 미쳤습니다. 1896년 클라라가 뇌졸중으로 쓰러져 죽음에 임박하자 그는 가곡 〈4개의 엄숙한 노래〉를 만들었습니다. 이 곡엔 비통하고 절절한 마음이 가득 담겨 있죠. 브람스는 앞서 슈만이 세상을 떠났을 때도 〈독일 레퀴엠〉을 만들었는데, 이후 이 곡의 작업은 잠깐 중단됐다가, 어머니의 임종 이후 재개됐습니다. 슈만과 어머니를 함께 기리는 이 작품은 바흐의 〈미사〉, 베토벤의 〈장엄미사〉를 잇는 뛰어난 종교음악

으로 꼽힙니다.

브람스가 사랑의 감정을 표면적으로 다 표출하지 않고 묻어둔 것에서 짐작할 수 있듯, 그의 성격은 다소 내성적이고 차분했습니다. 브람스의 음악 철학도 이런 성격과 맞닿아 있었던 듯합니다. 당시 독일 음악계는 즉흥곡, 광시곡 등 자유롭고 감정적인 음악을 추구하는 급진파와 무게감 있고 절제된 음악을 추구하는 신중파로 나뉘어 있었습니다. 브람스는 슈만에 이어 신중파의 대표주자가 되었는데, 당장 눈에 보이는 화려한 연주로 대중의 환심을 사는 것 보다, 더디더라도 꾸준히 자신만의 미학을 완성하는 데 집중했습니다. 그는 "숙련된 기술이 없는 영감은 그저 바람에 흔들리는 갈대와 같다"라고 말하기도 했죠. 심사숙고 끝에 얻어낸 작지만 소중한 영감으로 완성도 높은 음악을 선보이기 위해, 끊임없이 스스로를 채찍질하고 연마하는 장인의 모습이 연상됩니다.

오늘날까지 브람스의 죽음에 대한 이야기도 많이 회자되고 있습니다. 브람스는 1897년 세상을 떠났습니다. 클라라의 죽음 이후 딱 1년 만이었죠. 그는 클라라가 위독하다는 얘기를 듣고 급히 기차를 탔지만, 기차를 잘못 타는 바람에 임종을 지키지 못했다고 합니다. 브람스가 죽음에 이르게 한 것은 간암이었지만, 세상이 무너지는 듯한 큰 슬픔으로 좀 더 일찍 클라라를 따라간 것이 아닐까 하는 생각이 듭니다.

마지막 순간까지 낭만적이었던, 그러나 그만큼 고독했던 브람스의 삶이 애잔하게 느껴집니다.

나의 뮤즈를 위한 사랑의 노래

로베르트 알렉산더 슈만

〈트로이메라이〉

음악은 때로 예술가의 삶 자체를 보여줍니다. 자신의 꿈, 추억, 사랑 등에서 영감을 받고 음악으로 고스란히 표현한 경우가 그렇죠. 독일 출신의 음악가 로베르트 알렉산더 슈만(1810~1856)이 대표적입니다. 슈만은 비평집 《음악과 음악가에 관한 문집》에 "나는 살아온 인생과 작품이 어울리지 않는 사람을 좋아하지 않는다"라는 글을 쓰기도 했습니다.

슈만의 작품 중 가장 유명한 〈트로이메라이〉는 그의 어린 시절의 꿈을 담고 있습니다. '작은 꿈'이란 뜻을 갖고 있는 트로이메라이는 슈만이 어린 시절을 떠올리며 쓴 곡들을 모은 소품집 〈어린이 정경〉

의 일곱 번째 곡입니다. 어려운 연주 기교를 최대한 자제하고 가벼우면서도 서정적인 선율이 인상적이죠. 이 곡을 듣고 있으면 어릴 때 품은 작고 소중한 꿈들이 떠오릅니다. 한 사람의 인생이 오롯이 담긴 음악은 또 다른 누군가의 삶을 비춰주는 등대가 되기도 합니다. 세계적인 피아니스트 블라드미르 호로비츠가 60년 만에 고국인 러시아로 돌아와 은퇴 독주회를 열고 마지막으로 연주한 곡도 트로이메라이였습니다. 정치적인 이유로 고향에 갈 수 없었지만, 언젠가 꼭 돌아가겠다는 꿈을 트로이메라이를 들으며 키워온 것이죠. 그리고 그 깊은 회한과 꿈을 이룬 감동을 담아 이를 마지막 곡으로 연주했습니다.

슈만은 트로이메라이뿐만 아니라 자신의 부인 클라라 슈만을 향한 애절한 사랑, 정신착란으로 인한 극심한 내적 갈등과 고통도 음악에 전부 녹여냈습니다. 오스트리아의 지휘자 펠릭스 바인가르트너는 이렇게 얘기하기도 했습니다.

"슈만의 음악은 거의 다 그의 영혼에서 흘러나왔다."

🎻 문학적 재능을 결합해 잡지를 만들다

슈만은 독일 작센 지방의 츠비카우에서 태어났습니다. 출판업에 종사하던 아버지를 닮아 어릴 때부터 문학적 감수성이 뛰어났습니다. 음

악에도 많은 관심을 보였으며, 7세 때 피아노 즉흥 연주를 할 만큼 뛰어난 실력을 자랑했습니다. 슈만은 문학과 음악을 함께 즐겼고, 집에서도 물심양면으로 그를 지원해줬습니다. 하지만 그가 16세가 되던 해 아버지가 갑자기 세상을 떠났습니다. 생계 걱정을 해야 했던 어머니는 슈만이 보다 안정적인 길을 가길 원했습니다. 이에 따라 슈만은 라이프치히 대학의 법학과에 들어갔습니다. 그런데 음악은 그의 심장을 다시 뛰게 만들었습니다. 라이프치히에서 열린 베토벤 교향곡 전곡 연주회에 갔던 슈만은 큰 감동을 받고, 피아노 공부를 하기로 결심했습니다.

슈만은 당시 유명한 피아노 선생이었던 프리드리히 비크를 만나 피아노를 배웠습니다. 비크는 슈만의 인생에서 매우 중요한 인물입니다. 음악 스승인 동시에 훗날 부인이 된 클라라의 아버지니까요. 슈만은 니콜로 파가니니와 같은 화려한 기교를 선보이는 '비르투오소'가 되겠다는 목표로 비크의 밑에서 열심히 배웠습니다. 그러나 뜻대로 되지 않았죠. 너무 무리해 피아노 연습을 하다 오른손 약지가 부러져버렸기 때문입니다. 결국 그는 피아니스트의 꿈을 접어야만 했습니다.

그런데도 그는 다른 꿈을 꾸기 시작했습니다. 피아노 대신 음악을 만드는 작곡가가 되기로 했습니다. 또 자신이 가진 문학적·음악적

재능을 결합해 음악 평론가이자 편집자로 변신했습니다. 라이프치히에서 활동하는 평론가들과 함께 〈음악 신보〉라는 잡지를 만들기 시작한 겁니다. 그는 이 잡지를 통해 탁월한 안목으로 음악사에 길이 남을 인물들을 발굴하고 소개하는 글을 썼습니다. 프레데리크 쇼팽도, 요하네스 브람스도 슈만의 글 덕분에 이름을 알릴 수 있었습니다.

🎻 나의 뮤즈, 나의 가곡

슈만은 클라라와의 사랑 이야기로도 유명합니다. 장인인 비크와 소송을 벌인 일부터 브람스, 클라라와 삼각관계에 있었던 부분까지 모두 널리 알려져 있습니다. 비크는 자신이 평소 너무나 아끼던 외동딸 클라라가 슈만과 만난다는 사실에 크게 분노했습니다. 클라라는 슈만보다 9살이나 어렸고, 미성년자였습니다. 이뿐 아니라 비크는 두 사람이 만나기 전에 있었던 슈만의 연애사도 다 꿰뚫고 있었습니다. 더구나 슈만이 가난한 음악가라는 점도 마땅치 않아 했습니다. 당시 슈만은 음악 평론을 쓰고 작곡을 하며 어렵게 생계를 유지하고 있었습니다. 반면 클라라는 탁월한 피아노 실력으로 이름을 알리고 있었습니다. 두 사람이 사귀기 시작했을 때도 이미 클라라의 명성이 슈만보다 더 높았죠.

두 사람은 비크를 설득하기 위해 애썼지만 소용이 없었습니다. 슈만과 비크는 결국 서로를 향해 소송을 걸었는데, 다행히 클라라가 성인이 되면 두 사람은 자유롭게 결혼할 수 있다는 판결이 나왔습니다. 그리고 마침내 1840년 슈만과 클라라는 부부가 될 수 있었습니다. 클라라는 슈만에게 영혼의 안식처이자 예술적 영감을 불어넣어 주는 뮤즈였습니다. 슈만은 결혼 후 클라라의 응원과 내조 덕분에 음악 작업에 매진하며 교향곡, 실내악 등을 두루 만들었습니다. 그중에서도 많은 가곡을 남겼는데, 클라라에 대한 뜨거운 사랑의 마음을 담아 〈시인의 사랑〉이란 가곡집도 냈습니다. 하인리히 하이네의 시 16편을 골라 선율을 입힌 것으로, 슈만은 이 가곡집을 클라라에게 바쳤습니다. 트로이메라이에 슈만이 품은 작은 꿈이 담겼다면, 시인의 사랑엔 슈만의 커다란 사랑이 녹아 있는 것이죠.

이 소품집의 첫 번째 곡인 〈아름다운 5월에〉엔 이런 내용이 담겨 있습니다.

"아름다운 5월 새들이 모두 노래할 때, 나도 그 사람에게 고백했네. 초조한 마음과 소원을."

사랑이 시작될 때의 두근대는 설렘과 애틋한 마음이 고스란히 느껴지는 것 같습니다. 브람스가 클라라를 생각하며 〈5월의 밤〉이란 가곡을 만들었듯 슈만도 동일한 대상과 계절을 소재로 작곡을 했다는

사실도 신기합니다. 하지만 슈만이 클라라의 능력을 약간 질투했었다는 얘기도 있습니다. 자신의 능력이 클라라보다 부족하다고 생각한 것으로 전해지죠. 그래서인지 클라라는 자신만의 연습실을 가지지 못했고, 피아노 연습도 잘 할 수 없었습니다.

그런데도 클라라는 슈만을 열심히 도왔습니다. 그의 곡이 나오면 직접 연주를 맡아주기도 했습니다. 덕분에 슈만은 라이프치히 음악원의 교수가 됐고, 러시아 공연에서 큰 성공도 거뒀습니다. 1850년엔 뒤셀도르프 오케스트라와 합창단의 음악감독 겸 지휘자가 되기도 했습니다. 이 같은 성과들로 장인 비크와의 오랜 갈등도 마침표를 찍었습니다. 비크는 이들 부부와 화해하고 응원을 해주기로 했습니다.

🎻 두 자아가 만든 음악과 글

슈만은 1853년 브람스를 만나게 됩니다. 오늘날까지도 유명한 삼각관계의 시작이죠. 슈만은 브람스의 스승이 되었으며, 그의 뛰어난 재능을 소개하는 글을 써 도움을 주기도 했습니다. 그러다 브람스는 스승의 부인인 클라라와도 가까워졌고, 마침내 사랑하게 됐습니다.

하지만 브람스는 클라라를 그저 바라볼 뿐이었습니다. 이 부부에게 불행이 닥쳤을 때도 함께 슬퍼하며 적극적으로 도왔죠.

슈만의 불행은 정신착란으로 인한 것이었습니다. 이는 집안 내력과도 일부 관련이 있다고 알려져 있습니다. 그의 아버지는 신경쇠약으로 세상을 떠났고, 누이도 자살을 했습니다. 슈만도 뒤셀도르프 오케스트라 단원들과 갈등이 생기자 라인 강에 뛰어들어 자살 시도를 했습니다. 다행히 지나가던 배에 발견돼 살았지만 이후 정신 병원에 입원하게 됐습니다.

평소에도 그는 깊은 내면의 갈등을 겪었고, 이를 자신의 비평에 독특한 방식으로 담아내기도 했습니다. 자신 안에 있는 두 자아에 이름을 붙이고, 그 이름들을 번갈아 사용하며 비평을 한 것이죠. 그중 밝고 낙천적인 시선을 가진 자아의 이름은 오이제비우스였으며, 다소 거칠고 격정적인 감정을 분출하는 자아의 이름은 플로레스탄이었습니다. 슈만은 오이제비우스와 플로레스탄을 때론 대립시키고 때론 융화시켜 가며 글을 써 내려갔습니다. 두 자아의 성향을 반영해 음악도 다양하게 만들어냈죠.

그러나 슈만은 결국 정신 병원에 입원한 지 2년 만에 숨을 거두고 맙니다. 그는 병원으로 면회 온 클라라를 껴안고 "나도 알아"라는 마지막 말을 남긴 것으로 알려졌습니다. 이 유언이 클라라에 대한 브람스의 마음을 알고 있었다는 뜻으로, 경고성 의미를 담고 있다는 해석이 나오기도 했죠. 하지만 클라라는 슈만이 세상을 떠난 후 홀로 묵묵

히 아이들을 키웠습니다. 브람스 역시 슈만의 남은 가족들을 도와줄 뿐이었습니다.

꿈과 사랑, 그리고 내면의 고통까지 가득 담아 음악과 글로 표현한 슈만. 그의 작품들이 더욱 마음 깊숙이 와닿는 건 이 격정적인 로맨티시스트의 삶이 고스란히 담겨 있기 때문이겠죠.

당신의 눈동자에 영혼과 사랑을 담아

○

아메데오 모딜리아니

———————

커다란 모자를 쓴 여인의 모습이 우아하고 기품 있게 느껴집니다. 갸름한 얼굴, 가는 목, 얼굴을 받치는 긴 손가락, 이를 부드럽고 둥글게 표현해낸 곡선이 아름답습니다.

그런데 한 가지 이상한 점이, 눈에 눈동자가 없습니다. 눈은 초상화에서 굉장히 중요한 역할을 합니다. 인물의 기분과 감정을 고스란히 전달해주니까요. 이 그림은 대체 왜 눈에서 눈동자를 빼서 이를 알 수 없게 한 걸까요.

이 작품은 아메데오 모딜리아니(1884-1920)가 그린 〈큰 모자를 쓴 잔 에뷔테른〉입니다. 에뷔테른은 모딜리아니가 뜨겁게 사랑한 연인이

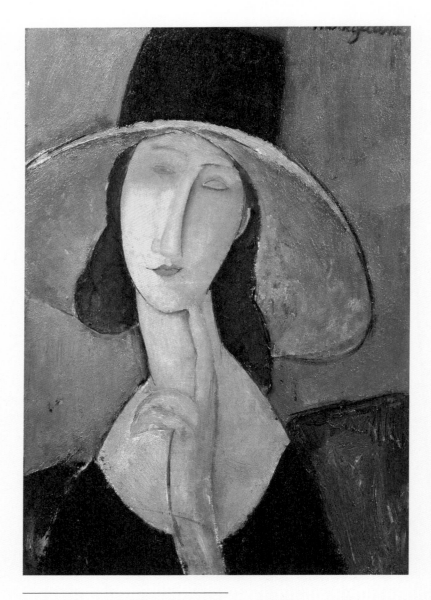

모딜리아니, 큰 모자를 쓴 잔 에뷔테른, 1918, 개인 소장

었습니다. 사랑하는 사람을 화폭에 담으면서 눈동자를 그리지 않았다니 더 이상하게 느껴집니다. 당사자인 에뷔테른도 궁금해서 모딜리아니에게 물었습니다.

"당신이 그리는 제 얼굴엔 왜 눈동자가 없나요?" 그러자 그가 답했습니다. "당신의 영혼을 다 알고 난 후에 눈동자를 그리겠소."

초상화에 연인의 영혼을 온전히 담고 싶어했던 모딜리아니. 그래서 그 영혼에 깊숙이 도달하기 전까지 눈동자를 비워둔 것이죠. 실제 그는 이 작품을 포함해 26점에 달하는 에뷔테른의 초상화를 그리며, 연인을 점점 알아가고 사랑을 완성했습니다. 그리고 어느 순간, 그의 말대로 에뷔테른의 초상화엔 눈동자가 생기기 시작했습니다. 눈동자에 사랑하는 사람의 영혼과 이를 바라보는 자신의 영혼을 함께 불어넣은 것입니다.

🎨 풍요로운 강물이 되려 한 낭만의 화가

불멸의 사랑과 이를 담은 작품들로 오늘날까지 자주 회자되는 모딜리아니. 그는 벨 에포크 시대, '몽마르트의 보헤미안'으로 불릴 만큼 낭만적이고 자유로운 삶을 즐겼던 화가이기도 했습니다. 모딜리아니는 이탈리아 리보르노 출신의 유대인이었습니다. 그는 안타깝게도 어릴

때부터 몸이 매우 약했습니다. 늑막염, 폐렴, 결핵, 장티푸스 등 온갖 병에 시달렸고, 평생을 고통 속에 살았습니다.

가정 형편도 좋지 않아, 아버지는 목재와 석탄을 파는 사업가였지만 모딜리아니가 어렸을 때 파산에 이르렀습니다. 아버지는 충격 탓인지 뇌졸중으로 세상을 떠났고, 가족들은 생계를 이어가는 것조차 어려워졌습니다. 그런데도 다행히 모딜리아니는 예술 공부를 할 수 있었습니다. 문화적 소양이 깊었던 어머니의 영향이 컸습니다. 어머니는 평소 예술과 문학 등을 즐겼습니다. 생계를 위해 시를 번역하고 서평을 써서 돈을 조금씩 벌기도 했죠. 모딜리아니도 어머니를 따라 단테, 니체, 보들레르 등의 글을 즐겨 읽었습니다. 그림 작업을 하면서 시를 종종 읊기도 했다고 합니다.

어머니는 가난에도 아들의 건강과 교육에 많은 관심을 기울였습니다. 아픈 모딜리아니를 위해 기후가 따뜻한 곳으로 요양도 함께 떠났습니다. 모딜리아니가 어머니와 함께 로마에서 함께 본 미술 작품들에서 큰 영감도 얻었습니다. 그는 이를 통해 고전 미술에 빠졌고, 화가의 길을 걷게 됐습니다. 17살 때 미술학교를 다니던 모딜리아니는 친구에게 이런 내용의 편지를 쓰기도 했습니다.

"나는 내 인생이 즐겁게 흘러가는 풍요로운 강물이 되기를 원해. 지금 나 자신으로부터 끝없는 창조의 가능성을 느끼고 있어. 작품을

만들고 싶은 욕구가 마구 솟구쳐 올라.”

🎨 세잔과 아프리카 미술에서 영감을 얻다

22살이 되던 해 모딜리아니는 더 큰 무대에서 그 꿈을 실현하기 위해 프랑스 파리로 향했습니다. 당시 파리는 ‘벨 에포크(belle epoque‧ 아름다운 시대)’라 불릴 만큼 문화 예술이 찬란하게 꽃 피고 있었습니다. 벨 에포크는 프랑스와 프로이센의 전쟁이 끝난 1871년부터 1차 세계대전이 발발하기 전인 1914년까지의 기간을 이릅니다. 이 시기 파리엔 인상파, 입체파 등 다양한 사조의 예술가들이 모여 있었고, 그만큼 개성 강한 작품들이 많이 탄생했습니다.

그중에서도 모딜리아니는 세잔의 작품에 깊은 영감을 받았습니다. 세잔처럼 초상화도 즐겨 그리기 시작했죠. 피카소뿐 아니라 세잔도 아프리카 원시 가면 등 아프리카 미술에 많은 관심을 갖고 있었는데, 이 또한 모딜리아니의 관심을 끌었습니다. 모딜리아니가 그린 초상화 다수에서 아프리카 가면과 유사한 느낌을 받을 수 있는 이유입니다. 길고 평면적인 얼굴과 아몬드 형태의 눈, 긴 목 등이 아프리카 미술의 영향을 받은 것이라 할 수 있습니다.

당시 파리에선 젊은 외국 화가들을 중심으로 예술인 공동체도 만

들어졌습니다. 이들은 인상파, 입체파 등 특정 사조에 속하지 않고 제 각각의 화풍을 만들어냈습니다. 그중에서도 모딜리아니, 마르크 샤갈 등 유대인 화가들은 아름답고 감각적인 작품들을 다수 남겼습니다.

모딜리아니는 이방인이었지만, 파리 사교계를 주름 잡았습니다. 잘 생긴 얼굴, 세련되고 멋진 옷차림의 그는 사교계에서 인기 만점이었 죠. 몸이 좋지 않았지만 술을 즐겨 마셨고, 여자들도 많이 만났습니다. 그러나 작업을 게을리하진 않았습니다. 모딜리아니는 회화보다 조각 에 좀 더 빠져 있었는데, 1909년부터 '현대 조각의 아버지'로 불리는 콘스탄틴 브랑쿠시에게서 조각을 배우며 석조 작업에 몰두했습니다. 모딜리아니는 조각을 할 때도 아프리카 미술의 느낌을 최대한 살려서 독특한 인상을 주는 작품들을 만들었습니다.

그는 조각 작업에 열심히 매달렸지만, 아쉽게도 건강이 발목을 잡 았습니다. 커다란 돌을 깎는 작업을 하는 것 자체가 체력적으로 힘들 었습니다. 어렸을 때부터 폐가 좋지 않았기 때문에, 작업 도중 휘날리 는 돌가루도 건강에 큰 부담을 주었습니다. 결국 그는 조각을 중단하 고 회화로 다시 돌아왔습니다. 하지만 워낙 뛰어난 화가들이 많이 활 동하던 시기인 만큼 회화로 인정받기 쉽지 않았습니다. 모딜리아니 의 작품들에 대해선 혹평이 나오기도 했습니다. 1917년 처음이자 마 지막 개인전을 개최했지만, 여기에 전시된 누드화들 때문에 전시회가

모딜리아니, 에뷔테른의 초상, 1919, 개인 소장

중단되기도 했습니다. 누드화가 퇴폐적이란 이유로 경찰서에 소환되기까지 했죠.

죽음까지 뛰어넘은 불멸의 사랑

그렇게 육체적으로도, 정신적으로도 무너져 내리던 모딜리아니에게 운명 같은 사랑이 찾아왔습니다. 1917년 에뷔테른을 만나게 된 겁니다. 모딜리아니는 당시 33살이었고, 에뷔테른은 19살의 미술학도였습니다. 두 사람은 뜨겁게 사랑했지만, 에뷔테른의 부모님은 두 사람 사이를 완강히 반대했습니다. 에뷔테른의 집안은 부르주아 가문으로 부유했고, 그녀의 부모들은 가난하고 몸도 아프고 나이 차도 많이 나는 모딜리아니를 탐탁지 않아 했죠.

하지만 에뷔테른은 이미 모딜리아니에게 흠뻑 빠져 있었습니다. 결국 두 사람은 부모님의 반대에도 동거를 시작했습니다. 상대의 초상화를 그려주며 서로를 다독였죠. 그러나 가난과 병은 이들의 오랜 행복을 허락해주지 않았습니다. 모딜리아니는 에뷔테른에 대한 사랑과 책임감, 그리고 화가로서의 정체성 사이에서 갈등하며 괴로워했습니다. 계속되는 병도 그를 끊임없이 괴롭혔죠.

당시 모딜리아니의 무기력함은 그가 유일하게 그린 자화상에 그대

로 담겨 있습니다. 두꺼운 코트와 목도리로 몸을 꽁꽁 싸맸죠. 그런데도 자신이 화가라는 걸 드러내기 위해 팔레트를 쥔 모습이 인상적입니다. 모딜리아니는 결국 결핵성 뇌막염으로 36살 이란 젊은 나이에 세상을 떠났습니다. 그리고 이틀 뒤, 에뷔테른도 세상을 떠났습니다. 임신 중이었지만 사랑하는 모딜리아니를 따라 투신 자살했죠.

뛰어난 재능에도 생전엔 인정받지 못했던 모딜리아니. 그는 사후에야 재평가받았습니다. 2018년 모딜리아니가 그린 누드화 〈누워 있는 나부〉는 1억 5720만 달러(약 1840억 원)에 낙찰됐습니다. 당시 미술품 경매 사상 네 번째로 높은 가격이었죠. 그가 죽자 묘비에도 이런 문구가 적혔습니다.

"이제 영광을 차지하려는 순간, 죽음이 그를 데려가다."

그리고 모딜리아니를 따라간 에뷔테른의 묘비엔 이런 글이 새겨졌습니다.

"모든 것을 모딜리아니에게 바친 헌신적인 동반자."

즐겁게 흘러가는 풍요로운 강물이 되길 원했던 모딜리아니. 그리고 그를 열렬히 사랑하고 지지했던 에뷔테른. 이들의 아름답고도 슬픈 이야기는 그림에 영원토록 남아 우리에게 깊은 감동을 주고 있습니다.

아, 나 이거 아는데

친근한 작품의 주인공

가장 많이 공연되는 오페라는 나의 것!

주세페 베르디

〈축배의 노래〉

"즐기자, 술잔과 노래와 웃음이 밤을 아름답게 꾸민다. 이 낙원 속에서 우리에게 새로운 날이 밝아온다."

오페라를 즐겨보시나요? 오페라를 잘 보지 못했거나 낯선 분에게도 이 아리아는 가깝게 느껴질 것 같습니다. 누구나 한 번쯤은 들어봤을 법한 〈축배의 노래〉입니다. 이 곡은 귀족들이 한바탕 화려한 파티를 열며 향락을 즐기는 내용을 담고 있습니다. 마성의 멜로디로 강렬한 인상을 남기는 덕분에 많은 광고에 사용되기도 했습니다. 〈축배의 노래〉가 나오는 작품 제목도 익숙합니다. 제목은 〈라 트라비아타〉입니다. 우리에게 〈춘희〉로도 잘 알려진 작품입니다. 1948년 국내에 처

음 소개된 오페라이자, 세계에서 가장 많이 공연되는 오페라이죠.

　작품을 만든 작곡가는 이탈리아 출신의 주세페 베르디(1813~1901)
입니다. 베르디는 조아키노 로시니, 자코모 푸치니와 함께 이탈리아
오페라의 3대 거장으로 꼽힙니다. 그는 〈라 트라비아타〉를 비롯해 〈리
골레토〉〈아이다〉〈일 트로바토레〉 등 26편에 달하는 오페라를 만들
었습니다. 그중 많은 작품들이 오랫동안 세계적으로 사랑을 받아, 베
르디는 '오페라의 왕'이라고도 불립니다.

🎻 "시간 좀 내주오" 비극에 마침표를 찍은 오페라 명곡

베르디는 이탈리아의 작은 시골 마을에서 태어났습니다. 부모님은 여
관이자 주점을 운영하고 있었는데, 살림이 넉넉하지 못해 음악 공부를
이어가는 것이 쉽지 않았습니다. 가까스로 후원자 안토니오 바레치의
도움을 받아 18세가 되던 해 밀라노 음악원에 입학하려 했지만, 입학
연령을 초과한 데다가 음악도 서툴다는 이유로 떨어지기도 했습니다.
그러나 베르디는 포기하지 않고 열심히 도전했습니다. 밀라노에 있는
라스칼라 극장의 연주자로부터 개인 교습을 받으며 실력을 꾸준히 쌓
아갔습니다. 덕분에 부세토 오케스트라의 지휘자 자리에도 올랐고, 그
의 첫 오페라인 〈산 보나파초의 백작 오베르토〉도 호응을 얻었죠.

그렇게 사정이 나아지는가 싶었지만, 그의 비극은 다시 시작됐습니다. 후원자였던 바레치의 딸 마르게리타와 결혼을 하고 두 자녀를 낳았는데, 결혼 4년 만에 부인이 뇌수막염으로 세상을 떠나고 두 자녀도 부인에 앞서 목숨을 잃었습니다. 베르디는 큰 실의에 빠졌죠. 하지만 베르디는 주변 사람들의 격려로 〈나부코〉라는 오페라를 만들며 재기에 성공합니다. 그는 이를 기점으로 더 많은 작품 개발에 매달렸습니다. 그중 37세에 작곡한 〈리골레토〉는 그에게 아주 큰 성공을 가져다줬죠. 이 작품은 광대 리골레토를 통해 왕의 부도덕성과 횡포를 드러냅니다. 프랑스의 문호 빅토르 위고의 〈왕의 환락〉을 원작으로 하고, 여기에 베르디가 곡을 붙였습니다. 공연을 본 위고가 "이 작품을 내가 썼다는 게 놀라울 정도"라며 극찬하기도 했죠.

〈리골레토〉에 나오는 아리아 〈여자의 마음〉도 들어보면, '아, 이 노래!' 하고 금방 알게 될 겁니다. 이 곡 역시 광고에 나오며 더 유명해졌습니다. 많은 이들이 "시간 좀 내주오. 갈 데가 있소"라는 광고 음악 속 가사로 기억할 듯합니다.

🎻 오페라로 사랑의 편견에 맞서다

베르디가 주로 활동했던 1840~1850년대엔 이탈리아 북부 지역의 주

권을 오스트리아에 빼앗긴 상태였습니다. 그러다 보니 그의 오페라엔 전쟁 장면이 자주 나왔습니다. 이를 통해 독립과 민족의식을 고취하려는 시도였죠.

하지만 〈라 트라비아타〉는 전혀 다른 작품입니다. 이 제목의 의미는 '길을 잃은 버려진 여인'이란 뜻입니다. 베르디는 알렉산더 뒤마 2세의 소설 〈춘희〉를 보고 감동을 받아 오페라로 만들었습니다. 파리 상류층 남성들을 상대하던 고급 매춘부 비올레타가 귀족 청년 알프레도를 만나 사랑하게 되는 이야기를 담고 있습니다. 알프레도는 진정한 사랑을 외치지만 아버지로 인해 비올레타를 오해하게 됩니다. 그 오해는 풀리게 되지만 비올레타는 폐결핵으로 세상을 떠납니다.

베르디가 이 작품을 오페라로 만든 데는 두 가지 의미가 있습니다. 하나는 당시 많은 시골 여성들이 대도시로 왔지만, 제대로 된 일자리를 얻지 못하고 매춘부가 되는 현실을 고발한 것이었습니다. 〈축배의 노래〉가 나오는 장면처럼 향락을 즐기는 귀족들의 태도를 비판한 것이기도 했습니다. 또 다른 의미는 그가 새롭게 만나게 된 여성 주세피나 스트레포니에 대한 마음을 담고 있습니다. 소프라노였던 스트레포니는 가족을 잃어 슬픔에 빠진 베르디의 곁을 지켰고, 두 사람은 깊이 사랑하게 됐습니다. 하지만 그녀에겐 아버지를 모르는 아이들이 있어 가족의 반대와 세상의 편견에 시달렸죠. 베르디는 〈라 트라비아타〉로

그런 세상의 차가운 시선에 대해 얘기하고 싶어했던 것 같습니다. 이후에도 두 사람은 많은 우여곡절을 겪었습니다. 하지만 끝까지 서로를 지켰고, 만난 지 12년 만에 결혼합니다.

🎻 "내 최고의 작품은 음악가를 위한 공간"

베르디는 오페라 작곡가이기도 했지만 국회의원으로도 활동했습니다. 그가 독립과 민족을 위해 목소리를 내왔던 것을 다시 떠올려보면 될 듯합니다. 오랜 전쟁 끝에 1860년 통일 이탈리아가 탄생했고, 베르디는 이 통일 이탈리아에서 국회의원이 됐습니다.그는 음악인들을 위한 '안식의 집'도 지었습니다. 베르디는 어릴 땐 가난했지만 나중엔 큰 부를 얻었고, 성공 이후에도 초심을 잃지 않고 어려운 동료들도 잊지 않았습니다. 그리고 그들을 위한 공간을 마련했습니다. 베르디는 이 집을 짓고 이렇게 말했습니다.

"운이 없어 성공하지 못한 채 나이를 먹었거나, 젊어서 돈을 모으지 못한 음악가들을 위해 지은 이 집이 내 작품 중 가장 마음에 든다."

아름답고도 대중적인 오페라에 자신만의 철학과 메시지를 담고, 민족과 동료에 대한 마음을 끝까지 지켰던 베르디. 그의 삶과 철학은 오늘날을 살아가는 우리에게도 큰 울림을 줍니다.

'한국인이 가장 사랑하는 클래식'에 뜻밖의 이름이

세르게이 라흐마니노프

〈피아노 협주곡 2번〉

한국인이 가장 사랑하는 클래식은 어떤 곡일까요. 베토벤, 모차르트, 쇼팽 등의 작품이 머릿속을 스치는데, 이 중에 정답이 있을까요.

질문 하나를 더 던져봅니다. 인공지능(AI)이 서양 음악가 중 가장 혁신적인 인물을 골랐는데 누구였을까요.

두 질문의 주인공은 모두 러시아 출신의 작곡가 세르게이 라흐마니노프(1873~1943)입니다. KBS 클래식FM 설문조사 결과, 한국인이 가장 사랑하는 클래식 1위에 라흐마니노프의 〈피아노 협주곡 2번〉이 올랐습니다.

한국인과 AI가 인정한 명곡의 주인공

1위가 많은 사람들이 익숙하게 알고 즐기는 베토벤의 〈교향곡 5번〉(운명)과 같은 작품이 아니라는 점이 놀랍습니다. 처음엔 이 작품이 어떤 곡인지 잘 떠오르지 않는 이들도 많을 겁니다. 하지만 들어보면 자주 접했던 곡이란 걸 알 수 있습니다. 드라마 〈노다메 칸타빌레〉, 영화 〈호로비츠를 위하여〉 등 다양한 작품에 나왔고, 국내외 많은 아티스트들이 이 곡을 즐겨 연주하기도 합니다.

AI가 인정한 혁신적인 음악가도 라흐마니노프라는 점이 호기심을 자극합니다. 카이스트(KAIST) 문화기술대학원에서 서양 클래식 작곡가 19명의 혁신성을 조사했는데, 라흐마니노프가 단연 선두로 나타났다고 합니다. 1700~1900년 발표된 900여 곡의 악보에서 음정을 추출해 유사성과 차이점을 비교한 결과입니다. 해당 작곡가의 곡과 이미 그 전에 발표된 다른 작곡가의 곡이 얼마나 다른지 비율을 따져봤죠. 그랬더니 라흐마니노프가 1위에 올랐습니다. 그는 다른 사람들이 만든 음정은 거의 따라하지 않고 자신만의 새로운 음악 세계를 구축한 것으로 해석할 수 있습니다.

 '코끼리 같은' 연주자만이 넘는 산

라흐마니노프는 차이콥스키와 함께 러시아 낭만주의의 대표 음악가로 꼽힙니다. 그리고 그의 인생은 매우 치열하고 격정적이었습니다. 그런 그의 삶을 다룬 뮤지컬 〈라흐마니노프〉가 나오기도 했죠. 음악도 주인을 닮은 걸까요. 그의 음악엔 높은 인생의 파고를 겪으며 느낀 깊은 고뇌가 고스란히 담겨 있습니다.

라흐마니노프는 유복한 유년 시절을 보냈습니다. 근위대 대장인 아버지와 장군의 딸이었던 어머니 사이에서 태어났는데 음악을 사랑하는 가족들의 영향을 받아 어렸을 때부터 음악을 즐기며 자랐죠. 그러나 라흐마니노프가 9살이 되던 해, 그의 아버지는 사업을 하다 재산 전부를 잃었습니다. 이로 인해 그는 오랜 시간 학업을 멀리하고 방황을 거듭했습니다. 그러다 다행히 14살엔 모스크바 음악원에 입학하게 됐고, 뛰어난 실력을 인정받게 됐습니다.

하지만 10년 후인 24세가 되던 해 다시 폭풍 같은 방황을 하게 됩니다. 그가 이때 쓴 〈교향곡 1번〉이 엄청난 혹평에 시달렸기 때문입니다. 곡 자체의 문제가 아니었습니다. 이 곡의 초연 지휘를 맡았던 알렉산드르 글라주노프가 단원들을 제대로 연습시키지 않아 연주를 망쳐버린 영향이 큽니다. 글라주노프가 공연 당일 술에 취해 있었다는

소문도 있었죠. 그렇게 참담하게 끝나버린 초연으로 인해 라흐마니노 프는 3년 동안 음악 활동을 중단했습니다.

그러다 심리학자 니콜라이 달 박사를 만나 어렵게 우울증을 극복 하게 됐습니다. 꽤 기나긴 방황을 끝내고 마침내 만들어낸 작품이 〈피 아노 협주곡 2번〉입니다. 라흐마니노프 스스로도 이 곡에 대해 "오직 코끼리 같은 피아니스트만이 제대로 연주할 수 있다"라고 할 만큼 연 주 내내 넘어야 할 산이 많은 곡이라고 할 수 있죠.

이 작품에선 장엄한 스케일로 대담하고 변화무쌍한 선율이 이어집 니다. 피아노와 오케스트라의 절묘한 조합은 감탄을 자아내죠. 그런 데 이 안엔 오랜 시간 그가 겪었던 깊은 고뇌와 고통만이 담긴 것이 아닙니다. 새롭게 품게 된 희망과 자신감까지도 담겨 있습니다. 지독 한 좌절감에서 벗어나, 삶의 의미와 아름다움을 재발견하고 음악에 녹여낸 겁니다.

✎ "음악을 하기에 인생은 너무 짧다"

이 곡뿐 아니라 그의 〈피아노 협주곡 3번〉도 많은 사람들이 좋아합니 다. 이 작품도 피아니스트들에겐 연주하기 까다로운 곡이자 도전하고 싶은 음악으로 꼽힙니다. 영화 〈샤인〉의 주인공 헬프갓은 이 곡을 신

들린 듯 연주한 뒤 정신분열증을 앓는 것으로 묘사되기도 합니다.

이 곡엔 무려 3만 개에 이르는 음표가 나오죠. 작품 길이도 40분에 달합니다. 끝까지 완성도 높은 연주를 선보일 수 있는 막강한 체력과 정교한 테크닉까지 필요합니다. 이처럼 정말 어려운 곡이지만 많은 연주자들이 꾸준히 도전하고 있습니다. 라흐마니노프의 절친이었던 피아니스트 블라디미르 호로비츠도 75세의 나이에 이 곡을 연주했습니다.

라흐마니노프가 이런 곡들을 만들 수 있었고, 스스로도 완벽하게 이 작품들을 연주할 수 있었던 비결은 그의 손에 있습니다. 그의 손은 매우 크고 길었다고 하는데, 엄지손가락으로 '도'를 짚고 새끼손가락으로는 다음 옥타브의 '라'까지 뻗을 수 있을 정도였다고 합니다. 다음 옥타브의 '도'나 '레'까지만 닿는 보통 사람들에 비해 4~5개 음을 더 짚을 수 있었던 것이죠. 손만큼이나 키도 커, 198cm에 달하는 거구였다고도 하네요. 큰 몸집과 커다란 손. 그런데 타고난 신체 조건이 전부가 아니었습니다. 그는 누구보다 피나는 노력을 했습니다. 라흐마니노프가 70세에 세상을 떠난 후, 그의 부인은 한 인터뷰에서 이렇게 말했습니다.

"그는 잠옷을 입은 채 밤새 연습하는 날이 많았습니다. 매일 2~3시간씩 연습한 것이 아니라 그만큼만 잠을 잤죠."

라흐마니노프 역시 마지막까지 음악 여정을 더 오래 이어가지 못하는 것을 아쉬워했습니다.

"음악은 일생 동안 하기에 충분하지만, 인생은 음악을 하기에 너무 짧다."

〈진주 귀걸이를 한 소녀〉는 다 아는데, 베일에 쌓인 작가의 삶

요하네스 페르메이르

"제 마음까지 꿰뚫어 보셨군요."

　자신을 그린 그림을 본 여성은 화가에게 이렇게 말합니다. 이 그림은 어떤 작품일까요. 그림 속에 담긴 마음은 무엇이었을까요. 이 말은 영화 〈진주 귀걸이를 한 소녀〉(2003)에 나오는 대사입니다. 영화는 네덜란드 화가 요하네스 페르메이르(1632~1675)의 그림 〈진주 귀걸이를 한 소녀〉를 모티브로 한 작품입니다. 작가 트레이시 슈발리에가 1999년 발표한 동명의 소설이 원작이죠. 주인공도 페르메이르와 〈진주 귀걸이를 한 소녀〉의 그림 속 여성입니다. 페르메이르(콜린 퍼스)는 자신의 집에서 일하는 아름다운 하녀 그리트(스칼렛 요한슨)를 뮤즈로

삼아 그림을 그립니다. 그리트는 그를 동경하며 작업을 돕죠. 그림엔 두 사람 사이에 흐르는 묘한 감정이 고스란히 담깁니다. 이 그림은 소설과 영화로 더욱 유명해졌습니다. 그림을 보면서 소설이나 영화를 떠올리시는 분들도 많습니다. 페르메이르와 그리트의 감정이 그대로 느껴지는 것 같죠.

그런데 이 그림은 정말 영화처럼 하녀 그리트를 그린 걸까요. 작품엔 실제 페르메이르와 그리트의 애절한 마음이 담겨 있는 걸까요. '북유럽의 모나리자'라 불릴 만큼 신비롭고 아름다운 그림 〈진주 귀걸이를 한 소녀〉에 담긴 비밀, 조금은 낯설지만 흥미로운 페르메이르의 삶이 궁금해집니다.

🎨 상상과 가공으로 매력을 완성하다

페르메이르의 이야기를 시작하기 전, 많은 궁금증을 자아내는 이 그림을 좀 더 살펴보겠습니다. 〈진주 귀걸이를 한 소녀〉는 구성은 단순하지만 감상자를 단숨에 매료시킵니다. 어두운 배경, 그 안에서도 빛나는 소녀의 얼굴, 머리를 말끔히 둘러싼 터번, 커다랗고 초롱초롱한 눈동자, 고개를 살짝 돌려 무언가를 지그시 바라보는 듯한 시선, 살짝 벌어진 채 반짝이는 입술, 영롱한 진주 귀걸이…. 그림의 모든 요소가

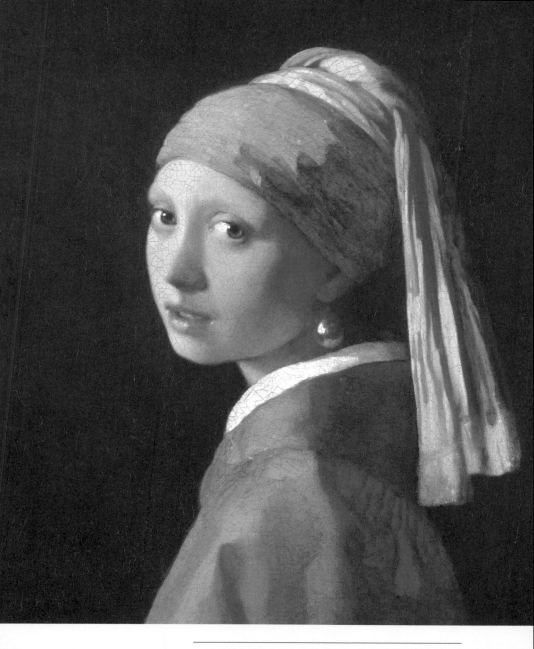

페르메이르, 진주 귀걸이를 한 소녀, 1665~1666, 마우리츠하위스 미술관

매혹적으로 다가오죠. 소녀가 화면 밖 감상자를 향해 미소 짓는 듯도 하고, 말을 걸고 싶어 하는 것처럼 느껴지기도 합니다.

소녀의 정체가 궁금해지지만, 이 소녀는 그리트가 아닙니다. 아니, 정확히 말하자면 누군지 알 수 없습니다. 이 작품은 '초상화'가 아닌 '트로니(tronie)'이기 때문입니다. 초상화는 실제 인물을 그대로 그린 것으로, 당시 부와 권력을 가진 자의 권위를 담아내기 위해 제작되는 경우가 많았습니다. 반면 트로니는 화가들이 연습처럼 인물을 그린 것으로, 주로 상상 속 인물을 자유롭게 표현했습니다. 이 작품 속 주인공이 그의 첫째 딸 또는 후원자의 딸이란 추측도 나오지만, 만들어 낼 인물일 가능성이 더 높습니다. 그렇기에 〈진주 귀걸이를 한 소녀〉는 사람들의 상상력을 더욱 자극하는 게 아닐까요. 이 그림을 소재로 소설을 쓴 작가 슈발리에는 무려 15년 넘게 작품에 빠져 연구를 했다고 합니다. 그리고 마침내 그리트라는 캐릭터, 페르메이르와의 관계 등을 떠올려 흥미로운 이야기를 만들어냈죠.

🎨 그림에서 우유 따르는 소리가 들리다

이 작품뿐 아니라 페르메이르의 삶 자체도 수수께끼로 가득합니다. 그는 네덜란드 델프트에서 태어났는데 알려진 바가 많지 않고, 신비

로운 이미지가 강해 '델프트의 스핑크스'라고도 불립니다. 아버지는 여관을 운영하면서 그림을 파는 화상으로도 활동했습니다. 덕분에 페르메이르는 자연스럽게 그림을 관심을 갖게 됐죠. 하지만 그가 정확히 언제부터, 누구에게 그림을 배웠는지는 알려지지 않았습니다. 다만 그가 1653년 21살의 나이에 화가 길드에 가입한 것을 감안하면, 최소 15살부턴 그림을 배웠다고 짐작할 수 있습니다. 당시 화가 길드에 가입하려면 6년 이상 화가의 도제 수업을 들어야 했기 때문입니다.

페르메이르는 길드의 대표를 지내기도 했습니다. 그림 자체를 많이 그리진 않았지만, 아버지의 뒤를 이어 화상으로 일하며 영향력을 발휘한 덕분입니다. 그림은 1년에 한두 점 정도만 그렸는데, 이마저도 자신을 지원하는 후원자들을 위해 그린 겁니다. 지금까지 남아 있는 그림도 40여 점에 불과합니다.

작품 수는 많지 않지만, 페르메이르의 그림은 오늘날까지도 호평을 받고 있습니다. 상상력을 자극하는 〈진주 귀걸이를 한 소녀〉뿐 아니라 일상의 순간을 포착해낸 〈우유 따르는 여인〉 〈저울을 든 여인〉 등은 대중에게 많은 사랑을 받고 있죠.

그는 네덜란드 서민들의 생활과 삶을 다룬 풍속화를 즐겨 그렸습니다. 〈우유 따르는 여인〉은 실제 우유 따르는 소리가 들리는 듯 생동감 있게 그린 작품으로 유명합니다. 네덜란드 한 가정집에서 식사를

페르메이르, 우유 따르는 여인, 1658~1660, 암스테르담 국립박물관

준비하는 과정을 지켜보는 듯한 착각이 들 정도입니다. 페르메이르는 작품에 우유와 함께 먹을 빵 조각, 금속 주전자, 벽에 걸린 바구니까지도 섬세하게 배치하고 그려냈는데, 있는 그대로를 그리기보다 소품을 적재적소에 활용해 현실감을 더욱 높였습니다.

페르메이르는 '빛'의 마법을 화폭에 담아낸 화가로도 유명합니다. 이 작품도 좌우로 반반씩 살펴보면, 각각 어둠과 빛으로 나뉘어 있음을 알 수 있습니다. 창문에서 쏟아지는 빛을 활용해 풍부한 깊이감과 공간감을 확보한 것입니다. 〈편지를 쓰는 여인과 하녀〉 등 그의 작품 다수가 창문 주변을 배경으로 하고 있는 것도 이 때문이죠.

그는 이를 위해 장비도 동원했습니다. 영화 〈진주 귀걸이를 한 소녀〉엔 페르메이르가 그리트에게 '카메라 옵스큐라'를 보여주는 장면이 나오는데, 실제 그는 이를 즐겨 사용했습니다. 카메라 옵스큐라는 카메라의 시초로 볼 수 있습니다. 사각형 상자 한 면에 작은 구멍을 뚫어 빛을 통과시키면 반대편에 풍경이 거꾸로 나타나죠. 페르메이르는 이 장비에 맺힌 이미지를 연구하고, 거울도 함께 이용해 그림을 그렸습니다. 이를 통해 빛의 양 등을 자세히 살펴보고 계산했죠. 또 육안으로는 잘 보이지 않는 부분까지 세세하게 살피고 표현했습니다.

〈회화의 기술, 알레고리〉란 그림은 카메라 옵스큐라를 잘 활용한 대표적인 작품입니다. 여인의 얼굴과 타일 위로 쏟아지는 빛, 그리고

테이블 위에 놓인 천의 작은 꼬임 등은 여기에서 탄생한 것입니다.

🎨 가난에도 지켜낸 화가의 자부심

이 작품엔 특이점이 하나 더 있습니다. 작품 속에서 등을 보인 채 그림을 그리고 있는 화가는 페르메이르 자신입니다. 그는 자화상을 한 점도 남기지 않았지만, 이 작품엔 자신이 작업하는 모습을 그려 넣었습니다. 물론 그림의 중심은 여인에게 있습니다. 소실점을 여인과 벽에 걸린 지도의 왼쪽 하단 모서리 쪽에 두고, 감상자의 시선이 여인에게 향하도록 했죠. 그런데 이상하게도 여인보다 자신의 모습을 더욱 크게 그렸습니다. 원근법을 감안해도 비정상적으로 크게 표현한 것입니다. 그가 전문 화가라기보다 화상에 가까웠고 그림도 많이 그리진 않았지만, 화가로서 자부심을 가졌고 이를 작품에 담아낸 것으로 짐작됩니다.

페르메이르는 화상으로 활동하면서 아버지처럼 여관도 운영하는 등 다양한 수입원을 갖고 있었습니다. 하지만 1672년 네덜란드와 프랑스 사이에 전쟁이 일어나면서 직격탄을 맞았습니다. 네덜란드 경제가 휘청이고 미술 시장이 붕괴되며 그도 극심한 가난에 시달리게 됐습니다. 부인, 11명의 자녀와 함께 대가족을 이루고 있었기 때문에 생

페르메이르, 회화의 기술 알레고리,
1665~1666, 빈 미술사 박물관

계를 이어가기 더욱 어려웠죠.

그러나 그는 〈회화의 기술, 알레고리〉를 끝내 팔지 않았습니다. 가족들도 이 작품을 끝까지 지키려 안간힘을 썼습니다. 하지만 아돌프가 히틀러가 2차 세계대전 중 이를 가져갔습니다. 다행히 이 작품은 전쟁이 끝난 후, 빈 미술사 박물관으로 돌아와 많은 사람들이 감상할 수 있게 됐습니다.

페르메이르라는 이름은 분명 렘브란트 등 동시대의 화가들에 비해 많이 알려져 있진 않습니다. 하지만 작가와 그가 남긴 작품들의 진가는 시간이 흐를수록 빛을 발하는 듯합니다. 마르셀 프루스트의 소설 《잃어버린 시간을 찾아서》엔 그 진가를 잘 드러내는 말이 나옵니다. 소설 속 인물인 작가 베르고트는 페르메이르의 그림 앞에서 숨을 거두며 이렇게 말합니다.

"나도 글을 저렇게 썼어야 했는데…."

"음악은 일생 동안 하기에 충분하지만,
인생은 음악을 하기에 너무 짧다."

라흐마니노프

고통은 잊어요, 행복만 줄게요

아름다움과 행복 덕후들

○
●

오직 경쾌한 선율만 있을 뿐,
하지만 그의 삶은…

○
볼프강 아마데우스 모차르트

교향곡 41번 〈주피터〉

단 94초. 전 세계의 많은 클래식 애호가들이 이 짧은 순간을 만끽하기 위해 숨죽여 기다리고 있었습니다. 2021년 2월 오스트리아 잘츠부르크에서 열린 한국인 피아니스트 조성진의 연주를 보기 위한 것이었죠. 그런데 대체 무슨 곡이길래 연주 시간이 2분도 채 되지 않았을까요. 또 순식간에 끝나버릴 공연에 왜 그토록 많은 사람들이 기다리고 있었을까요.

이날 조성진이 연주한 곡은 볼프강 아마데우스 모차르트(1756~1791)의 미발표곡 〈알레그로 D장조〉입니다. 이 작품은 248년에 달하는 긴 시간 동안 잠들어 있다가 마침내 조성진의 손끝에서 깨어났습

니다. 조성진은 모차르트의 265번째 생일을 맞아, 그의 고향인 잘츠부르크에서 세계 초연으로 이 곡을 연주했습니다. 그토록 오랜 시간 동안 우리가 발견하지도 못하고, 들어보지도 못한 모차르트의 작품이 있다는 사실이 놀랍습니다.

고통을 넘어선 아름답고 경쾌한 선율

〈알레그로 D장조〉는 어떤 곡일까요. 완성된 형태의 협주곡, 소나타 등이 아닌 습작처럼 만들어진 피아노 소품곡입니다.

하지만 처음 듣는 순간부터 감탄할 수밖에 없습니다. 누구나 이 연주를 들으면 '아, 모차르트의 곡이구나!' 하고 알 수 있을 정도로, 그의 음악적 특성을 고스란히 담고 있기 때문입니다. 처음부터 끝까지 가벼운 산책을 하는 듯한 경쾌한 선율이 흐르고, 어떤 화려한 수식이나 군더더기가 필요 없을 정도로 담백하죠. 이 곡은 모차르트가 17세였던 1773년에 쓴 것으로 추정됩니다. 젊은 연주자 조성진과도 자연스럽게 연결되는데, 이를 연주한 조성진은 그때의 모차르트 모습을 재현하듯, 호기롭고 익살스러운 표정과 함께 발랄한 타건을 보여줬습니다.

그런데 이 작품엔 모차르트의 남모를 고통이 담겨 있습니다. 전문

가들은 그가 이 작품을 쓸 당시 힘든 시간을 보냈을 것으로 추측하고 있습니다. 이야기는 그의 빛나는 천재성을 일찌감치 알아본 모차르트의 아버지 레오폴트로부터 시작됩니다. 궁정 음악단의 바이올리니스트였던 레오폴트는 모차르트가 6살이 되자, 그를 데리고 음악 여행을 떠났습니다. 독일, 프랑스, 영국, 이탈리아 등을 두루 다녔습니다. 마냥 즐거운 여행처럼 보이지만, 그 여정은 엄격한 교육에 가까웠습니다. 레오폴트는 모차르트가 수많은 예술인과 다양한 음악을 접하며 빠르게 성장하고 성공 가도를 달리길 원했죠.

아버지의 기대는 그대로 실현되는 듯했습니다. 모차르트는 8살에 첫 교향곡을 작곡했으며, 11살엔 왕실에서 그에게 오페라를 위촉할 정도로 명성을 알렸습니다. 그렇게 모차르트의 여행은 10여 년간 수차례 반복됐습니다. 그가 35세에 생을 마감한 것을 감안하면, 인생의 3분의 1을 길 위에서 보낸 셈이죠. 이 여정의 대단원은 1773년 이탈리아 여행으로 끝났지만 모차르트는 레오폴트의 기대와 달리 좋은 기회를 잡지 못했습니다.

〈알레그로 D장조〉는 이 여행이 끝날 무렵 또는 직후에 쓰여진 것으로 보입니다. 그래서 많은 전문가들은 모차르트가 자괴감과 고통을 느끼던 중 이 곡을 썼으리라 추정하고 있습니다. 그런데도 그 감정을 전혀 느낄 수 없을 정도로 이 작품 역시 다른 모차르트의 곡처럼 아름

브람스의 밤과 고흐의 별

답고 경쾌합니다.

만들어진 천재? 아니, 스스로 완성한 천재

모차르트는 많은 사람들에게 '천재'의 이미지로 각인돼 있습니다. '음악의 신동'이라고도 불릴 정도니까요. 하지만 "천재는 태어나는 것이 아니라 만들어지는 것"이란 예로 자주 언급됩니다. 레오폴트의 정교하게 설계한 프로그램과 계획에 따라 교육을 받았기 때문이죠. 물론 그 힘으로 성장하고 발전할 수 있었던 건 맞습니다.

그러나 레오폴트의 큰 기대 탓에 모차르트는 방황도 거듭했습니다. 그 갈등과 고뇌는 뮤지컬 〈모차르트!〉, 영화 〈아마데우스〉 등에서 그려지기도 했죠. 하지만 여기에 그쳤다면 클래식 역사에 길이 남을 천재는 되지 못했을 겁니다. 모차르트는 정해진 틀에 갇혀 있지만은 않았습니다. 모든 속박에서 탈피해 스스로 천재성을 완성했습니다.

그는 여행이 끝나고 잘츠부르크로 돌아와 한동안 궁정 음악가로 활동했습니다. 그러다 1781년 레오폴트의 반대에도 빈으로 훌쩍 떠났는데, 이는 세계 최초로 전업 작곡가의 길을 걷기 위한 것이었습니다. 왕실과 교회의 의뢰를 받아 작곡하는 게 아니라, 영감과 의지에 따라 창작 활동을 하기 시작한 겁니다. 레오폴트는 이런 모차르트의 독자적인

행보를 반대하고 자신에게 순응하길 원했습니다. 하지만 한번 터지기 시작한 모차르트의 강한 열망은 누구도 막을 수 없었습니다.

이때 일어난 산업혁명도 그의 결정에 영향을 미쳤습니다. 산업혁명을 통해 부를 축적한 시민들은 왕과 귀족으로부터 자유와 평등을 외쳤습니다. 모차르트도 이런 분위기에 자극을 받았고, 이들의 간섭으로부터 벗어나 자유로운 음악 세계를 구축했습니다. 오페라 〈피가로의 결혼〉〈돈 조반니〉 등 세계적인 명작도 이를 기점으로 탄생했습니다.

🎻 "음악은 기쁨으로 가득해야 한다"

모차르트의 작품들에서 유독 밝고 경쾌한 분위기가 느껴지는 이유도 그가 구축한 독특한 음악 철학 덕분입니다. 모차르트는 본인이 느낀 고통을 음악에 담으려 하지도 않았고, 과장해 표현하려고 하지도 않았습니다. 그저 순수하고 아름다운 음악으로 사람들을 기쁘게 해주려 했죠. 그런 그의 철학은 이 말에 고스란히 담겨 있습니다.

"열정이 넘치든, 격렬하든 아니든, 음악은 혐오감의 원인으로 표현되지 않아야 한다. 음악은 가장 공포스런 상황에서도 듣는 사람을 고통스럽게 하지 않아야 하며, 오히려 기쁘게 하고 매료시켜야 한다."

그렇게 모차르트는 피아노 협주곡부터 오페라, 교향곡, 미사곡 등

에 이르기까지 600여 곡에 달하는 작품을 남겼습니다. 세상을 떠나기 몇 달 전 쓴 오페라 〈마술피리〉 역시 〈밤의 여왕〉 아리아 등 아름다운 음악으로 많은 사랑을 받았죠. 그리고 이젠 또 하나의 아름다운 소품곡이 추가돼, 전 세계 사람들의 마음을 환하게 비추고 있습니다.

사는 것도 힘든데, 그림은 행복해야죠

○

피에르 오귀스트 르누아르

화사하고 따뜻한 분위기가 물씬 풍깁니다. 사람들이 한데 모여 이야기를 나누고 춤도 추네요. 이들의 입가에 옅게 번진 미소를 바라보고 있으면 어느새 기분이 좋아지는 것 같습니다.

파리 오르세 미술관에 가면 꼭 봐야 할 작품으로 꼽히는 〈물랭 드 라 갈레트의 무도회〉입니다. 프랑스 출신의 화가 피에르 오귀스트 르누아르(1841~1919)의 대표작이죠. 도시의 자유분방하고 멋진 광경, 이곳에 사는 파리지앵의 여유롭고 활기찬 모습을 생생하게 담았습니다. 이 작품을 비롯해 르누아르의 그림 대부분은 아름답고 생기가 가득합니다. 그런데 정작 그의 삶은 순탄치 않았습니다. 많은 우여곡절을 겪

르누아르, 물랭 드 라 갈레트의 무도회, 1876, 오르세 미술관

었죠.

그런데도 행복이 가득한 그림을 그렸던 것은 르누아르만의 확고한 철학 때문이었습니다. 그는 어떤 상황에서도 사람, 그리고 행복을 화폭에 고스란히 담으려 했습니다. 르누아르는 그 이유에 대해 이렇게 말했죠.

"그림은 즐겁고 아름다운 것이다. 사람들을 불쾌하게 만드는 건 인생이나 다른 작품에도 충분히 많다."

🎨 꿈은 위기 속에 자란다

르누아르는 가난한 가정에서 7남매 중 여섯째로 태어났습니다. 공부를 하는 것은 물론 생계를 이어가는 것조차 쉽지 않았습니다. 하지만 아버지 덕분에 일찍 길을 찾을 수 있었습니다. 재봉사였던 아버지는 아들이 평소 그림을 즐겨 그리는 걸 유심히 지켜봤습니다. 그리고 그 그림으로 평생 밥벌이를 할 것을 권했습니다. 르누아르는 13세에 도자기 장인 밑으로 들어가 도자기 공예를 배우기 시작했습니다. 본인이 이 일을 워낙 좋아했고, 재능도 뛰어나 돈을 꽤 벌 수 있었습니다.

하지만 산업혁명이 시작되며 모든 상황이 급변했습니다. 도자기도 기계에 의해 대량 생산하게 된 것이죠. 그러면서 도자기에 일일이 그

림을 그려 넣는 일자리도 사라졌습니다. 르누아르도 어쩔 수 없이 이 일을 그만둬야 했죠. 그는 대안으로 부채 등에 들어가는 그림을 그리며 가까스로 생계를 이어갔습니다.

예상치 못한 위기 속에서도 그의 꿈은 자라났습니다. 루브르 미술관 옆 골목에 살던 그는 그곳에 걸린 명작들을 보며 모사를 하기 시작했습니다. 그리고 정식 화가가 되기 위한 준비를 해나갔습니다. 해부학 강의를 듣고, 화실을 찾아가 그림을 배웠습니다. 르누아르는 화실에서 미술 인생에 큰 도움이 될 인물들을 만나게 됩니다. 클로드 모네, 알프레드 시슬레 등 인상파 화가들을 사귀게 된 것이죠. 원만하고 사교적인 성격의 르누아르는 이들과 적극 어울리며 새로운 화풍에 눈을 떴습니다.

모네와는 동일한 장소에서 같은 풍경을 그리며, 서로의 작품을 비교하고 견해를 나누기도 했습니다. 〈오리 연못〉은 모네가 살던 아르장퇴유에 있는 연못을 그린 작품입니다. 이를 통해 르누아르는 시간의 흐름에 따른 빛의 변화를 화폭에 담는 법을 배웠습니다.

그도 이들과 함께 한동안 인상파 화가로 활동했습니다. 살롱전에서 입상도 하며 주목을 받는 듯했지만 인상파 화가들에 대한 비판이 거세게 일어나며 르누아르 또한 어려움을 겪었습니다.

🎨 부드럽고 화사하게, 사람과 미소를 담다

이후 르누아르는 인상파와는 다른 길을 걷게 됩니다. 자신만의 독창적인 화풍을 만들어냈죠. 고전주의에 관심을 갖기 시작하면서, 고전주의와 인상주의 화풍을 절묘하게 결합한 것입니다. 무엇보다 인상파 화가들과의 가장 큰 차이는 작품 대상이었습니다. 인상파 화가들은 주로 풍경을 그렸습니다. 이에 반해 르누아르는 사람에 주목했습니다. 소설가 에밀 졸라가 "르누아르는 무엇보다 사람을 그리는 화가"라고 정의하기도 했죠.

르누아르는 인상파 화가들로부터 배운 빛의 표현법을 사람을 그리는 데 영리하게 활용했습니다. 빛의 명암을 이용해 사람들의 얼굴과 피부가 더욱 두드러지고 빛날 수 있도록 했죠. 특히 여성과 아이들을 많이 그렸고, 이들의 따뜻함과 생기를 부드러운 색감과 붓 터치로 표현했습니다.

르누아르의 작품들에선 생생한 역동성을 느낄 수 있습니다. 르누아르의 춤 연작인 〈도시에서의 춤〉〈시골에서의 춤〉에 잘 드러납니다. 이리저리 방향을 돌리며 몸을 움직이는 순간을 생생하게 포착해냈죠. 춤을 추는 작품이 아니어도 생동감이 넘칩니다. 〈피아노 치는 소녀들〉을 보면 실제 피아노를 연습하는 소녀들을 옆에서 지켜보는 것 같

르누아르, 피아노 치는 소녀들, 1892, 오르세 미술관

은 기분이 듭니다. 악보를 넘기면서 건반을 치는 소녀, 곁에서 악보를 함께 보며 피아노를 가르쳐주는 듯한 소녀의 모습이 실감 나게 표현돼 있죠.

하지만 이런 노력에도 르누아르는 계속 시장에서 외면당했습니다. 그림을 꾸준히 그렸지만 생계를 이어가기 어려웠죠. 르누아르 스스로 "물감을 살 여유조차 없다"라고 하소연할 정도였습니다.

🎨 마비된 손가락으로 빚어낸 극한의 아름다움

그런데 40대 전후로 상황이 조금씩 변하기 시작했습니다. 출판인이자 예술가들의 후원자 역할을 했던 샤르팡티에 부인의 지원을 받으면서 서서히 어려움에서 벗어날 수 있었습니다. 〈샤르팡티에 부인과 그 아이들〉이란 작품은 살롱전에서 큰 호응을 얻기도 했습니다. 이후엔 더욱 안정적인 생활을 할 수 있었습니다. 1889년엔 르누아르의 작품이 '프랑스 미술 100년전'의 전시작으로 선정됐으며, 1892년엔 정부로부터 〈피아노 치는 소녀들〉 등 다양한 그림 작업을 의뢰받기도 했습니다.

하지만 명성과 함께 다시 고통도 찾아왔습니다. 자전거에 떨어져 부상을 당한 후유증으로 심각한 류머티즘 발작에 시달렸습니다. 상태

가 계속 악화돼, 잘 걷지도 못하고 손으로 붓을 잡기도 어렵게 됐습니다. 그러나 그림에 대한 그의 열정은 멈출 수가 없었습니다. 르누아르는 마비된 손가락 사이에 붓을 끼우고 묶었습니다. 그리고 거의 매일 쉬지 않고 그림을 그렸습니다. 극심한 고통에도 그의 화풍엔 변함이 없었습니다. 작가 본인은 힘들지만, 그림은 여전히 따뜻하고 화사한 이유를 묻는 질문에 그는 이렇게 답했습니다.

"인생의 고통은 지나가지만 아름다움은 영원히 남는다."

사람들의 미소와 행복을 화폭에 담는 일. 르누아르는 그것을 자신의 과업이자 숙명이라 여기고 어떤 어려움에도 묵묵히 해냈습니다. 그 신념과 열정 덕분에 그의 작품은 많은 사람들의 영혼을 따뜻하게 위로해주고 있습니다.

품격 있는 행운아, 그 음악 세계로의 초대

○

펠릭스 멘델스존

〈바이올린 협주곡 e단조〉

"그의 실력에 비하면 모차르트는 어린아이 수준이다."

《파우스트》 등을 쓴 독일의 대문호 요한 볼프강 폰 괴테가 한 말입니다. 대체 얼마나 대단한 사람이길래 모차르트를 뛰어넘는 실력을 갖고 있다는 걸까요. 그 주인공은 독일 낭만주의 음악을 대표하는 음악가 펠릭스 멘델스존(1809~1847)입니다.

그의 음악이 언뜻 떠오르지 않는 이들이 많을 텐데요. 인지하지 못했을 뿐, 멘델스존의 음악 중엔 우리가 익히 잘 아는 곡들이 많습니다. 특히 〈바이올린 협주곡 e단조〉는 누구나 한 번쯤 들어봤을 곡입니다. 베토벤, 브람스, 차이콥스키의 작품들과 함께 세계 4대 바이올린

협주곡으로도 꼽히죠. 이뿐만 아니라 결혼식장에 가면 꼭 들려오는 〈결혼행진곡〉도 멘델스존의 작품입니다.

이토록 오랫동안 사랑받는 명곡들을 남겼지만, 삶에 대해선 잘 알려져 있지 않습니다. 그 배경엔 특별한 이유가 있는 듯합니다. 멘델스존은 다른 예술가들과 좀 다른 인생 행보를 보였습니다. 클래식계에서 단연 독보적인 '행운아' '엄친아' '금수저'였죠. 그래서 오히려 더 잘 알려지지 않았던 측면이 있습니다. 그는 행복하고 평온한 삶을 살았을 뿐 아니라, 누구보다 음악과 문학을 사랑했습니다. 덕분에 음악이 맑고 투명하면서도 품격 있죠. 멘델스존의 따뜻하고 행복한 인생 여정 속으로 함께 떠나보겠습니다.

🎻 전속 악단까지 됐던 행복한 '금수저'

멘델스존의 이름인 펠릭스. 이 단어는 라틴어로 '행운', '행복'을 뜻합니다. 그는 정말 이름처럼 행운과 행복이 가득한 삶을 살았습니다. 아버지는 파리와 함부르크에서 큰 은행을 경영하는 은행가였고, 어머니는 궁정 은행가 집안의 손녀였습니다. 명문 은행가끼리의 결혼이었던 것이죠. 그 사이에서 4남매 중 둘째로 태어난 그는 어릴 때부터 큰 혜택을 받고 자랐습니다. 아버지는 은행가이면서도 시의원을 하고 있었

기 때문에, 집엔 유명 인사들이 항상 오갔습니다. 작곡가부터 시인, 철학자 등도 다수 포함돼 있었습니다. 그는 이들과 대화하며 자연스럽게 다양한 예술을 즐길 수 있었습니다. 또 어머니는 유명 음악가들을 고용해 아이들이 어릴 때부터 음악 교육을 시켰죠.

심지어 그의 집엔 전속 오케스트라가 있었습니다. 어린 시절 멘델스존이 작곡을 하면 전속 오케스트라가 그의 곡을 연주한 겁니다. 자신이 만든 곡을, 그것도 어릴 때 만든 작품을 전속 오케스트라 연주로 들을 수 있었다니 정말 놀라운 재력을 갖고 있었음을 알 수 있습니다. 멘델스존의 재능은 이런 유복한 환경을 바탕으로 무럭무럭 자라났습니다. 세 살 때부터 피아노를 배운 그는 뛰어난 연주 실력을 갖추고 있었죠. 10대 때 이미 교향곡, 협주곡, 실내악곡, 오페라 곡까지 다양한 장르의 곡도 썼습니다. 그가 12살이 되던 해, 스승인 첼터는 그를 데리고 괴테를 찾아갔습니다. 괴테는 모차르트의 연주도 평가절하했을 만큼 까다로웠으나 이 소년의 연주엔 흠뻑 매료돼, 매일 그의 연주를 듣고 산책도 다녔다고 합니다.

멘델스존은 어렸을 때부터 문학, 여행도 좋아했습니다. 독서광이었던 그는 문학과 철학 서적을 주로 읽었죠. 17세엔 셰익스피어의 〈한여름 밤의 꿈〉을 읽고 서곡을 완성했습니다. 〈결혼행진곡〉은 이 작품에서 커플들이 우여곡절 끝에 합동결혼식을 울리는 장면에 울려 퍼지

는 곡입니다. 그의 이런 시적 감수성은 〈무언가 집〉에도 잘 나타나 있습니다. '노래 없이 피아노로만 노래하는 작품'이란 뜻으로, 간결하면서도 고상한 곡들로 구성돼 있죠.

그는 다른 예술가들처럼 작곡을 위해 다수의 여행도 다녔고, 여행지에서 느낀 점을 고스란히 음악으로 표현해내기도 했습니다. 이탈리아의 낭만을 담아 〈교향곡 4번 이탈리아〉를 만들었고, 스코틀랜드를 여행하며 〈핑갈의 동굴〉도 작곡했습니다. 여행을 하면서 느낀 점을 한 폭의 풍경화를 그려내듯 담았기 때문에 생동감이 넘칩니다.

🎻 탁월한 심폐 소생 능력을 가진 마에스트로

멘델스존은 분명 금수저에 행운아였지만, 누구보다 음악에 열정적이었습니다. 그는 평생 부지런히 활동하며 작곡과 연주에 몰두했습니다. 그만큼 명성도 자자했습니다. 특히 영국 왕실과 귀족들이 그의 음악을 사랑했죠. 그는 뒤셀도르프의 음악감독, 라이프치히 게반트하우스 오케스트라 지휘자 등으로도 일했습니다. 특히 라이프치히 게반트하우스 오케스트라에서 상임지휘자로 활동하며 확실한 입지를 다졌습니다. 단순히 박자만 맞추는 것이 아니라, 단원들의 역량을 끌어올려 최고의 음악을 선사하는 뛰어난 지휘자로서의 면모를 보였죠. 그는 지휘

봉의 보급에도 큰 역할을 한 것으로 알려져 있습니다. 지휘봉을 쓰면 어두운 조명에도 단원들이 지휘자의 지시를 정확하게 볼 수 있는데, 멘델스존은 이를 잘 활용해 단원들에게서 호평을 받았습니다.

멘델스존에 의해 세상에 널리 알려지고 재조명받게 된 음악가들도 있습니다. 묻힐 뻔한 명곡과 음악가를 발굴하는 심폐 소생 능력이 탁월했던 것이죠. 그중 대표적인 음악가가 바흐입니다. 바흐는 세상을 떠난 후 빠르게 잊히고 있었습니다. 오히려 그의 아들들이 더 유명했을 정도죠. 그런데 1829년 멘델스존이 〈마태 수난곡〉을 지휘하게 되면서 모든 것이 달라졌습니다. 이로 인해 19~20세기에 바흐 부흥 운동이 일어났고, 바흐의 음악은 음악가들이 반드시 배워야 하는 필수 코스로 자리매김 했습니다.

🎻 금지된, 그러나 부활한 명곡의 진가

멘델스존은 정말 완벽한 삶을 산 인물이었던 것 같습니다. 그러나 애석하게도 하늘은 그를 너무 일찍 데려갔습니다. 그는 38살의 나이에 요절했는데, 누나의 죽음이 큰 영향을 미쳤던 것으로 추정되고 있습니다.

그의 누나 파니 멘델스존은 그보다 4살이 많았습니다. 두 사람은

자라면서 함께 음악을 공부하고, 그 기쁨을 공유했습니다. 누나는 동생 못지않게 음악가로 활발히 활동하고 싶어 했죠. 하지만 여성이란 이유로 전문 음악인이 될 수 없어, 많이 고통스러워했습니다. 그래도 동생의 도움을 받아 자신의 곡을 출판하기도 했습니다. 그렇게 일을 조금씩 하려던 때, 고혈압으로 돌연 세상을 떠났습니다.

멘델스존은 누구보다 아꼈던 누이의 죽음에 큰 충격을 받았습니다. 소식을 듣자마자 쓰러졌을 정도였죠. 그리고 누나가 세상을 떠난 지 6개월 만에 발작을 일으키며 세상을 떠났습니다. 그는 사후에 한동안 사람들에게 알려지지 못했습니다. 유대인이란 이유로, 히틀러가 집권하는 동안 그의 모든 작품은 금지곡이 됐기 때문입니다. 멘델스존을 역사에서 지우려는 노력들도 계속됐습니다.

이런 수난에도 그는 다시 부활했습니다. 아름답고 품위 있는 명곡은 어떤 위기에도 되살아나는 것이 아닐까요. 클래식계 독보적인 행운아였던 멘델스존. 그의 음악을 듣고 있는 오늘날의 우리도 큰 행운을 만난 것 같습니다.

난 오늘도 시를 읊지

브람스의 밤과 고흐의 별

11

감성 장인들

겨울 나그네가 되다

프란츠 페터 슈베르트

〈아베 마리아〉

1000곡을 쓰려면 얼마나 오랜 시간이 걸릴까요? 아무리 성실한 천재 작곡가라 해도 노년에 이르러야 달성할 수 있는 숫자가 아닐까 싶습니다. 그런데 31년이란 짧은 생애 동안 1100여 곡을 남긴 인물이 있습니다. 비운의 천재 음악가 프란츠 페터 슈베르트(1797~1828)입니다.

과거 천재 음악가들 중엔 요절한 사람들이 꽤 많습니다. 볼프강 아마데우스 모차르트는 35세, 조르주 비제는 37세, 펠릭스 멘델스존은 38세에 생을 마감했습니다. 모두 안타까운 죽음이지만, 슈베르트는 그중에서도 가장 젊은 나이에 세상을 떠나 더욱 애처롭게 느껴집니다. 하지만 그의 삶은 누구보다 치열했습니다. 모차르트도 35년의 인

생에 600여 곡에 달하는 작품을 써 많은 사람들이 놀라워했는데요. 슈베르트는 그런 모차르트의 두 배 가까이 되는 곡을 남겼습니다.

단지 양만 많은 것이 아닙니다. 〈송어〉〈마왕〉〈겨울 나그네〉〈아베 마리아〉〈백조의 노래〉 등 오늘날까지도 전 세계 사람들이 그의 작품들을 즐겨 듣습니다. 슈베르트 생전엔 그 자신보다 슈베르트를 더 알리고 싶어 했던 '팬클럽' 같은 모임이 결성되기도 했습니다. 나아가 그는 세기의 천재들이 인정한 천재 음악가였습니다. 짧디짧은, 그러나 그만큼 강렬하고 찬란히 빛나는 삶을 살았던 것이죠.

 10년의 짧은 활동, 기나긴 감동

오스트리아 출신의 슈베르트는 평생 생활고를 겪었습니다. 그는 14명의 자녀 중 12번째로 태어났습니다. 아버지는 초등학교 교장 선생님이었지만, 당시엔 교사들의 보수가 매우 적어 가난에 시달렸습니다. 하지만 아버지가 음악을 좋아한 덕분에 그는 어렸을 때부터 다양한 악기를 배울 수 있었습니다. 금세 아버지와 형들의 실력을 뛰어넘었고, 10살이 되던 해부턴 작곡도 했습니다. 이후 슈베르트는 빈의 궁정 예배당의 소년합창단에서 활동하게 됩니다. 슈베르트는 일생 동안 음악사에 길이 남은 천재 음악가 두 명을 만났는데, 안토니오 살리에리

와 루트비히 판 베토벤입니다. 먼저 모차르트의 경쟁자로 잘 알려진 살리에리를 만나게 됩니다. 빈 궁정악장이었던 살리에리는 슈베르트에게 개인 교습을 해주며 조언을 아끼지 않았습니다. 덕분에 슈베르트의 실력도 나날이 늘었죠.

그렇게 슈베르트는 음악가가 되는 듯 보였지만, 아버지의 극심한 반대에 부딪혔습니다. 아버지는 슈베르트가 자신처럼 교사가 되길 원했습니다. 결국 그는 아버지의 학교에서 초등학생들을 가르치게 됐죠. 슈베르트는 적성에 맞지 않는 일을 하며 많이 괴로워했다고 합니다. 하지만 우울함을 떨쳐내기 위해 교직에 있으면서도 꾸준히 작곡을 이어갔습니다.

1818년 슈베르트는 교사를 그만두고 본격적으로 음악가의 길을 걸었습니다. 그때가 21살이었는데, 이후 죽음에 이르기까지 10년 동안 열정적으로 창작 활동에 매달렸습니다. 레스토랑에서 밥을 먹다가도 악상이 떠오르면 메뉴판에 곡을 쓸 정도였죠.

그를 응원하는 '슈베르티아데'란 모임도 큰 힘이 됐습니다. 이 모임 명은 '슈베르트의 밤'이란 뜻을 갖고 있습니다. 슈베르트의 친구들을 비롯해 그의 음악을 사랑하는 사람들이 밤마다 모였기 때문에 지어진 이름이죠. 이들은 슈베르트의 음악을 함께 듣고, 작품들을 세상에 널리 알릴 방법을 고민했습니다. 그의 팬클럽이자 살롱 모임이었던 셈

입니다.

'가곡의 왕'이 만들어낸 불후의 명작

슈베르트의 작품 중 가장 많이 사랑받은 곡은 가곡들입니다. 슈베르트 스스로도 가곡을 좋아했고, 많이 만들었습니다. 슈베르트가 작곡한 작품 중 600여 곡이 가곡이니, 진정한 '가곡의 왕'이라 불릴 만하죠.

가곡은 시에 멜로디를 붙인 것입니다. 문학적 감수성이 뛰어났던 슈베르트는 시를 좋아했으며, 시를 읽거나 들으면 곧장 악상을 떠올리곤 했습니다. 슈베르트 이전엔 가곡이 음악 시장에서 크게 각광받지 못했습니다. 하지만 그 덕분에 아름다운 가곡의 매력에 빠지는 사람들이 늘어났습니다. 로베르트 슈만, 요하네스 브람스, 리하르트 슈트라우스 등의 가곡도 슈베르트의 영향을 받았다고 하네요.

슈베르트가 만든 가곡의 세계는 넓고도 깊습니다. 〈송어〉와 같은 가볍고 유쾌한 곡부터 우아하면서도 신비로운 매력을 가진 작품까지 다양합니다. 슈베르트는 특히 요한 볼프강 폰 괴테의 시를 좋아해, 괴테의 작품으로 〈마왕〉 〈프로메테우스〉 등 60여 곡을 만들었습니다.

그의 연가곡 〈겨울 나그네〉도 많은 사람들이 즐겨 듣는 곡입니다. 연가곡은 크게 하나의 이야기를 이루는 가곡 모음을 이룹니다. 총 24곡

으로 구성된 〈겨울 나그네〉는 사랑에 실패한 청년이 추운 겨울 먼 길을 떠나는 내용입니다. 슈베르트가 세상을 떠나기 1년 전, 가난과 병고에 시달리면서 완성한 불후의 명작이죠. 그중 첫 번째 곡 〈안녕히 주무세요〉는 독백처럼 연인에게 작별 인사를 남기며 시작됩니다.

"이방인으로 왔다가 이방인으로 떠난다. 5월은 아름다웠네…지나는 길에 너의 집 문 앞에 '안녕히 주무세요'라고 적으리라. 얼마나 널 생각하고 있었는지 알 수 있도록."

작품 속 주인공은 그렇게 겨울 들판을 헤매며 점점 깊은 고통과 절망에 빠져듭니다. 그러다 마지막 곡 〈거리의 악사〉에 이르러선 손풍금을 돌리는 늙은 악사를 발견하고 묘한 동질감을 느낍니다. 주인공은 노인에게 함께 여행을 떠날 것을 제안하고, 그렇게 곡은 끝이 납니다.

"그의 작은 접시는 빈 채로 있다. 누구 하나 들으려 하지 않고, 어느 누구도 눈여겨보지 않네…노인이여, 저와 함께 가시지 않겠습니까."

🎻 또 다른 여정을 시작할 이방인

그해 슈베르트는 평소 가장 좋아하고 동경하던 베토벤을 만나게 됩니다. 이들은 가까운 거리에 살고 있었지만, 뒤늦게야 만났습니다. 베토

벤은 자신을 찾아온 슈베르트에게 '빛나는 음악가'가 될 것이라고 말했죠. 베토벤의 극찬을 받은 슈베르트의 기분은 날아갈 만큼 기뻤을 것 같습니다.

하지만 그 기쁨은 오래가지 못했습니다. 두 사람이 만난 지 일주일 만에 베토벤이 세상을 떠났기 때문입니다. 슈베르트는 그의 관을 직접 들며 깊이 애도했다고 합니다. 베토벤의 예언은 틀리지 않았습니다. 베토벤이 세상을 떠난 지 1년 후, 슈베르트는 많은 사랑을 받는 음악가가 됐습니다. 연주회에서도 폭발적인 반응을 얻어 가난에서 벗어날 길이 열렸죠.

그러나 영광의 순간은 너무도 짧았습니다. 그해 11월, 슈베르트는 돌연 세상을 떠났습니다. 원인에 대해선 다양한 설들이 있습니다. 장티푸스, 매독, 수은 중독 등 많은 얘기가 나왔죠. 하지만 정확한 사인은 끝내 밝혀지지 않았습니다. 슈베르트의 유해는 베토벤 묘 근처에 안장됐는데, 그의 형이 슈베르트를 위해 베토벤 옆에 묻어주자고 제안했던 덕분입니다. 비운의 천재 음악가 두 명이 하늘에서 만나 즐겁게 음악 이야기를 나누는 모습이 상상됩니다.

다시 슈베르트의 〈겨울 나그네〉가 떠오릅니다. 이방인으로 와서 이방인으로 고독하게 떠난, 그러다 나이 많은 악사를 만나 또 다른 여정을 함께 시작한 나그네. 그가 곧 슈베르트였던 것이 아닐까요.

○
●

규칙을 깨고 빚어낸 달빛의 아름다움

○
클로드 아실 드뷔시

〈달빛〉

신비롭고 몽환적인 분위기가 물씬 풍깁니다. 마치 아름다운 달빛 아래 서 있는 기분이 듭니다. 잔잔하고 로맨틱한 선율이 빚어낸 순간의 마법일까요. 프랑스 출신의 작곡가 클로드 아실 드뷔시(1862~1918)의 대표곡 〈달빛〉입니다. 영화 〈트와일라잇〉의 OST, 광고 음악으로 활용돼 친숙합니다. 국내 피아니스트 조성진이 즐겨 연주하는 곡으로도 잘 알려져 있죠.

〈달빛〉〈아라베스크〉〈목신의 오후에의 전주곡〉 등을 만든 드뷔시는 '인상주의 음악'의 대표주자로 꼽힙니다. 인상주의 미술은 익숙한 반면 인상주의 음악은 생소한 이들이 많을 텐데요. 드뷔시뿐 아니

라 〈볼레로〉〈죽은 왕녀를 위한 파반느〉 등을 만든 모리스 라벨도 인상주의 음악가에 해당합니다. 이들이 창조해낸 인상주의 음악은 어떤 매력을 갖고 있을까요. 기존의 규칙을 깨며 새로운 음악 세계를 구축한 드뷔시의 생애와 함께 살펴보겠습니다.

🎻 순간과 분위기를 포착하는 인상주의 음악

인상주의 음악은 인상주의 미술의 영향을 받아 탄생했습니다. 인상주의 미술은 원근법 등 정형화된 공식을 깨부수며 미술사를 새롭게 썼습니다. 빛과 자연을 바라보며 순간을 포착하고, 최소한의 붓질만으로 그 생생함을 화폭에 담아냈죠.

인상주의 음악도 비슷합니다. 화성법, 대위법 등 규칙에서 벗어나 특정 장면이나 순간, 분위기를 자유롭게 선율로 표현했습니다. 〈달빛〉을 들으면 달이 뜬 밤하늘과 낭만 가득한 분위기가 머릿속에 자연스럽게 그려지는 것은 이 때문입니다.

그 중심에 있는 드뷔시는 어렸을 때부터 고정된 틀에 갇혀 있는 것을 싫어했습니다. 자유분방한 성격으로 자신만의 음악 세계를 구축해나갔죠. 드뷔시는 1862년 파리 인근 지역 생제르맹앙레에서 태어났습니다. 아버지는 도자기를 파는 상인이었고, 어머니는 재봉사로 일

했습니다. 그런데 아버지의 가게가 문을 닫으며 모두 파리로 이사하게 됩니다. 생계를 이어가는 게 힘들었지만 드뷔시가 피아노에 재능을 보이자, 그의 고모는 레슨비를 대신 내주며 계속해서 피아노를 배울 수 있게 도와줬습니다.

덕분에 드뷔시는 10살이 되던 해에 파리국립음악원까지 가게 됩니다. 그는 이때부터 형식에 얽매이는 걸 싫어했던 것 같습니다. 피아노로 뛰어난 성적을 거뒀으면서도 화성학 등에선 낮은 점수를 받았습니다. 홀로 자유롭게 음정, 박자 등을 연구하고 활용했죠. 음악원을 나오고 나서도 꽤 잘 풀렸습니다. 17살이 되던 해엔 슈농소 성의 상임 피아니스트가 됐고, 다음 해엔 표트르 차이콥스키의 후원자였던 폰 메크 부인 가족의 피아노 교사가 됐죠. 이 시기를 기점으로 〈피아노 트리오 G장조〉 등 다양한 작곡 활동도 시작했습니다.

🎻 영광보다 자유를 택하다

그는 '로마 대상' 경연에서 우승을 차지하기도 했습니다. 이 경연은 높은 경쟁률을 자랑했고, 파리국립음악원 출신 작곡가들이 대거 출전해 치열한 경쟁을 벌였죠. 이곳에서 우승하면 로마 유학의 기회를 주고, 대중에게 널리 이름을 알릴 수도 있었기 때문입니다. 드뷔시는 칸

타타 〈방탕한 아들〉로 이 경연에서 1등을 차지하고 1885년 로마로 가게 됐습니다.

그런데 이런 영광 속에서도 드뷔시는 갑갑함을 느꼈습니다. 로마에서 받는 수업들이 틀에 박혀 있고, 지루하다는 이유였습니다. 당시 이탈리아에선 오페라 음악이 발달했는데 드뷔시는 이 또한 자신의 음악 스타일과 잘 맞지 않는다고 생각했습니다. 그는 결국 3년 동안 로마와 파리를 수차례 오가다, 다시 파리로 돌아왔습니다. 파리로 온 그는 본격적인 작곡 활동을 이어갔습니다. 이때부터 인상주의 음악들이 만들어지기 시작했습니다. 그는 1890년 피아노곡 4곡을 엮은 〈베르거마스크 모음곡〉을 내놓았고, 〈달빛〉은 이중 한 곡으로 가장 많은 사랑을 받았습니다.

모음곡 작품들엔 드뷔시가 새로운 악기를 접하면서 얻은 영감이 고스란히 담겨 있기도 합니다. 그는 파리에서 열린 한 박람회에 갔다가 우연히 인도네시아의 타악기 가믈란 연주를 듣게 됩니다. 그리고 그 신비로움에 매료돼 서정적이면서도 몽환적인 선율을 만들어냈죠. 드뷔시가 1894년 선보인 교향시 〈목신의 오후에의 전주곡〉은 큰 반향을 불러일으켰습니다. 이 작품은 인상주의 음악이란 어떤 것인가를 잘 보여주는 곡으로도 꼽힙니다. 특히 플루트 연주가 인상적인데, 그 선율이 울려 퍼지면 목가적이면서 환상적인 세계가 함께 펼쳐지는 기

분이 듭니다. 이 곡은 오후에 졸고 있던 목신이 잠에서 깨어나, 환영처럼 나타난 요정에게 사랑을 느끼는 순간을 담고 있습니다. 드뷔시는 작품에 대해 이렇게 묘사했습니다.

"햇살이 내리쬐는 오후 자연에서 부는 바람, 꿈이 담긴 장면들이 연속으로 펼쳐진다."

🎻 "규칙은 예술 작품을 만들 수 없다"

드뷔시의 자유분방함은 음악에서뿐 아니라 사생활에서도 고스란히 나타납니다. 그의 화려한 여성 편력은 유명합니다. 드뷔시로 인해 두 명의 여성이 자살 기도를 해 '암흑의 왕자'란 별명이 붙기도 할 정도였죠.

그가 20대였을 땐 30대 유부녀인 마리 바스니에라는 여성을 만났는데요. 둘의 사이가 구체적으로 밝혀지진 않았지만, 드뷔시는 바스니에를 뮤즈로 삼고 27개에 달하는 곡을 만들어 헌정했습니다. 이후 1890년부터 3년 동안은 재봉사 딸인 가브리엘레 뒤퐁과 동거했습니다. 그런데 동거 중 가수 테레즈 로제를 만나, 돌연 약혼을 발표합니다. 이 과정에서 복잡한 사생활이 논란이 돼 로제와의 약혼이 무산됐습니다. 하지만 드뷔시는 뒤퐁에게 다시 돌아가진 않았습니다. 뒤퐁

의 친구였던 로잘리 텍시에와 결혼해버렸죠. 그러자 뒤퐁은 자살 기도를 했습니다. 다행히 뒤퐁은 목숨을 잃지 않았지만 두 사람의 관계는 끝이 났습니다.

드뷔시와 텍시에의 결혼 생활도 위태로웠습니다. 드뷔시는 결혼 생활 중 제자의 어머니인 엠마 바르닥이란 여성과 교제를 시작했습니다. 그러자 텍시에는 친구였던 뒤퐁처럼 똑같이 자살 시도를 했습니다. 텍시에도 살아남았지만 두 사람은 이혼을 했습니다. 결국 드뷔시의 마지막 부인은 엠마가 됐습니다. 그는 엠마와 딸을 낳고 나서야 뒤늦게 결혼을 했습니다. 자신의 사생활 탓에 많은 지인들이 등을 돌린 것을 감안해 결혼을 최대한 늦췄던 것이죠.

이런 상황에서도 드뷔시의 음악은 많은 사랑을 받았습니다. 영국 헝가리 등 다양한 국가에서 이름을 알렸죠. 복잡한 사생활 논란을 뛰어넘을 만큼 자유로우면서도 아름다운 음악이 있었기에 가능했던 일이 아닐까요. 드뷔시는 이렇게 말했습니다.

"예술 작품은 규칙을 만들 수 있지만, 규칙은 예술 작품을 만들 수 없다."

오페라의 새 역사를 쓴 문학 소년

○
리하르트 바그너

〈발퀴레의 기행〉

─────

무려 나흘 동안 15시간에 걸쳐 공연되는 오페라가 있습니다. '독일 오페라의 거장'으로 불리는 리하르트 바그너(1813~1883)가 쓴 〈니벨룽겐의 반지〉라는 작품입니다. 〈라인의 황금〉〈발퀴레〉〈지그프리트〉〈신들의 황혼〉 등 4부작으로 구성된 대작이죠. 〈니벨룽겐의 반지〉는 강력한 힘을 지닌 '절대 반지'와 이를 둘러싼 이야기를 다룬 영화 〈반지의 제왕〉의 모티브가 되기도 했습니다. 오페라에 나오는 〈발퀴레의 기행〉이란 곡은 영화 〈지옥의 묵시록〉(1979)에 OST로 활용돼 많은 사랑을 받았습니다.

 이 엄청난 규모의 오페라는 한번 무대에 올리는 것조차 쉽지 않은

데요. 웅장한 무대 세트를 만들고, 작품을 감당할 수 있을 만한 뛰어난 실력의 성악가들도 구해야 하죠. 바그너가 이 작품을 완성하는 데도 26년에 달하는 오랜 세월이 걸렸다고 합니다.

바그너는 〈니벨룽겐의 반지〉뿐 아니라 〈탄호이저〉 〈로엔그린〉 〈트리스탄과 이졸데〉 등 굵직하고 탄탄한 작품들로 오페라의 새로운 역사를 써 내려갔습니다. 그의 대서사시에 매료된 많은 애호가들을 '바그네리안'이라고 부르기도 하죠.

🎻 음악과 극의 절묘한 조화에 빠지다

바그너의 작품은 베르디, 푸치니 등 이탈리아 작곡가들의 오페라와 사뭇 다릅니다. 이탈리아 오페라가 작품의 줄거리보다 귀에 쏙쏙 들어오는 음악을 강조한다면, 바그너를 중심으로 한 독일 오페라는 짜임새 있는 서사와 극적인 전개를 내세웁니다. 그래서 바그너의 작품들을 이탈리아 오페라와 구분해 '악극(music drama)'이라 부르기도 합니다.

독일 라이프치히에서 태어난 바그너는 어렸을 때부터 이야기를 좋아하는 문학 소년이었습니다. 이는 의붓아버지 덕분이었습니다. 경찰서 서기였던 친아버지는 바그너가 태어난 지 6개월 만에 세상을 떠났

는데 어머니는 이듬해 배우, 가수, 작가를 겸하고 있는 예술가와 재혼했습니다. 바그너는 다행히 의붓아버지와 잘 지냈고, 그의 영향을 많이 받았습니다.

특히 바그너는 글 쓰는 재능이 뛰어났습니다. 시 쓰기로 학교에서 인정을 받기도 하고, 연극에 빠져 홀로 희곡 작업을 하기도 했습니다. 이 과정에서 그는 극작가의 꿈을 키워나가기도 했습니다. 그러다 바그너는 9살에 베버의 오페라 〈마탄의 사수〉를 보고 음악에 관심을 갖게 됩니다. 음악과 극이 절묘한 조화를 이루는 것을 보고 오페라의 매력에 눈을 뜬 겁니다. 이후 15살엔 베토벤의 〈교향곡 9번〉(합창)을 듣고 감동을 받아 밤새 악보를 베껴 쓰기도 했습니다. 그리고 음악을 본격적으로 배워 보기로 결심하고, 라이프치치 음대에 입학했습니다. 20살엔 뷔르츠부르크에 지휘자 자리를 얻었으며, 그곳에서 오페라를 쓰기 시작했습니다. 첫 오페라 〈혼례〉부터 〈요정〉〈연애 금지〉 등을 만들었죠. 이중 〈연애 금지〉가 성공을 거두며 이름을 서서히 알리게 됐습니다.

그러나 이후 바그너는 평생 여러 곳을 떠돌며 살게 됐습니다. 먼저 큰 빚 때문에 프랑스 파리로 야반도주하는 사건이 벌어졌습니다. 바그너 자신과 아내의 큰 씀씀이 때문이었습니다. 두 사람의 결혼 생활은 아슬아슬했습니다. 아내는 바그너와 결혼을 했는데도 다른 남자와

도망을 갔다가 다시 돌아왔습니다. 남자가 돈을 다 갖고 사라졌기 때문이죠. 그런데도 바그너는 아내를 받아줬고 다시 결혼 생활을 이어갔습니다. 그러던 중 부부의 헤픈 소비 습관으로 빚이 쌓여갔고 결국 도망가야 했습니다.

전설과 신화에서 발견한 인간의 본질

바그너는 극한 상황에도 예술이 꽃 피는 파리에 감흥을 받고 다양한 음악적 시도를 했습니다. 하지만 제대로 인정받지 못했고, 이후 다시 독일로 돌아왔죠. 빚 때문에 고국에서 도망갔었지만, 독일 사람들은 뛰어난 실력의 바그너를 알아보고 환영했습니다. 그리고 그는 30살에 드레스덴 궁정 오페라단의 지휘자가 되어 승승장구했습니다. 32세 땐 오페라 〈탄호이저〉 초연으로 성공을 거뒀죠.

　〈탄호이저〉를 비롯해 그의 작품들엔 주요 특징이 있습니다. 주로 전설과 신화를 바탕으로 한다는 점이죠. 〈탄호이저〉는 유럽에 전설로 내려오던 중세 음유시인이자 기사였던 하인리히 폰 오프러딩엔의 이야기를 가져온 겁니다. 〈트리스탄과 이졸데〉는 중세 시대 전설을, 〈니벨룽겐의 반지〉는 북유럽 신화를 모티브로 삼았습니다. 특정 시대에 국한되지 않고, 이를 뛰어넘어 인간의 본질을 다루는 이야기를 만들

고 싶어 했기 때문입니다.

바그너는 오페라에 '무한 선율(unendiche melodie)'이란 새로운 방식도 도입했습니다. 보통 오페라는 '아리아'라고 하는 독창곡들이 주를 이룹니다. 그런데 바그너의 작품에선 대사와 아리아를 따로 구분 짓지 않습니다. 그저 음악이 쉼없이 이어집니다. 극의 처음부터 끝까지 성악가들이 계속 노래를 부르고 오케스트라가 연주를 하는 식입니다. 그는 이처럼 기존 오페라와 차별화된 시도로 호평을 받았습니다.

하지만 바그너는 또 위기에 처하게 됐습니다. 그는 주 단위로 나뉘어 있던 작은 나라들을 하나의 나라로 통일하는 '국가주의' 운동에 동참했는데, 이 운동이 실패로 끝나면서 스위스로 망명해야 했습니다. 그리고 12년 동안 고국에 돌아오지 못했습니다. 이런 자신의 삶을 스스로 위로하기 위한 것이었는지 그는 "방황과 변화를 사랑한다는 것은 살아있다는 증거다"라고 말하기도 했죠.

이 기간 동안 그는 〈로엔그린〉을 완성합니다. 스위스에선 올리지 못했지만, 친구이자 스타 피아니스트였던 프란츠 리스트에게 부탁해 독일에서 초연을 올릴 수 있었습니다. 리스트는 어려움에 처한 바그너를 위해 기꺼이 지휘를 맡아주었죠. 〈로엔그린〉에 나오는 〈혼례의 합창〉은 오늘날 결혼식에서 자주 울려 퍼집니다. 주로 신부가 입장할 땐 바그너의 이 곡이, 신랑과 신부가 함께 퇴장할 땐 멘델스존의 〈결

혼행진곡)이 흘러나옵니다.

　그런데 바그너와 리스트의 인연은 친구로 그치지 않았습니다. 두 사람은 훗날 가족이 됐습니다. 바그너는 리스트보다 두 살 어렸을 뿐이었지만, 리스트의 사위가 됐습니다. 유부남이었던 바그너가 리스트의 딸 코지마와 사랑하게 된 것이죠. 코지마는 리스트와 그의 정부 사이에 태어난 사생아로, 유명 지휘자였던 한스 폰 뷜로의 아내였습니다. 그러다 24살 많은 바그너와 사랑에 빠졌습니다. 친구와 딸이 만난다는 사실에 충격을 받은 리스트는 둘 사이를 크게 반대했습니다. 하지만 이후 바그너의 아내가 세상을 떠나고, 코지마가 이혼을 하면서 두 사람은 결국 결혼하게 됩니다.

🎻 빛과 어둠의 음악가

바그너에겐 뜨거운 스캔들 이외에도 또 다른 과오가 있습니다. 그는 대표적인 반유대주의자로, 사후 히틀러가 바그너를 가장 좋아하는 음악가로 꼽기도 했습니다. 분명 그의 이런 과오를 잊어선 안 될 것입니다.

　하지만 바그너의 작품만큼은 오늘날까지도 높은 평가를 받습니다. 특히 〈니벨룽겐의 반지〉는 오페라의 역사를 바꿨다고 해도 과언이 아

닙니다. 바그너의 문학적 감수성이 고스란히 녹아 있는 것은 물론 무대의 완성도도 높았죠. 그가 무대 전체 구성과 조화를 중요하게 생각해 연출에도 심혈을 기울였기 때문입니다. 이를 통해 바그너는 오페라를 명실상부한 종합 예술로 끌어올렸습니다. 이 작품은 1876년 바이로이트 축제극장에서 초연됐는데, 이곳은 바그너가 자신의 오페라를 올리기 위한 전용 극장으로 설립한 곳입니다. 생각보다 극장 설립이 쉽진 않았습니다. 그는 돈을 모으기 위해 공연 투어도 다녔지만 자금이 턱없이 부족했습니다. 다행히 바그네리안이었던 루트비히 2세가 막대한 지원을 해줘 끝내 꿈을 이룰 수 있었습니다.

이 극장은 〈니벨룽겐의 반지〉 초연을 시작으로 오늘날까지도 '바이로이트 음악제'를 이어가고 있습니다. 매년 여름이 되면 한 달간 바그너의 작품을 올리는데 '잘츠부르크 음악제'와 더불어 유럽을 대표하는 클래식 축제로도 꼽힙니다.

바그너의 삶은 빛과 어둠이 명확히 공존하는 것 같습니다. 이를 기억하면서 그가 오랜 시간 쌓아올린 대서사시들을 감상해보시길 바랍니다.

건반 위에 모든 감정의 꽃을 피우다

○

프레데리크 프랑수아 쇼팽

〈피아노 협주곡 1번〉

국내 클래식 아티스트들의 콩쿠르 우승 소식은 이제 더는 낯선 일이 아닙니다. 많은 이들이 세계적인 콩쿠르에서 쾌거를 올리고 있죠. 2021년에만 해도 소프라노 김효영이 미국 뉴욕 메트오페라 콩쿠르, 피아니스트 김수연이 캐나다 몬트리올 국제 콩쿠르에서 1위를 차지하는 등 좋은 성과를 거뒀습니다. 뛰어나고 열정적인 아티스트들의 콩쿠르 우승 소식을 들으면 덩달아 기분이 좋아지고 더욱 응원하게 됩니다. 이같이 콩쿠르 얘기가 전해질 때면 많은 사람들이 관심을 갖는데 국내에선 유독 2015년부터 그 관심이 더욱 높아진 것 같습니다. 피아니스트 조성진이 그해 폴란드 바르샤바에서 열린 '쇼팽 국제 콩

쿠르'에서 한국인 최초로 1위를 차지한 덕분이죠. 쇼팽 콩쿠르는 많은 콩쿠르 중에서도 최고 권위를 인정받고 있습니다. 차이콥스키 콩쿠르, 퀸 엘리자베스 콩쿠르와 함께 '세계 3대 콩쿠르'로 꼽히기도 합니다.

쇼팽 콩쿠르는 다른 콩쿠르와 차별점이 있습니다. 대부분의 국제 콩쿠르가 기악, 성악 등 여러 부문에 걸쳐 진행되는 것과 달리 이 콩쿠르는 오직 피아노만으로 승부를 냅니다. 참여자는 그중에서도 쇼팽의 피아노곡으로만 40여 곡을 예선부터 본선까지 연주해야 합니다. 그야말로 전 세계 최고의 피아니스트를 가리는 겁니다. 쇼팽을 기리기 위해 그의 이름으로 만들어진 콩쿠르에 대해 살펴보고 나니, 피아노와 함께했던 쇼팽의 삶이 더욱 궁금해집니다.

🎻 건반에 미치다

폴란드 출신의 음악가 프레데리크 프랑수아 쇼팽(1810~1849)은 아쉽게도 39세의 젊은 나이에 세상을 떠났습니다. 그런데 그 짧은 삶에도 200여 곡에 달하는 작품을 남겼습니다. 몇몇 첼로 곡을 제외하면 전부 피아노 곡입니다. 피아노를 위해 자신의 재능과 열정을 모두 바친 것이죠.

쇼팽은 폴란드 바르샤바 근교 마을에서 태어났습니다. 아버지는 육군학교의 프랑스어 교사였고, 어머니는 아마추어 피아니스트였습니다. 쇼팽은 어머니의 재능을 물려받아 어릴 때부터 뛰어난 재능을 보였습니다. 4세 때부턴 특히 피아노에 관심을 보여 가족들은 그에게 피아노를 가르쳤죠. 그보다 3살 위의 누나인 루드비카는 피아노를 빠르게 익히는 쇼팽을 보면서, 부모님에게 좋은 선생님을 알아봐야 한다고 말했다고 합니다. 쇼팽의 재능도 놀랍지만 어린 누나의 안목과 지혜도 대단한 것 같습니다.

누나뿐만 아니라 많은 사람들이 쇼팽의 재능을 인정했는데, 쇼팽은 8살이 되던 해에 자선 축제 무대에 올라 연주도 했습니다. 이를 취재한 지역 신문사들은 그를 모차르트에 비유하며 신동의 탄생을 축하했습니다. 쇼팽은 이후 더 큰 음악 세계를 접하기 위해 유럽 연주 여행을 떠나기도 했습니다.

쇼팽의 음악 인생은 곧 피아노 자체라고 볼 수 있습니다. 그는 피아노 연습에 몰두하며 치열하게 고민을 거듭했습니다. 피아노의 페달을 적극 사용해 음색의 종류도 대폭 늘리고 다양한 연주법도 고안했습니다.

 ## '피아노의 시인'이 보여주는 대범함

쇼팽은 '피아노의 시인'이라 불리기도 하죠. 그의 작품들이 마치 시를 읊는 것처럼 부드럽고 아름답다는 의미를 담고 있습니다. 이 때문에 많은 사람들이 그의 음악을 '잔잔하다' '서정적이다'라고만 생각하는데, 그의 작품 중엔 오히려 고난이도의 기교가 들어가 있고 대범함이 돋보이는 곡들이 많습니다. 그가 작곡한 19곡의 〈왈츠〉는 화려한 테크닉이 두드러지고, 21곡의 〈녹턴〉(야상곡) 중엔 낭만적이면서도 웅장하고 극적인 작품들이 다수 있습니다. 많은 이들이 사랑하는 쇼팽의 〈즉흥 환상곡〉을 들으면, 현란한 테크닉에 빠져 시원하고 짜릿한 기분까지 느낄 수 있습니다.

하지만 작품과 달리 실제 쇼팽의 성격은 내성적이고 다소 소심했다고 합니다. 좋아하던 여성에게도 쉽게 다가가지도 못했죠. 그런 그가 6살 연상의 프랑스 소설가 조르주 상드와 사랑에 빠졌던 얘기는 유명합니다. 상드는 쇼팽과 달리 자유분방하고 열정적인 성격이었습니다. 두 사람은 서로 상반된 성격에도 9년 넘게 연인으로 지냈습니다. 하지만 상드는 어느 날 그에게 이별 통보를 했고, 쇼팽은 오랜 시간 정신적 고통에 시달렸습니다.

🎻 영화 〈피아니스트〉에서 울려 퍼진 쇼팽 발라드

쇼팽의 삶과 음악에서 빼놓을 수 없는 또 하나의 단어는 고국인 폴란드입니다. 쇼팽은 1830년 바르샤바에서 오스트리아 빈으로 떠났는데, 빈에 도착한 지 일주일 만에 바르샤바에선 혁명이 일어났고, 이들은 러시아군에 의해 진압됐습니다. 이때부터 쇼팽은 러시아에 점령된 고국에 돌아가고 싶어도 돌아가지 못하는 신세가 됐습니다. 이후 그는 프랑스 파리로 가 음악 활동을 이어가면서도 고국을 애타게 그리워했습니다. 〈혁명〉이란 곡에 그 마음을 담아 폴란드로 보내기도 했죠. 하지만 폴란드는 1918년이 되어서야 러시아로부터 독립했습니다. 결국 쇼팽은 결핵에 걸려 세상에 떠나기 전까지 고국의 땅을 한번도 밟지 못했습니다.

로만 폴란스키의 영화 〈피아니스트〉(2002)에서 주인공 블라디슬로프 스필만(애드리언 브로디)이 쇼팽의 〈발라드 1번〉을 치던 장면을 기억하시나요. 폐허가 된 빈집에서 피아노를 연주하는 모습은 이 영화의 명장면으로 꼽힙니다. 건반 위에 설렘, 사랑, 열정, 환희, 그리움, 애국심까지 모든 감정의 꽃을 피워낸 쇼팽의 삶과 음악 세계를 고스란히 담아낸 듯한 장면이기도 하죠. 오늘 하루 아름다운 피아노 선율을 타고 절절히 흐르는 쇼팽의 마음을 함께 느껴보면 어떨까요.

예술가의 가슴속 1만 권의 책과 마주하셨나요?

39인의 예술가들과 함께 떠나본 여행이 어떠셨나요. 그들과 친구처럼 가까워진 즐거운 여정이셨길 바랍니다.

그리고 마지막으로 책을 덮기 전, 이들의 이야기를 되새기며 '영원'이란 단어를 한번 떠올려보시는 건 어떨까요. 이 단어는 '영원한 가치' '영원의 진리' '영원한 약속' 등 생각보다 자주 사용되곤 하는데요.

하지만 말로는 하기 쉽지만, 이를 실현하는 것은 정말 어려운 일이 아닐까 생각합니다. 아무리 오랜 시간이 흘러도 변하지 않는다는 건 얼마나 힘든 일일까요. 부끄럽지만 다소 염세적인 저는 살면서 이 단어를 잘 떠올리지도, 그 힘을 크게 믿지도 않았던 것 같습니다.

그러나 예술가들의 삶 속에 한참을 파묻혀 있다 보니 생각이 달라졌습니다. 이들의 손끝에서 피어난 창작혼과 감각, 그리고 집념까지 한데 어우러져 탄생한 명작들로부터 진정한 영원의 가치를 느낄 수

있게 됐죠. 그렇기에 클래식과 미술은 수백 년이 흐르도록 사람들의 곁에서 살아 숨 쉬고 있었던 게 아닐까요.

나아가 앞으로 수천 년이 흘러도 그 가치가 지속될 것이라 믿어 의심치 않는데요. 그것은 예술가와 작품, 그리고 최종적으로 이를 감상하는 우리 스스로가 있기에 가능한 일이라고 생각합니다.

인간은 영혼을 치유하고 가슴을 가득 채울 무언가를 끊임없이 찾기 마련입니다. 클래식과 미술은 이를 통해 영원한 생명력을 얻었다 해도 과언이 아닐 겁니다. 오랜 시간이 흐르도록 쇼팽의 피아노 선율에, 고흐의 해바라기 그림을 보며 많은 사람들이 고단한 하루를 위로받은 것을 떠올리시면 됩니다.

그리고 앞으로도 이 영원의 가치를 잘 유지하고 더욱 확장해 나가는 것은 우리 몫이 아닐까 싶습니다. 왠지 무겁고 막중한 책임처럼 느껴지지만, 생각보다 훨씬 쉬운 일일 수 있습니다. 이제 우린 예술가들

과 절친이 됐으니까요. 그리고 한발 더 나아가 다양한 클래식, 미술 작품들과 더욱 가까워지면 됩니다.

먼저 이 책에 있는 예술가의 생각과 철학을 곱씹으며 그림을 즐기시고, QR코드를 활용해 음악을 감상하시길 바랍니다. 그리고 책 내용에 언급된 작품들을 더 찾아보고 감상하신다면 좋겠죠. 책에 나온 영화들을 보시는 것도 효과적일 것 같습니다. 〈카핑 베토벤〉〈피아니스트〉〈진주 귀걸이를 한 소녀〉〈타오르는 여인의 초상〉 등 다양합니다. 이 영화들을 한 번 보셨던 분들도 다시 관람하시길 추천합니다. 예술가들의 삶과 작품의 의미를 알고 난 후 보면, 이전엔 미처 발견하지 못한 새로운 감동을 느끼게 되실 겁니다.

그리고 이런 방법들을 통해 집이나 사무실 안에서 충분히 예술가들의 생각과 작품을 접하셨다면, 밖으로 나와 직접 공연장과 전시회에 가보시길 추천합니다. 실내에서 감상하는 것과는 또 다른 깊은 감

동과 짜릿한 전율을 느끼실 수 있을 겁니다. 저 역시 현장을 취재하며 정말 좋은 공연과 전시가 많다는 것을 체감했습니다.

그렇게 온몸으로 느낀 명작의 아우라는 결코 쉽게 잊을 수 없는 법인데요. 이 아우라는 음악과 그림이 가진 영원한 가치의 근원 자체입니다. 그리고 아우라는 결국 예술가의 처절하면서도 찬란한 인고의 시간으로부터 탄생한 것이 아닐까 싶습니다.

"가슴속에 1만 권의 책이 들어 있어야 그것이 흘러넘쳐 그림과 글씨가 된다." 추사 김정희(1786~1856) 선생의 말씀입니다. 비단 그림뿐 아니라 음악도 마찬가지죠. 예술가는 작품 하나를 완성하기 위해 엄청난 양의 지식과 경험을 쌓고 폭풍 같은 고뇌를 거듭합니다. 그리고 이것들이 한데 어우러지고 흘러넘쳐야 그만의 독창적인 시선이 만들어지는데요. 음악과 그림은 그렇게 구현된 세계의 결정체입니다.

많은 예술가와 친구가 되고, 또 이들의 작품과 가까워진다는 건 그

무한하고 영원한 세계 속으로 빨려 들어가는 일이 아닐까 싶습니다. 그 안에서 즐겁게 놀다 보면 예술가들 각자의 가슴속에 있던 1만 권의 책, 파노라마처럼 펼쳐지는 다양한 감정들과 마주하게 되겠죠.

부디 이 책이 독자 여러분께 그 길로 들어서는 안내서가 됐길 바랍니다. 그리고 앞으로도 오랜 시간 클래식과 미술, 두 친구와 함께하며 영원한 감동과 불멸의 환희를 느끼시길 응원하겠습니다.

명화 일러두기

에두아르 마네

- 풀밭 위의 점심 식사, 1863, 캔버스에 유화, 208×205cm, 오르세 미술관
- 올랭피아, 1863, 캔버스에 유화, 131×191cm, 오르세 미술관

구스타프 클림트

- 키스, 1907~1908, 캔버스에 유화와 금, 180×180cm, 빈 벨베데레 미술관
- 아델레 블로흐 바우어의 초상, 1907, 캔버스에 유화와 금, 138×138cm, 노이에 갤러리

파블로 피카소

- 아비뇽의 여인들, 1907, 캔버스에 유화, 244×234cm, 뉴욕 현대미술관

앙리 마티스

- 모자를 쓴 여인, 1905, 캔버스에 유화, 80×59cm, 샌프란시스코 미술관
- 삶의 기쁨, 1906, 캔버스에 유화, 175×241cm, 반즈 재단 미술관

클로드 모네

- 수련, 1904, 캔버스에 유화, 85×95cm, 앙드레 말로 미술관
- 수련, 1917~1919, 캔버스에 유화, 200×100cm, 개인 소장

미켈란젤로 부오나로티

- 천지창조 중 아담의 창조, 1511~1512, 프레스코화, 570×280cm, 시스티나 성당
- 최후의 심판, 1534~1541, 프레스코화, 13×12m, 시스티나 성당

앙리 루소

- 잠자는 집시, 1897, 캔버스에 유화, 129×201cm, 뉴욕 현대미술관
- 꿈, 1910, 캔버스에 유화, 298×204cm, 뉴욕 현대미술관

폴 고갱

- 우리는 어디에서 왔는가? 우리는 무엇인가? 우리는 어디로 가는가?, 1897, 캔버스에 유화, 139×374cm, 보스턴 미술관
- 이아 오라나 마리아(마리아를 경배하며), 1891, 캔버스에 유화, 113×87cm, 뉴욕 메트로폴리탄 미술관

빈센트 반 고흐

- 별이 빛나는 밤, 1889, 캔버스에 유화, 73×92cm, 뉴욕 현대미술관
- 아를르의 포룸 광장의 카페 테라스, 1888, 캔버스에 유화, 80×65cm, 크뢸러뮐러 미술관

에곤 실레

- 꽈리 열매가 있는 자화상, 1912, 목판에 유화 및 불투명물감, 39×32cm, 레오폴드 미술관
- 한 쌍의 연인, 1914, 종이에 연필 및 불투명물감, 30×47cm, 레오폴드 미술관

레오나르도 다빈치

- 모나리자, 1503~1506, 목판에 유화, 77×53cm, 루브르 박물관
- 최후의 만찬, 1495~1497, 회벽에 유화, 460×880cm, 산타마리아 델레 그라치에 성당

디에고 벨라스케스

- 시녀들, 1656, 캔버스에 유화, 316×276cm, 프라도 미술관
- 불카누스의 대장간, 1630, 캔버스에 유화, 290×222cm, 프라도 미술관

폴 세잔

- 사과와 오렌지, 1899, 캔버스에 유화, 74×93cm, 오르세 미술관
- 생트 빅투아르 산, 1904, 캔버스에 유화, 73×91cm, 필라델피아 미술관

알폰스 무하

- F. 샹프누아 인쇄소 포스터, 1898, 석판화, 42×62cm,
- 황도 12궁, 1896, 석판화, 65×48cm

라파엘로 산치오

* 아테네 학당, 1509~1510, 프레스코화, 550×770cm, 바티칸 서명의 방
* 라 포르나리나, 1518~1519, 목판에 유화, 60×85cm, 로마 국립고대미술관

마르크 샤갈

* 생일, 1915, 캔버스에 유화, 81×100cm, 뉴욕 현대미술관

아메데오 모딜리아니

* 큰 모자를 쓴 잔 에뷔테른, 1918, 캔버스에 유화, 54×37cm, 개인 소장
* 에뷔테른의 초상, 1919, 캔버스에 유화, 38×55cm, 개인 소장

요하네스 페르메이르

* 진주 귀걸이를 한 소녀, 1665~1666, 캔버스에 유화, 44×39cm, 마우리츠하위스 미술관
* 우유 따르는 여인, 1658~1660, 캔버스에 유화, 45×40cm, 암스테르담 국립박물관
* 회화의 기술 알레고리, 1665~1666, 캔버스에 유화, 120×100cm, 빈 미술사 박물관

피에르 오귀스트 르누아르

* 물랭 드 라 갈레트의 무도회, 1876, 캔버스에 유화, 131×175cm, 오르세 미술관
* 피아노 치는 소녀들, 1892, 캔버스에 유화, 116×90cm, 오르세 미술관

클래식 일러두기

- **아스토르 피아졸라**
 베를린필하모닉의 12명의 첼리스트가 연주한
 피아졸라의 〈리베르탱고〉.
 메디치TV 유튜브 채널
 https://www.youtube.com/watch?v=sgKcBR_C7PI

- **니콜로 파가니니**
 막심 벤게로프가 연주한 파가니니의 〈24개의 카프리스〉.
 무지크라이브 유튜브 채널
 https://www.youtube.com/watch?v=hsJdLv38fy8

- **프란츠 리스트**
 드미트리 시쉬킨이 연주한 리스트의 〈라 캄파넬라〉.
 드미트리 시쉬킨 유튜브 채널
 https://youtu.be/kkq_3CrvFUM

- **헤르베르트 폰 카라얀**
 카라얀이 지휘하고 베를린필이 연주한
 베토벤의 교향곡 5번 〈운명〉.
 베를린필 유튜브 채널
 https://www.youtube.com/watch?v=9aDEq3u5huA

- **게오르크 프리드리히 헨델**
 필립 자루스키가 부른 헨델의 〈울게 하소서〉.
 아다지에토 유튜브 채널
 https://www.youtube.com/watch?v=u-74WzKsFzI

- **안토니오 비발디**
 비발디의 〈사계〉 중 〈여름〉.
 한경필하모닉 유튜브 채널
 https://www.youtube.com/watch?v=BaoliZfJylU

- **안토닌 드보르자크**
 카라얀이 지휘하고 베를린필이 연주한 드보르자크의
 〈신세계로부터〉 4악장.
 베를린필 유튜브 채널
 https://www.youtube.com/watch?v=P_1N6_O254g

- **루트비히 판 베토벤**
 한경필하모닉이 연주한 베토벤의 〈교향곡 9번〉(합창) 중
 4악장 〈환희의 송가〉.
 https://www.youtube.com/watch?v=uNDizuVASyg

- **표트르 일리치 차이콥스키**
 차이콥스키의 〈백조의 호수〉 메인 테마곡 〈정경〉.
 메디치TV 유튜브 채널
 https://www.youtube.com/watch?v=buzLoH0C-Es

- **자코모 푸치니**
 루치아노 파바로티가 부른 푸치니 오페라 〈투란도트〉의
 아리아 〈네순 도르마〉.
 파바로티 유튜브 채널
 https://youtu.be/8uqPnY5hQDs

- **요하네스 브람스**
 영화 〈이수〉에 나온 브람스의 〈교향곡 3번〉 중 3악장.
 베를린필 유튜브 채널
 https://www.youtube.com/watch?v=5-HcTI8zuBo

● 로베르트 알렉산더 슈만
노라 보스크, 안나 코스타가 연주한 슈만의 〈트로이메라이〉.
벨템포레코즈 유튜브 채널
https://www.youtube.com/watch?v=HFWWOzi3Ogo

● 주세페 베르디
베르디의 오페라 〈라 트라비아타〉에 나오는
아리아 〈축배의 노래〉.
메트로폴리탄오페라 유튜브 채널
https://www.youtube.com/watch?v=afhAqMeeQJk

● 세르게이 라흐마니노프
유영욱과 한경필하모닉이 협연한 라흐마니노프의
〈피아노 협주곡 2번〉.
한경필하모닉 유튜브 채널
https://www.youtube.com/watch?v=Kom-H3del3Y

● 볼프강 아마데우스 모차르트
한경필하모닉이 연주한 모차르트의 〈교향곡 41번〉(주피터).
한경필하모닉 유튜브 채널
https://www.youtube.com/watch?v=p2ZyGQowa1w

● 펠릭스 멘델스존
이츠하크 펄먼이 연주한 멘델스존의
〈바이올린 협주곡 e단조〉.
패션포바이올린 유튜브 채널
https://www.youtube.com/watch?v=PC6cPairOTA

● 프란츠 페터 슈베르트
안드레아 보첼리가 부른 슈베르트의 〈아베 마리아〉.
안드레아 보첼리 유튜브 채널
https://www.youtube.com/watch?v=mzO87aiF_Lk

- **클로드 아실 드뷔시**
 랑랑이 연주한 드뷔시의 〈달빛〉.
 도이치그라모폰 유튜브 채널
 https://www.youtube.com/watch?v=fZrm9h3JRGs

- **리하르트 바그너**
 바그너의 〈니벨룽겐의 반지〉 중 〈발퀴레의 기행〉.
 도이치그라모폰 유튜브 채널
 https://youtu.be/xeRwBiu4wfQ

- **프레데리크 프랑수아 쇼팽**
 마르타 아르헤리치와 신포니아 바르소비아 오케스트라가
 협연한 쇼팽의 〈피아노 협주곡 1번〉.
 DW클래시컬뮤직 유튜브 채널
 https://www.youtube.com/watch?v=uUTFVNAa2_E

39인의 예술가를 통해 본 클래식과 미술 이야기

브람스의 밤과 고흐의 별

제1판 1쇄 발행 | 2022년 4월 12일
제1판 8쇄 발행 | 2024년 8월 14일

지은이 | 김희경
펴낸이 | 김수언
펴낸곳 | 한국경제신문 한경BP
책임편집 | 마현숙
저작권 | 박정현
홍보 | 서은실 · 이여진
마케팅 | 김규형 · 박도현
디자인 | 권석중
본문디자인 | 디자인 현

주소 | 서울특별시 중구 청파로 463
기획출판팀 | 02-3604-590, 584
영업마케팅팀 | 02-3604-595, 562 FAX | 02-3604-599
H | http://bp.hankyung.com E | bp@hankyung.com
F | www.facebook.com/hankyungbp
등록 | 제 2-315(1967. 5. 15)

ISBN 978-89-475-4798-7 03600